環境を美学する

百二十篇

溪水社

私は、私と私の環境である。そしてもしこの環境を救わないなら、私をも救えない。

——ホセ・オルテガ・イ・ガセット『ドン・キホーテをめぐる思索』（佐々木孝訳、未来社、一九八七年）

刊行にあたって

本書は「環境ジャーナル」（月刊誌）二〇一三年四月（第一六九）号から二〇二三年三月（二百八十八）号までの十年間、コラム「新カンキョウ」欄に寄稿してきた記事を一冊にまとめたものである。

当誌は一九九九年四月、中国地方における環境をめぐる行政と企業と市民の間をつなぐ情報誌を目指して創刊された。それから四半世紀、重なる気象変動、自然災害や福島原発事故などこの国の環境対策を揺るがす大きな問題が毎年のようにわたしたちの生活を震撼させてきた。当誌はそのことに特に大声で論陣を張ることをしなかったが、それでも記事などからその波紋は十分に見て取れた。実務に徹したその姿勢のおかげで、わたしは気持ちよくコラム記事を書きつづけることができた。当誌に感謝している。

「環境」は二〇世紀のキーワードと言ってよい。ヤコブ・フォン・ユクスキュルの調査報告書「動物の環境と内的世界」（一九〇九年）が提起した "Umwelt（環世界）" を嚆矢とする。生物はみずからの環世界にしたがって世界を知覚し、世界に働きかける。この思想は一九世紀の最後の年

一九〇〇年に世を去ったフリードリヒ・ニーチェの思想とつながる。かれは西欧近世哲学の基本図式、精神対物質の二分法を否定してこう語る、「精神は『小さな理性』、身体の道具にすぎない。身体こそが『大いなる理性』である。」(『ツァラツストラかく語りき』一八八五年)その思想系譜がハイデガーやサルトル、メルロ＝ポンティの人間存在を「世界内存在」とする二〇世紀の現象学的運動につながる。

ニーチェはすぐれた古典ギリシア学者であった。古典ギリシア語には近代語の動詞の態、能動態と受動態のほかに、第三の態として中動態がある。それは能動の中に受動の痛みを残し受動の中に能動の攻めを内含する態である。そこでは身体が中動態の要である。ニーチェは中動態の場を身体に見立て、「大いなる理性」としたはずである。だがその古典ギリシアより遡るホメロス叙事詩では中動態はもっと生きていた。同じ「見る」でも眼の視覚機能だけでなく、相手との関係が強調される動詞が使われていた。蛇を表す語から派生した動詞(中動態) derkesthai があり、ゴルゴーの、鋭い眼で相手を射すくめて動けなくするしぐさを伴う「見る」をさしていた。(以上は古典学の泰斗B・スネル『精神の発見』(新井靖一訳、創元社、一九七四年)による。)そこには身体感覚がうずいていた。いわば「環境視」であった。

その大きな哲学運動は「哲学の美学化」だとも言えるだろう。美学 aesthetics は古代ギリシア語の aesthesis (名詞。感性、感じることの意)に由来する。だがこの語は aesthanesthai (動詞中動態。感じるの意)から派生する。美学は身体を場とし、だから環境とかかわってゆく。

近年、哲学を「哲学する」と動詞化してつかわれることに、わたしたちは違和感をもたない。

一歩踏み込んで、「美学する」と言ってみた。表題は「環境を美学する」とした理由である。

だから「環境を美学する」からといって、環境を美化するための技法書、指南書を意図してい

ない。また環境美の優劣を、たとえば「紅葉は日光中禅寺湖が一番」などと判定する環境の診断

学を意図しているわけでもない。むしろ前世紀九〇年代以降日本の美学界でも活発化した「環境

美学」を想定している。美学を「美学する」と動詞化して考えることによって、その戦列に加わ

ることを意図していた。

動詞化して考える、それは美学を現象学の立場から研究するわたしの姿勢でもあった。現象を

「現れたもの」と名詞としてとらえるかぎり、それは物の部分的な一面、一様相にすぎない。だ

が「現れる」と動詞化してみよう。「現れる」は一つのモノの面を超えて、「かくれる」と相関し

ながら、現れ―匿（かく）れるダイナミックな全体的様相を見せはじめるだろう。たとえ「現象」

と名詞として表記されていても、動詞の意味で理解してゆくべきだ。特に美学ではそうある。環

境を現象として美学しよう。

一九六〇年代、現象学の祖エドムント・フッサルの講義録や草稿などが次々と出版され、一種

の「フッサル・ルネサンス」の観を呈していた。わたしの学生時代であった。その現象学のモッ

トーは "Zu den Sachen selbst!" であると、ハイデガーの『存在と時間』（一九二七年）から学んだ。そのモットーは日本語では「事象そのものへ！」が標準訳となっている（例えば『現象学事典』、弘文堂、一九九四年）。だがこの訳では真意がなかなか伝わらない。女性名詞複数3格 "den Sachen" を「事象」と訳すのでいいのか。漢語には単数複数の区別がないため、「事象」と訳すと概念、理念に見えてくる。それを嫌っていたのか、日本におけるハイデガー学の大御所辻村公一はその誤解を避けるために、わざわざ散文的に『諸々の事柄それ自身へ』と訳した（『有と時』ハイデガー全集、創文社、一九九七年）。理念に傾斜する抽象名詞（定冠詞単数形）よりも一つひとつ指さして数えられる普通名詞（複数形）を強調したかったのだろう。"Sache" は "suchen"（探す）に由来する裁判用語、一つ裏をとってゆかねばならない具体的物証をさす。探し・捜し出されてくる一見バラバラのモノやコトをたぐって、繋ぎ合わせて事件の核心を解明してゆくことが大切なのだ。フッサールはくどいほど先入見の排去を語った。もう一つ。前置詞 "zu" を英語の "to" の意味に解して「方向的」な「……へ」と訳している。だから "Sache" はどうしても理念的事象の意味から抜けられない。そうではなく「非方向的」な意味で位置とか手段に近いところで読むべきだ。「……から離れない」とでもなるか。全体としては「一度つかんだモノ・コトは、たとえ片々たるものであっても、こだわりつづけよ！」ということになるか。そのように読みくだいてゆくと、現象学の手法は一九世紀後半におこる推理小説の哲学版のようにも見えてくる。一九世紀哲学が理念に向かったとすれば、二〇世紀哲学は生（なま）のモノ、コトを大切

にすることからはじまった。ユクスキュルの「環世界」にもニーチェの「身体・大きな理性」にもつながってくる。

十年間の、たかだか千字をはみ出すほどの文章であるが、読み返してみるといろいろなことに気づかされる。月暦のように、年々繰り返される時候の挨拶もある。季節感が失われてゆく現代文明の風潮にあらがう気持ちが表に出すぎたのか。でもまだ季節の変化が辛うじて残る広島県県央の瀬戸内海、賀茂台地から中国山地の一帯は、半世紀暮らしてみると、その環境を残したいと思う。大学や最新のテクノロジーの企業や研究所なども移転してきて世界の情報も近いし、小さな子供たちの黄色い声も、見事な日本語を操る外国人もスーパーのレジの行列に並んでいる。新旧共存がいい。

だが、変化する時事をも取り上げた。最大の異変はコロナウイルスの蔓延であった。マスクをしてでないと外出できないから、人の顔がわからない。食堂やレストランは、休業するか間隔を置いてでないと食事ができなかった。病院では面会ができなかった。大学や市民講座も対面では授業できなかった。街には声が消えた。コミュニティの原点が崩れた。やっと今年になって、旧に復した。そのような状況下でいろいろ考えた。考えたことも記した。

時事といっても、政治、政局のことは書くまいと思った。それでもコロナ感染への政治の対応、それから東アジアの情勢についてはやはり意見することが多かった。環境として考えるとき、東

アジアは本書収録の文章を書きはじめた頃の連帯、友好のゾーンにもどってほしい。その頃「平城遷都一三〇〇年祭」（二〇一〇年）なども開催されたあとで、連帯意識はまだ大きく盛り上がっていた。新聞の社説や文化欄エッセーなどでは東アジアに定着している太陰太陽暦に基づく春節等の国民的祝祭日だけでも共有しようと呼びかけられていた。その頃が懐かしい。

長く生きていると、「主義」とかイデオロギーの対立は決定的ではないと思えてくる。国家のエゴなど二の次と思えてくる。人が生きてゆくほうが大切である。地球温暖化阻止は人だけでなく、生物が生きてゆくための住処、基盤を守るということである。

賀茂台地のほんのひと隅で、旧暦の季節感覚を懐かしみながら、鳥のさえずりを聞き、虫や小動物のいる土にふれ、植生と親しみながら、一反たらずの畑地を耕している。笑わないでほしい、SDGsに貢献しようと思っている。収録された文章に繰り返しが多いのは、やはりはずかしい。

でも、畑地に鍬を入れる繰り返しと思ってご寛恕ください。

目　次

11

13

二〇二三（令和五）年

恭賀新年、ほんとうの防衛力が求められている（1月）　272

賀春、旧暦で再度おめでとう（2月）　274

花の季節へ　新コラム「カンキョウ」十年をふりかえって（3月）　276

あとがき　278

二〇一三（平成二五）年

「環境美学」の原点に立って

前重道雅先生が「コラム『カンキョウ』」から身を退かれる。創刊以来十四年間百六十五回、先生はずっと執筆しつづけてこられた。環境への思いの深さと強さがいかほどであったか。このたびわたくしは先生からバトンを受けることになった。重責を感じている。前重先生のときと変わらず、読者諸兄には、叱咤激励をお願いします。

わたしは美学を学んで半世紀を超える。その美学の分野で、「環境」が論じられるのは一九九〇年代、平成に入ってからである。既に一九七〇年代、日本は驚異の経済成長を遂げる一方でさまざまな公害に悩まされていた。ただそれが告発の対象ではなく、哲学のテーマにするには時間が必要だったのである。二〇〇〇年代になると、東京藝術大学時代から環境美学のプロジェクトをはじめていた武藤三千夫教授は新しい職場の広島市立大学に着任して、ドイツの美学者ゲルノート・ベーメと連携し、当大学の実作畑の教員や若手作家たちと「環境美学」構築の協働作業をはじめた。わたしもそこに加わった。

一方、わたしは付き合いこそ短かったが、現代美術作家殿敷侃氏（一九九二年没）から深い影

響を受けた。かれは三歳のとき広島で受けた被爆体験を表現するため芸術の道を選び、安井賞展に出品するなどその最前線にあった。一九八二年ドイツ・カッセルで開かれていた現代美術展「ドクメンタ7」を見て、ドイツの社会彫刻家ヨーゼフ・ボイスから強い衝撃を受ける。帰国したばかりのかれに、わたしは広島市内国際ホテル横のなめくじ横丁にあった梟画廊ではじめて会った。

かれは当時山口県長門市で制作していたが、作風を一変させ、約四トンの廃棄タイヤをぶちまけるインスタレーションを発表した。広島市現代美術館の公募展にも出品し、使われなくなったテレビや日用品を詰めこんだ作品を発表した。環境は現代文明の廃棄物であふれている。だが使い捨てられるのは、それらだけでない。使い捨てているわたしたち自身もそうなのだ。廃棄する痛みを受苦することから芸術ははじまらなければならない。そう、かれの「環境芸術」は訴えていた。

かれはそこからボイスの「人間は誰でも芸術家である」の逆説の思想を作品化しようとしたのである。

環境は外にあるのではない。わたしが環境であり、環境がわたしである。わたし自身への実存的な問いの中で、環境問題は初めて見えてくる。そのような環境を、これから具体的に考えてゆきたい。

日本美術に「額縁がないこと」——環境と融け合う

　鼓常良（一八八七—一九八一）という名前を聞いて、知っていると答える人はほとんどいまい。広島県福山市出身、東大の独文学科を出て、一九二〇年代末から四〇年代前半まで日本とドイツをつなぐ活躍をした美学者であった。戦後は児童教育へのモンテッソーリ教授法の普及に貢献されたが、そのすぐれた美学的功業は今ではほとんど忘れられている。

　そのかれが日本の芸術にくだした「額縁がないこと Rahmenlosigkeit」という定義が、一九七〇年代になって再びヨーロッパ美学界で陽の目を見ることになった。ドイツを震源地に環境芸術がおこりはじめる時期と重なり合う。鼓の提言は、額縁は芸術に不可欠というヨーロッパ人の固定観念を突き崩す切り口を提供したのだ。既に二〇世紀初頭、ピカソなどキュビストたちがこの実験に取り組んでいたが、リップス、ジンメル、オルテガ・イ・ガセットなど当代一流の権威によって否定されてきた。わたしは一九七八年「美学」（美学会）誌に鼓論文の今日的意義を論じ、額縁の内と外のダイナミズムを問う「額縁の構造」を書いた。

　「額縁」とは芸術作品を生活から隔離する強力な物理的装置である。よくひとは額縁の切りと

る力で生活の憂さを忘れて絵を愉しめるという。現実から隔離された非現実の創造、それが芸術である。だがその機能をはたす額縁が日本美術にないというのである。もちろん襖絵や屏風絵や浮世絵版画を見ればわかるように、絵を限る枠縁なら日本美術にもある。大切なことは、日本美術はその枠を限界としないという点である。それをこえて生活空間に融け込むように広がってゆく。たとえば床の間にかきつばた一輪を描いた掛け軸がかかっている。横の窓から障子越しに差し込む外光によって、外へ向かう意識の道筋がつけられ、客の想像はまだつぼみのかきつばたが植わる庭の池に導かれてゆく。あとほんの数日もすれば、広い池一面に紫色の花が咲き渡るであろう。招かれた客は、だから床の間にかかった絵を正座して観賞するというより、その一枚の小さな画幅によって創り出される美的な空間に感興し、亭主の工夫に感心するのである。燕子花図屏風もさらに庭へつづいてこそ真価が発揮されよう。

この半世紀以上、日本人の生活は近代化を追いかけて本家のヨーロッパ以上に西欧化してしまい、「額縁のない」美意識の世界を捨ててしまってきた。ほんとうはそこに、今世界が求めている智慧が秘匿されているというのにである。

おいしいコメは環境が決める

四月末からはじまった田植えも一段落して、農家は一息つく頃であろう。わたしの住む賀茂台地は広島県有数の米どころであり、ひととき水郷に変身する。植えたばかりの若い苗はまだ水を隠せない。水面には空が映っている。昔、黒瀬町に住みはじめた頃、その風景に感動し、『けんみん文化』（広島県民文化センター、一九八六年七月号）の「けんみん・えっせい」欄に一文をよせたことを、この時期が来るといつも思い出す。賀茂台地も都市化のあおりを受けて田んぼが少なくなったが、少し郊外に出るとその頃と少しも変わっていない。

稲の耕作は中国南部に起こった。日本への伝来は陸稲が縄文時代、水稲は縄文時代晩期と聞く。弥生時代、日本列島の人口は約六十万人と想定される。その頃は収穫するコメの量も限られていただろう。七世紀、大化改新の頃、コメは主要な租税の対象になる、推定人口五百万人。江戸時代の中頃三千万人を超えた。今ではその出自から離れて、すっかり日本の風土に融けこんでいる。

今日本の人口は一億二千万人。山林を伐採し、田を拡げた。それにあわせて品種改良、道具機械の改良を重ね、生産量の増加がはかられた。いま米離れの声も聞くが、その胃袋を日本産のコメ

が満たしている。水田は日本の風景にすっかり融けこんでいるようだ。水田、そこで生産されるコメは文化である。

今、ＴＰＰへの参加の是か非で日本の農業が揺れている。国産米は現在の関税の保護を受けられなくなり、アメリカやオーストラリア産の輸入米に圧倒されると心配する声が強い。だがそれでも高品質のおいしいコメは生き残り、逆に国外の富裕層に販路を開いてゆくだろうと言われる。おいしさが勝負だ。

ではおいしさはどこから来るか。コメならば、よい種籾の選別がまず大切で、次に田にひく水と土と空気が大切だ。つまり環境ということになる。わたしたちはコメというかたちで、そのコメを育てたおいしい水と土を味わっているわけだ。

ずっと旧暦の美学に関心をよせてきた。ここで旧暦というのは天保暦太陰太陽暦のことである。それは太陽だけでなく、太陰（月）をも取りこんだ「生命（いのち）」の暦である。穀雨で代掻きし、八十八夜（「立夏」）の前、今年なら五月二日。「穀雨」の内、なおみずみずしい生気に満ちている頃）に種籾を苗代に播く。梅雨期に苗を成長させる。夜空に川（天の川）を見立てる旱天の季節を経て、秋の刈穂に至る。米作りは旧暦のリズムを知ると、よくわかる。

鯉のぼり、そして七夕の夜

先月号に続いて、旧暦について考えることにしよう。本号が発行される頃、例年だとまだ梅雨は明けていない。だから梅雨の話の続きである。

梅雨は別称五月雨（さみだれ）。『日本国語大辞典』（小学館）によれば、「さ-」は名詞の接頭語として「若い」、「早い」、「元気がよい」などを意味し、神を祝う「神稲」とか田植えと結びつく。

旧暦五月は今年、新暦六月五日から七月六日まで。

五月雨の合い間の晴れ間が五月晴れ（さつきばれ）。その青空に鯉を泳がせる。少し遅いが、今頃がなお鯉のぼりの季節である。

新暦のなかで育ったわたしたちには、鯉のぼりと言うと、新暦五月初めのよく晴れた日に空を仰ぐというイメージが強い。四月中から鯉のぼりをあげている気の早い家も多くなった。その頃は雨が降らない。カラカラ天気がつづいている。テレビ映りもそのほうがよい。鯉のぼりの風景はすっかり変貌してしまった。

だが鯉のぼりをはじめた江戸時代の町々には、鯉は旧暦の梅雨の風景（＝環境）の中で泳いで

いた。端午の節句は、入梅した直後の行事である。五月晴れの日に、紙製の鯉が頭上に泳ぐ。昨日までの雨のお蔭で、ゴミや埃が洗われて、屋根も木々や草の緑もキラキラ輝いていた。だが一方で、地表は水分をいっぱい含んでいて、それが水蒸気になって立ち上る。まるで蒸し風呂の中のようだ。それでも頭上に鯉などを泳がせて、高い青空を下から眺めていると見立ててみると、自分たちは水底で涼んでいるように思えてくる。それも風流というものだ。

もうじき七夕である。だが新暦の七月七日は梅雨が明けるか明けない頃。星のまたたく夜空は期待できない。旧暦の七月七日を新暦に直すと、今年は八月一三日。その頃雨は降らない。地上の川は干上っている。天空にでも川が恋しい。七日は上弦の月。日没の頃、月は南中にあり、夜十時頃まで夜空を照らして、西に沈む。その時月光に隠されていた天の川が蒼穹に浮かび上がり、南の空から北の空へ流れてゆく。その夜空を覆う壮大なドラマに、昔の人は織女星と牽牛星のラブストーリーを読みこんだ。国立天文台は、「伝統的七夕」とよんで、その日にライトダウンして天の川を観賞するキャンペーンを二〇〇一年からはじめている。

これから夏。外に出て、夜空を見上げてみませんか。わたしたちはもっと月や星と親しくなりたいものです。旧暦には日本の生活や伝統文化の美意識がいっぱい詰まっています。

緑蔭は哲学の行われるところ

日本語ではスズカケの木とよぶ、その語の響きが何とも涼しい。紀元前五世紀末、真夏の晴れ渡った、蝉しぐれのうるさい熱暑の昼日中、アテネの郊外を流れるイリソス川に裸足をひたしながら、ソクラテスは若いパイドロスとともにプラタナスの樹の下へと歩を進める。「プラタナスはこんなにも鬱蒼と枝をひろげて亭亭とそびえ、またこの丈高いアグノスの木の、濃い蔭のすばらしさ、〈中略〉。こちらでは泉が、世にもやさしい様子でプラタナスの下を水となって流れ、身にしみ透るその冷たさが、ひたした足に感じられないか。樹の下を吹き抜ける風が爽やかだ。草の香りがよい。その草地に身を横たえて二人は美や恋（エロース）を主題に、日の暮れるまで対話をつづけた。」（プラトン『パイドロス』藤沢令夫訳、岩波書店）。

哲人の金言名言は東西に古くからたくさん遺されている。だが哲学する場（＝環境）への言及は少ない。その中で、ギリシアの哲人プラトンの対話篇『パイドロス』は、土地の霊感に浸り、木蔭と風と香りに溶け込むようにしてすすんでゆく。その描写の美しさは秀抜である。わたしはこの対話篇を大学院生のとき、美学演習で古典ギリシア語原典で読んだ。爾来何度も読み返して

きたが、最近太陰太陽暦を調べていて、その情景のイメージが一変した。当時アテネでは、夏至
の後の新月からはじまる月（ヘカトンバイオン月）が新年であった。今の太陽暦の盛夏七月にあ
たる。しかも一日のはじまりは日没から。わたしたちの太陽暦では、七月は一年の真ん中、暑さ
でうだる中だるみの季節である。一年のはじまる新鮮さがない。だがアテネでは、農作業はやめ
てパンアテナイア祭をはじめいろいろな祝祭が行われた。パイドロスが朝早く出かけて聴講した、
弁論家リュシアスの「恋」についての演説も、そのような催しのひとつであったのかもしれない。
そう言えばオリンピックも農閑期のこの頃を選んで行われていた。地中海の民たちは夏、砂浜で
身体を焼いて、ヴァカンスをたのしむだけではない。世事を超越して神々の世界やイデアの世界
に思いを馳せることもしていたのである。

最近「緑蔭」という語が聞かれなくなった。テレビでも気温の高さと、都心のアスファルトジャ
ングルの中でポタポタ汗を流す通行人の悲鳴が映し出され、熱中症への警戒が呼びかけられる。
暑さの夏を過ごすもう一つの方策を、真剣に考えてよい。

「人間学（ジンカンガク）」としての新しい環境論へ

環境とは、人を取り巻く世界だけではない。ひとは一人では生きられない。人と人の間にも環境がある。そこにむしろ環境が濃縮されているとさえ言える。

先月号で紹介した対話篇『パイドロス』におけるソクラテスとパイドロスのエロース（恋）をめぐる対話がそうであった。その環境も加わって、対話ははずむ。

わたしたちは今日「人間」と書いて、「ニンゲン」と読む。そして一人であっても、「オレは人間だ」と言う。だが明治初期まで、この語は「ジンカン」と読まれ、人と人の間を意味していた。

幕末から明治初期に活躍した島根県津和野出身の西周は、当時最高の知識人の一人であったが、明治六年日本最初の西洋哲学史『生性発蘊』を講述し、現代では「社会学」と訳されるソシオロジに、「人間学」という漢字を当てた。「ジンカンガク」と読むべきだろう。古来、中国の典籍、経典では、「人間」は「ジンカン」と読ませ、人の世、世間、俗界を指していたのだから、この ほうが正統であった。

『風土』の著者として知られる、兵庫県姫路市出身の哲学者和辻哲郎がいる。かれは『人間の

学としての倫理学』（岩波書店、一九三四年）において、独我論のくびきから抜け出せないヨーロッパ近代倫理学に対抗して、「ジンカン」、つまり人と人の関係を基本にすえた東洋的倫理学を提唱した。人間は「世の中」を意味し、「世の中」はそこに住む人間の意を含んでいた。たしかに人は「世の中」へと転移することによって、責任の所在が曖昧になることはある。だが「世の中」に自分を同化させることによって、世の中をわが身に引き受ける道が開けてくる。

「世の中」をカンキョウと置き換えてみよう。環境の生成史として「人間学（ジンカンガク）」が構想できるのではないか。

福沢諭吉は『文明論の概略』（明治八年）で、日本には西欧のパブリックという考えがないと指摘し、speech や public speech に「演説」とか「会議」という訳語を作り、society に「人民の交際」という訳語を与えた。人民の交際とは利害の異なる者、志を異にする者が集まって議論をたたかわせることである。ジンカンの世界に向けてのパブリックな言論がこの国には必要だと、福沢は説いた。

今、環境についての人間の生き方が問われている。生活、社会、文化を含めた新しい「人間学（ジンカンガク）」が書かれるときである。

環境科学は人間（ジンカン）科学である

世の中では、環境科学は自然科学であると思われているふしがある。大学では特にそうである。農学部を核に生命系の学部学科が脇を固めている。自然の大気や海や土壌や気象を対象とするという点では自然科学にちがいない。環境科学は人間（ジンカン）科学、つまり社会科学であると筆者が先号に説いた主張は、まだ少数派のようである。

だが思い出すことがある。広島大学に、筆者が三十年勤務した総合科学部が創設された頃のことである。この学部は旧来の専門分業の科学を止揚し、科学の総合化を目指して、現実の難問にこたえることを謳っていた。学生は総合科学部総合科学科に入学し、二年生で四コースに分かれて、総合的視点から専門を深めてゆくと示されていた。

なかでも環境科学コースは特に学生の人気が高かった。国立大学では「環境科学」を謳う最初の学部教育システムであった。因みに国立大学の大学院では北海道大学にその名があるだけだった。

その第一期生が一年生の終わり、進級先を決める頃、大挙して総合科学部長室の前に座り込ん

だ。生物学や地学や物理学などの自然科学系の授業だけでなく、総合科学としての環境科学をも教えろと抗議したのであった。当時、騒音、粉じん、水質汚濁、食品中毒など、さまざまな公害、環境汚染が毎日のように新聞紙面を賑わせていた。時代の若い感性はそのような時代状況に敏感に応えようとしていたのである。

　総合科学部では、その後「自然環境研究コース」と名称変更して、学生たちの期待から身を守ろうとしたが、「環境科学」の本来の理念から後退したことに間違いはない。一九九〇年代になると、今度は日本のいろいろな大学で「環境」という名前を取り込んだ大学や学部が創設されたが、総合科学部創設当時に比べると、環境科学の理念が学生をも巻き込んでどれほど深化したか定かでない。その名称のゆるやかさや口当たりのよさが好まれている感がないでもない。

　しかし、現実は地球環境の劣化がますます深刻になっている。地球温暖化、異常気象、原子力エネルギーの利用等、わたしたち人間の生存に関わる問題がつきつけられている。

　わたしは「人間（ジンカン）」を語った。それはモラルと言い換えてもよい。今生存している人と人の間だけでなく、まだ生を受けない世代に向ってこそモラルは大切である。そのモラルよ、環境科学の心であれ。

環境は歴史の襞―朝鮮通信使再現行列に思う

夏には長い猛暑の日がつづいた。その後に記録的な豪雨が襲来し、さらに台風があって、多くの人びとのいのちを奪った。犠牲になられた方の冥福を祈りたい。

かつて日本は自然環境に恵まれた地域と自負してきた。今も胸を張ってそう言えるであろうか。人は自然に対して畏敬の念をもてと言われている気がする。

昨日（一〇月二〇日）、わたしが顧問を務める蘭島文化振興財団らが主催して、呉市下蒲刈島で朝鮮通信使再現行列が行われた。今年で十一回目をかぞえる。日韓の高校生による民族楽器の演奏、あでやかなチマチョゴリを着た女性たちの踊りもあり、島内の海岸沿いに走る松並木の県道は多くの参加者、見物人で賑わった。フィナーレに国書交換式が行われ、駐広島韓国総領事と呉市長がそれぞれ朝鮮通信使正使と幕府将軍の役を演じた。

江戸時代、秀吉の文禄・慶長の役（一五九二―一五九八年）で断絶した国交の修復のため、李氏朝鮮王朝は幕府からの招聘を受けて通信使（第三回までは回答兼刷還使（最初は捕虜の返還）のため、李氏朝鮮王朝は幕府からの招聘を受けて通信使（第三回までは回答兼刷還使）を派遣し、一九世紀はじめまで計十二回に及んだ。それは鎖国下の日本に文化交流の大きな役割

を果たすことにもなった。訪問団は王朝の最高の行政官、芸術家、知識人からなり、多いときには、対馬藩の護衛も含めると、五百名にのぼった。下蒲刈島（当時の名は蒲刈）は江戸に参府した十一回すべての寄港地であり、一行はそこで幕府に「安芸蒲刈御馳走一番」と報告されるほどの饗応を受けたという。この事跡が日韓両国の文化交流の象徴として高い評価を受け、今、ユネスコの世界遺産への登録も具体的に検討されているという。

晴れた日には四国山脈ものぞめる、これから秋が深まるとかんきつ類の黄色がたわわに実る風光明媚な瀬戸内海もまたいくつもの試練があった。いくさがあり、高波があり、地震があり、人びとはさまざまな災害に襲われた。さまざまなレベルのいさかいや人為的な自然破壊もあった。それらの修羅場を経て、一度は絶望しそれからふたたび希望をいだき、それを何度もくりかえしながら、歴史の襞が刻まれてきた。環境はその表情であろう。

その下蒲刈島は呉市に合併される以前の四半世紀町長職にあった竹内弘之氏によって全島庭園化が計画された。蘭島閣美術館、朝鮮通信使資料館など諸種の文化施設が造られ、遠来の客を迎えている。その思いが今とびしま海道へとつながっている。この海域の将来の夢が広がってゆく。

小さな美術館がコラボして、大きな展覧会を立ち上げる

呉市下蒲刈島で毎年行われる朝鮮通信使再現行列を、先月号で紹介した。今年は十一回目で、盛況であった。その朝鮮通信使の資料館「御馳走一番館」は人気スポットの一つである。

この島は歴史と文化のガーデンアイランド構想を掲げ、さまざまな文化施設を長い歳月をかけて建設してきた。東は能登半島から西は山口県にいたる庄屋屋敷等が何軒も移築されてきて、それぞれ博物館や資料館に活用されている。

なかでも純和風二階建総ヒノキ造の蘭島閣美術館は際立っていて、同構想の象徴的存在となっている。他の二美術館の収蔵品を合わせると約二千二百点のコレクションがある。ジャンル別に言うと、日本画約三百九十点、油彩画三百八十点、その他となる。わたしは蘭島閣美術館の名誉館長として、週に一度以上出かけて学芸員をはげましながら、さまざまな展覧会や企画を実験してきた。どのようにすれば入館者が増えてくれるか、も重要な課題としてきた。言うまでもなくコレクションの質の高さは、同業者の間で少しずつ知られるようになってきた。今年は春と秋、展覧会の質の高さが第一である。だが観客の側に立つ想像力も必要であろう。

中国山地の二つの美術館とわが美術館がそれぞれの収蔵品をコラボして、今までになかった展覧会を開いた。　春には広島県廿日市市吉和にあるウッドワン美術館――海と山のコレクション――夢のコラボ」展が開かれた。　両方の美術館がコレクションをもちよって二倍の充実した展覧会を実現した。　休日には、両方の地域の、海と山の特産品をもちよった大きなバザーも開かれ、多くの来館者で賑わった。

秋には岡山県新見市の新見美術館で、自館所蔵の日本画に蘭島閣美術館の日本画五十点を加えて「日本画　美の競演」展が開催された。こちらも盛況であった。そのお返しに海に面したわが美術館でもコラボの展覧会が開かれた。つい最近まで秋の特別展として、ウッドワン美術館の作品に補強してもらって、「独立美術協会と一九三〇年代の美術」展を開いていた。

地方の小さな美術館は、いま各館の緊密なネットワークを形成し、異なった空気、香りとアマルガムしながら、大きな展覧会をつくりはじめている。

二〇一四（平成二六）年

今年の元日は日のはじまり、月のはじまり

新年おめでとうございます。

昨年四月から、本誌コラム「カンキョウ」を担当するようになり、数えで二歳になりました。「環境」はいろいろな意味につかわれています。その「環境」の射程をどのあたりにおくか、ずいぶん考えました。今年はもう少し寛いで、内容として「環境」が浮かび上がってくるような記事にしようと思っています。本年もよろしくお願いします。

今年の元旦は二重の「はじまり」の日だった。西暦（太陽暦）の一月一日はもちろん今年の始まり、だが旧暦（天保暦）でも、前年の一二月一日、つまり師走朔（しわすさく）で月の始まり（新月）。太陽暦と月暦の始まりが奇しくも一致した。この日、月は日の出（東京で六時五〇分頃）の頃に出て（六時八分頃）、夕方四時三五分頃に没する。だから月は見えない。月は出なかった。

元日朝日が昇るまで、あたりは漆黒の闇。その闇の中に突然山の輪郭が現れ、次に東の空の地平線上がサーッと明るむと、その山が曙光を背景に浮かび上がってくる。神秘の瞬間である。天照大神が天岩戸を開けて光を放ったのは、このような光景でなかっただろうか。

東アジアの民はまったく姿かたちのない月を「新月」とよんだ。大変な想像力。だが、もう一、二日経てばカミソリのような三日月が西の空にポッカリ浮かんでくる。それを新月とよぶ文化もある。

昨秋、広島県立美術館で「シャガール展」があった。かれはヴィテブスク（旧ロシア、現ベラルーシ共和国）に育ち、パリに出て二〇世紀を代表する画家となった。世紀の苦難を生き抜いた画家でもあった。かれは好んで空を、とりわけ夜の空の自由を愛した。最初の妻ベラとの「結婚」回想（一九六〇年作）の図には三日月が描かれている。新婚のみずみずしさが感じられる。だが、故郷を破壊され、苦難を共にした妻ベラを失い、絶望の底で描いた名作「彼女をめぐって」（一九四五年作）には、命が消えようとしているのか、逆三日月（二十七日月）が描きこまれている。月の相は画家の心をよく表していた。

話しを今年の元日にもどそう。その日は大安で、めでたさがさらに重なった。今年は三重のおめでたい元日だった。このような元日が来るのは、十九年後。旧暦では十九年に七回閏月を加えることによって、太陽暦と一致する。太陽のリズムが十九年、閏月を加えて、月の数は二百三十五月になり、両者の日数は一致する。十九年後と言えば、西暦二〇三三年だ。老年には、届かない年数。今年をたのしみたい。

文化は、「時」と「処」に立って、グローバルになる

エルンスト・カッシーラーという哲学者がいた。『人間』（宮城音弥訳、岩波書店、一九九七年）や『シンボル形式の哲学』（生松敬三他訳、岩波書店、一九八九年）等は文化学や哲学志望の学生たちには今もよく読まれている。かれは説いている。人は「時（とき）」と「処（ところ）」から離れて生きられない、それが人間の存在の条件だ、と。

かれはポーランドの旧都ヴロツワフでユダヤ系の家庭に生まれ、第一次世界大戦後のドイツでもっとも影響力のある哲学者の一人であったが、ナチス政権樹立後、イギリス、アメリカに亡命し、最後はスウェーデンに帰化して、ニューヨークに没した。

イスラエルとパレスチナの外に離散して居住するユダヤ人をディアスポラとよぶ。本来、植物の種子などの「撒き散らされた」という意味のギリシア語であるが、イスラエルとパレスチナ以外の地で暮らすユダヤ人をさす呼び名となった。

カッシーラーはナチスの迫害を逃れて国々を転々とし、ディアスポラ以上のディアスポラであった。その受難に耐えて、移った地にはかならず文化の種子を撒きながら、文化や人の生存の外の地で暮らすユダヤ人をさす呼び名となった。

哲学を説いた。

　昨秋広島立美術館でシャガールの美しい展覧会が開かれた。かれもまた、現在のベラルーシ共和国にあるヴィテブスクに生まれたディアスポラであった。世界中に多くの心酔者を得て、いわば世界語を語りながら、ずっと生まれ故郷を愛しつづけた。そのような絵をたくさん描いた。かれを育てたヴィテブスクは最高の時と処であった。ディアスポラたちはかれら同士を結びつける独特の言語、イディッシュ語で語り合っていた。

　今日、日本ではグローバル人材を育てることに熱心である。グローバル感覚を身につけるために、小学校から英語を教科に取り入れるという。都市の大通りの標識に英語名を添えるという。「平和通り」の道路標識に並べて "Peace Avenue" とか "Peace Boulevard" の標識が添えられるだろう。

　だがわたしたちはおぼえている。外国の都市や村を旅して、そこに住む人がその地をほんとうに愛しているのだなと感じたとき、見ている風景がガラッと変わったことを。その時と処に身を寄せて、かれらがみずから築いてきた文化（カッシーラーは「サイン」ではなく「シンボル」とよぶ）に触れたいと思った。そこからわたしたちの外国体験は始まったように思う。

有難う、宇田誠ひろしま美術館第三代館長

昨年の師走、年の瀬もおしつまった頃、宇田誠ひろしま美術館第三代館長が亡くなられた。この二月四日、お別れの会が多くの弔問客を集めて開かれた。合掌。

宇田前館長は、「地域に親しまれる美術館」とつねづね語っておられた。被爆死者への鎮魂と広島の再生を祈って創建した井藤勲雄初代館長の遺志でもあった。その姿勢は在任十一年間変わることがなかった。

ひろしま美術館が開館したのは、昭和五三年。わたしは昭和四四年に広島大学に赴任し、一年間のドイツ留学を経て、四五年から教養部で芸術学の講義をはじめた。広島では、美学や芸術学を専門とする最初の専任教員であった。前年には広島県立美術館が開館し、市内デパートもつかって文部省や新聞社主催の質の高い美術展が開かれるようになっていたが、それはあくまで期間を限った巡回展であった。

ひろしま美術館の開館は、広島の学生や市民にとって画期的であった。画集やスライドをとおしてではなく、実物を目の当たりにすることができるようになった。モネやルノワールやセザン

ヌやゴッホやピカソやマチス等、印象派からエコール・ド・パリの重要な作品、浅井忠や黒田清輝など日本近代美術史を飾る代表的作品が壁にかかっていた。線描やタッチの勢い、色の使い方、絵具の置き方、それらを眼で確かめながら、美術を語り、美術を論じる環境が生まれたのであった。東京や関西に行くたびに、「いい美術館ができたな」との評判をよく聞いた。開館直後、東北大学に集中講義に出かけた時、美術史科の学生たちが夏の美術館見学旅行のスケジュールにこの美術館を組み込んでいるのを知って誇らしかった。以後、広島発の美術研究者や学芸員、作家も育った。

その後、広島市現代美術館ができ、県立美術館がリニューアルし、県内のあちこちに個性的な美術館が生まれた。近県にもすばらしい美術館ができた。今、中国地方は美術の環境に恵まれている。

一方この十数年、日本経済はバブル景気がはじけ、そのあおりを受けて折角集めてきた美術品が海外に流出し、美術館がいくつも閉鎖していった。美術館の「冬の時代」であった。その中を、ひろしま美術館を世界に誇る、質の高い美術館に押し上げてきた宇田前館長たちの努力に感謝したい。その活動を支えてきた広島の市民たちはこの美術館をもっともっと誇りにしてよい。

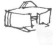

「臨床美術」——見当識は生きるための出発点

「臨床美術」を掲げて、活発な活動をしている美術家の団体がある。東京藝大出身の美術のプロ集団の、絵を描き、像を造る技術を医療の現場に役立てたいという強い意思からはじまった、と聞く。美術と医療の異業種交流である。

厳しい訓練を受けた臨床美術士（臨床美術協会認定の資格）がいろいろな医療施設に出向き、美術制作を通じて患者さんのケアに役立てるクラスを開いている。約二千人が活動中。美術系の大学、美術の課程をもつ学部や学科等で、臨床美術士の養成コースができている。東京に本部があるが、広島もその重要拠点である。

先頃広島で、認知症の権威で元国立精神神経センター副院長の宇野正威氏の臨床美術に関する講演があった。認知症の患者は、現在全国で四百万を超えると言われる。その認知症の患者さんに生きる意欲をもってもらうにはどうすればよいか。治癒は望めないまでも病状の進行を抑えられないか、切実な問題である。そのために、手を動かし、指を動かし、美的感性を活発にする、臨床美術の指導法は有効であるという調査が紹介された。

認知症の特徴として、見当識（オリエンテーション）の崩壊があげられる。『世界大百科事典』第二版（平凡社、一九九八年）では、これは「現在自分が生活している状況および自分自身の存在を客観的に正しくとらえる精神機能」で、「人間の意識的な行動の出発点になるもの」と記される。認知症の患者さんは自分の立っている今が何時で、立っているここが何処か分からなくなり、自分を取り巻いている世界や物への見当がつけられなくなる。環境を主題にしているわたしたちに引き寄せて言えば、わたしたちには当然の私（＝身体）と環境との関係が自明ではなくなってくる。

　美術の作家たちは、長く作品を制作しつつ、空間の造形に苦闘してきた。概念によって把握するのではない、五感をフルに働かせ全身をつかって空間を創造しようとするかれらの経験が、概念的把握力の衰えた患者さんたちの生きるはげましになるのではないか。環境を取り戻すかれらの自己再生力にサポートができるのでないか。美術家たちと認知症の患者さんたちとの忍耐強い交流が生まれている。

　わたしもまた美学を長く生業としてきた者として、現代社会における空間再建の問題に深く関心をよせている。

ことばには声の住む環境が要る

インターネットはことばを一瞬のうちに世界の隅ずみに送り出す。わたしたちがそれをつかいはじめたのは、たかだか二、三十年前のことだ。そこでは、ことばは時と処を捨象されたデータとして送られている。

ことばの発信者の善意も悪意も、そのデータからは見事にかき消されている。データを信じたばかりに、もちろん大成功する場合もないではないが、人生が破綻に瀕したり、いのちを奪われた記事が新聞やテレビニュースを賑わしている。

その前段階を、わたしたちは活字文化の中で経験した。幼児が習い覚えたばかりの文字をたどしく声に出して読むのは微笑ましく、親なら大喜びする。だが大人になると、わたしたちは基本的に黙読する。周囲に人がいても、あるいは雑踏の中ででも、周囲に気をとられないで新聞や本を黙読し、そこに書かれている世界に没頭する。あたりの騒音に邪魔されないで読書できる書斎があれば言うことなしだ。孤独の世界である。

書かれたことばの意味をとるだけならば、それで十分だ。内容が複雑、難解になればそのほう

がよい。ヨーロッパで一九世紀には、本来舞台の上で役者の声の飛び交うのが当り前の演劇に、登場人物が抽象的な思想をぶつけ合うレーゼ・ドラマ（読劇）が登場した。

だがそこでは声が失われている。　声はことばの肉体。肉体のないことばの世界は方言の差もない、国語のちがいもない。「美しい」も 'beautiful'（英）も 'schön'（独）も 'beau（belle）'（仏）も 'pulcher'（ラテン語）も 'kalos'（古典ギリシア語）も同じだし、その語を発する少女の、あるいはわたしのような老人の声量、声色なども問題にならない。何に向けられた賛辞かも問われない。とりわけ声の否定態の沈黙、世界の詩人や画家たちが日本文化にあれほど憧れた「間（ま）」や「余白」が失われる。　声があるから、際立ってくるというのに。

声は誰かに向けて発せられる。先月号で語った見当識の世界である。声の受け手がいないとき、わたしはその人を求めて声を高め、みずから動き出す。あるいは相手が声の範囲に戻ってくる。声の届かない処も、声には重要である。　声には空間がある。余韻のあとに静寂がある。それは時間。

哲学者西田幾多郎が世界中で今も読まれているのは、場所の論理を打ち建てたからだ。わたしは今、オネジに対するメネジを表象しながら、ことばの場所、環境を考えている。

6月

声、生き物たちの願望が聞こえる

声は成長する、と思う。梅の咲く頃初鳴きの鶯の声はたどたどしかったが、この頃になると見事に「ホーホケキョ」と鳴く。藪の中だ。孟宗竹には新しい葉が生えていて、黄変した昨年の葉はサラサラと落ちてゆく。そのリズムが声になって聞こえてくる。

わたしの住む賀茂台地は、今、田に水がはられ、一面水の風景である。蛙があっちでもこっちでも鳴きはじめる。その声はうるさいほどだ。蛙だけでない。これから盛夏に向けて地上の生き物たちの声は高まるばかりだ。環境には声がつきものだ。音ではない、と前号で記した。

芭蕉の「古池や蛙飛びこむ水の音」は有名である。貞享三(一六八六)年、芭蕉四三歳のとき、句合「蛙合」で作られたもの。最初に「蛙とびこむ水の音」だけが示され、上五は門人たちにまかされた。門人其角が「山吹や」を提案したところ、芭蕉はそれをとらず、「古池や」に決めたという。蛙が季語で、山吹が取り上げられるのだから、季節は夏、ちょうど今頃であろう。だが山吹を選べばはなやいでしまう、和歌の世界に近づく。それを排して古池が選ばれた、というのが芭蕉学の定説である。

俳諧の世界の真骨頂は、ふつうには見過ごされてしまいそうな、ほんの小さな出来事にある。蛙がおこした静寂の中の動。蛙というのがどこか剽軽である。その蛙は一匹だ、わたしたちはそう思っている。だが日本語は単数複数の区別を示さない。英語に訳すと、どうなるか。ドナルド・キーンをはじめ、ほとんどの英訳では、わたしたちと同様、a frog と訳している。だがかつて小泉八雲は複数の蛙が飛びこんだと訳した。特別のイメージがあったのであろう。だが、水面上の沈黙を破り、そのあとでもっと深い静寂あるいは沈黙の世界をおこしたのは一匹の蛙と言うほうがわかりやすい。

ただわたしはふと思う。この光景の外の世界、歌よみの身体の世界を。江戸深川の近くの田んぼには蛙は湧くようにいっぱいいて、その鳴き声があたりを制していたはずだ。古池の一匹だけとは考えられない。芭蕉の蛙に鳴き声はない。ただ池に飛びこむ蛙の動きだけ。サイレントムービーの一コマだ。それから水面に静寂を破る音がおこる。音という無機質な空気の振動であるのがよい。その音に一瞬遮られて、静寂あるいは沈黙（声の一様態）がさらに深まってゆく。そんなエルミタージュ（隠遁の里）はないものだろうか。現実には果たせない願望を俳諧に求めたのではないか。芭蕉の声が聞こえてくる。

声—コトバと大地をつなぐ

まだ「声」にこだわっている。本コラムで、この二、三カ月前から「声」について考えている。

その頃東広島市在住の詩人井野口慧子さんが、広島県教育賞、文部科学大臣表彰を相次いで受賞受彰され、もう十冊目を超えられたか、詩集『火の文字』を出版されたのに合わせて、その祝賀会が開かれた。彼女は生来声の詩人であり、校歌や祭典などの作詞なども手掛けてこられた。わたしはその会で、ファースト・スピーチをさせていただいた。

詩は声に出して読め。声は全身をつかえ。表現者の吐く息、吸う息、全身をつかった息遣いが、詩のリズムになる。そんなスピーチをしたと、思う。だが、それを突き詰めると、詩人はかれの生きる大地からそのいのちの養分を得ているのだと思う。

東広島市のある賀茂台地は、人口の増えている、全国的にも数少ない地域である。人びとの声が聞こえる。交通の整備、道路建設も盛んである。消費税値上げの駆け込み契約があったのも影響しているのか、あちらこちらに住宅建設の風景が見られる。登下校の時間帯には、児童たちの行列がある。東広島市はさる五月、市制施行四十周年記念式典を開いたが、その誕生した頃の風

景と、ペースこそいぶん落ちたが、重なるところが今もある。子どもたちの声が聞こえる。

当然ながら、広島県一と言われた穀倉地帯の風景はない。梅雨入り宣言はあったものの、今年は例年になく少雨だった。蛙の声がなかなか聞こえない日がつづいた。田んぼが減ったのも影響しているのかもしれない。今日六月二一日は夏至。一年でいちばん昼が長い日とはいえ、例年だと梅雨の長雨の最中。それが今年はようやく本格的な雨の季節に入ったところだ。一匹の蛙の池に飛び込む音があたりにこだまするという芭蕉の一句が、ブラックユーモアに聞こえてくる季節がやっと到来してくる。声は、人間界でも自然界でもやはりいい。元気が出る。

最近、古事記や日本書紀の神代記を読んでいる。中国山地の山や川や地の名前がいっぱい出てくる。その神話の地を訪ねたりもしている。この国に漢字が伝えられるのは六世紀。だがそれ以前の文字のなかった社会にも、コトバはあった。その古層のコトバの世界を外来の漢字表記の裏側に入って読み解いてみたいと思っている。　その時代、コトバはまだ大地と乖離していなかった。　次号では〈チ〉のつく神のことを書いてみたい。とくに火の神カグツチがわたしは気に入った。　無文字社会の声が聞こえてくるような気がしている。

中国山地は神話の故郷

『刀剣美術』（公益財団法人日本美術刀剣保存協会）七月号に、「日本刀の美学（その2）」を掲載した。昨年二月号の、「日本刀の美学」の続編である。

日本刀は主に中国山地のタタラから生れた。あの美しい造形は中国山地の土と水と森林の壮大なドラマの中から生れた結晶である。環境芸術という新しい分野が今脚光を浴びているが、タタラはその先駆けである、そうわたしは拙論で書いた。

タタラの、砂鉄から農機具や刀剣を鍛造してゆく様子は、古事記や日本書紀の記述からしのばれる。たとえば有名なヤマタノオロチ神話がある。赤酸醤（アカカガチ、ホオズキのこと）のように真っ赤な眼をした大蛇（オロチ）がスサノオに退治される話である。それは砂鉄を採取するために大量の水を流し、それが激流となって、木も岩も家もなぎ倒して下流に幾筋にも分かれて落ちてゆくタタラのイメージと重なる。そのオロチを退治し、クシナダヒメを娶ったスサノオは、流れてくる山の肥沃土を逆に利用して田を作り、畑をおこして、地を治める。

ところで、クシナダヒメの両親の名は、アシナヅチとテナヅチ。語尾に「チ」がつく。憎きオ

ロチの語尾も「チ」である。天地も乾坤もアメツチ。木々はクグツチ、草はノツチ、水はミズチ、雷はイカヅチを祖先にもつ。

漢字伝来以前にもコトバはあった。その生きたコトバに、外来のどの漢字をあてるか、記録者たちは苦労しただろう。「チ」には、霊、地、血、乳、稚、椎、智、知、治等が思い当たるだろう。「命」のイノチや「雷」のイカズチ、幸のサチのように、「チ」が内に隠れていることもある。これらの漢字から逆に「チ」のイメージを描いてみよう。①霊や智や知からは、精神的、霊的力。②血や乳や生命からは、生命力。③地、稚からは、イノチを生み出してゆく若さの力。

その中で、わたしは火之迦具土神（ヒノカグツチ）誕生あたりの神話の風景が好きだ。「カグ」はかぐや姫の「カグ」、輝くの意。母イザナミのお腹からホト（女陰）を焼いて生まれてきたたために、父イザナギに十拳剣で斬り殺されるが、斬られた体の部分がそれぞれ生命となって養蚕業や穀物農業を産みだしてゆく。死に際にイザナミは金属神を産み、タタラの金属加工を可能にする。イザナギはその妻を黄泉に追う。

中国山地は今も記紀の地名が残る。神話の故郷である。

たたらのある風景

　七月末、奥出雲の横田・仁多にドライヴした。最近、年に一度は出かけることにしている。わたしは東広島市に住んでいるが、国道三七五号から松江道に入り、高野インターで下りて横田に向かうと、二時間ほどで着く。近くなったものだ。

　近年刀剣の世界に関心をもつようになり、和鉄のふるさと中国山地が近しく思えるようになった。そこには江戸時代たたら製鉄で財をなした可部屋集成館や明治期になって栄えた絲原記念館だけでなく、地味ではあるがいくつもの資料館等もある。まだ機会がないが、日刀保たたらの工場も見てみたい。展示館を歩きながら、たたらの火が燃えつづけた往時を偲ぶのがたのしい。記紀の神話の舞台もたどってみたい。

　一本の刀剣の原料である砂鉄を用意するのに、どれほどの土が必要か。中国山地の真砂土は鉄の含有量が多いといっても、比率的には〇・五パーセントそこそこ。刀剣の鉄量を一キログラムとすると、砂鉄を一〇〇パーセント採取できても、二トンの土が要る勘定だ。だがそうはゆかない。流出分を考えると、真砂土の量ははるかに多いはず。山を掘り崩して、真砂土を水路に流す。最後の「洗い場」で純度

八〇〜九〇バーの精選した砂鉄「山砂鉄」を掬い取る。そこまで純度を高めるために、膨大な水が必要だ。下流域の地形を変えてしまうほどの「鉄穴（かんな）流し」であった。

たたらで刀剣が鍛造される。一回火を入れると、三日間木炭を燃やし続ける。原料はナラやクヌギやアカマツ。鍛造一工程で八〜一〇トンの木炭が必要で、そのために一ヘクの樹木を伐採しなければならない。たたら一カ所年間六十回操業とすると、一つのたたら操業を維持してゆくために六〇ヘク必要となる。伐採された後にはヒコバエが生え、三十年後には成木となって伐採可能になるが、そのサイクルをまわすには一八〇〇ヘク必要となる。三十年周期の壮大なドラマである。中国山地は、土も水も樹も地形も動いている。

そのようなたたら場の集中する横田仁多の地からスサノオがその麓に降りたという鳥髪山（船通山）のゆったりした山容を眺めるのもよい。そこを源頭にして流れる斐伊川は、スサノオがヤマタノオロチを斬り散らした時「血に変わって流れた」（古事記）。夕陽を受けて川は真っ赤に染まっていたのか、それともたたらの火が真っ赤に燃えて川を染めていたのか。斐伊川、またの名肥河またの名樋河は、上代仮名遣いでは乙類ヒで「火」と同じである。

自然と芸術の饗宴、初秋の環境芸術

広島県が岡山県と境を接するところに、吉備高原の西端を占める神石高原町がある。標高四〇〇〜七〇〇㍍。その一角、広いゴルフ場でも有名だが、仙養ヶ原ふれあいの里にはさまざまな観光や保養の施設があって、美しい星空が広がり、天体観測のできる天文台もある。

そこに平成一三年、神石高原アートプロジェクト実行委員会が設立された。最初の企画は「仙養ヶ原石彫シンポジウム二〇一一」であった。広島市立大学の石彫作家前川義春教授とかれが率いる市立大学の土井満治や藤江竜太郎などの若い作家たち十三名の野外彫刻展だった。その案内状をもらって、強い関心をもった。作品素材に地元産の玄武岩がつかわれるという。

イタリア産の大理石を輸入して石彫を作る、といった類の彫刻ではないなぞと言うつもりはない。ただ地元産の材料を使うと、彫刻は自然の造形を引き継ぐことになる。制作と生成という両極が引き合って、まるで地から生えてきたかのようだ。大地に置かれた彫刻は、自然のさらなる自己実現である。

神石高原町は玄武岩で有名である。ふつうにはただの白っぽい石肌にしか見えない。だがその

表面を剥ぎ取り、内部を研磨すると鮮やかな黒い肌が見えてくる。 輝石や橄欖石が混ざる。つやがある。 艶やかである。

野外展も成長する。 翌年の第二回展のテーマは「石舞台と風の宴」になった。玄武岩は正六角柱状である。 前川はそれを輪切りにして六角形のタイルを地面に敷き詰め、「石舞台」にした。

第三回展のフィナーレでは、その舞台で中国山地に伝わる神楽が上演された。そこに、高原をわたる、それ自身は形のない風が、向きもちがい、強さもちがい、頬にふれる涼しさもちがって、さまざまな形となって宴をなした。 石の形はいつまでもそのままに残る。 風はひとときも留まることがない。 そこにわたしたち、参加する人間を置いて見ようという。 憎い演出であった。

四年目の今年のシンポジウムは、十五名の作家、たくさんの訪れる人間を主役にして「遊ぶ」、「@プレイグラウンド」をテーマにしていた。 竹の造形もそこに加わった。

今年九月六日、四年目にしてわたしはやっとこの展覧会に参加した。 途中の「道の駅さんわ」で、地元産の食材をふんだんにつかった自然食を腹いっぱい食した。 視、聴、味、嗅、触、五感が響き合う、初秋に相応しいたのしい環境芸術であった。

土を耕す、天国への通い路

　もう四半世紀前になる。昭和六三年、「広島県派遣四川省芸術文化調査使節団」の団長として二週間、中国四川省をあちこち駆け回った。広島県と中国四川省とが友好提携して五年目。相方の四川省を芸術文化の面から広島県民に、グラビア写真がいっぱいの書を作って紹介し、友好を強めたい。当時の竹下虎之助知事の発案であった。

　当時中国では、文化大革命が終わって新しい国づくりが本格的に始まった頃であった。省都成都には既に外国人向けのホテルができていたが、その西方にあって、かつてシルクロードの都市として栄えた雅安市では、わたしたちは文革後最初の外国使節団であった。テレビの中継塔が建てられたばかりで、個人宅にはまだ普及していなかった。広い道路の建設が急ピッチで進められていた。真っ黒に日焼した男が二人ずつ組みになって、藁で編んだモッコを担ぎ棒にくくりつけて、石やバラスを運んでいた。

　ちょうど麦の収穫の季節であり、そのあとに稲作のため田に水をはる作業が忙しそうであった。農機具はまだほとんど普及していなかった。農夫らと、たまたま話を交わす機会があった。その

ときかれらの一人がぽつんと言った言葉は今でも鮮明だ。「北京には一生に一度行くかどうか分からない。だが天国へは必ずゆく。」いたく感動した、文化とは、よく生きること、天国への便りだと。

中国の東西幅は経度差にして六〇度ある。成都は、その真ん中、北京から三〇度（時間差二時間）も離れている。広大な中国と比べるべくもないが、日本もまた東端から西端、北端から南端までに相当の距離があり、気候も地勢も複雑である。そこに多様な文化が育った。その個性が、いま、東京へ一極集中して平準化しつつある。その兆候は随所に見られる。JR新幹線のダイヤを見てもそうである。のぞみやみずほ、ひかりやさくらの本数は増えて、こだまは一時間に一本だ。一駅ごとの停車時間は長い。近距離を結ぶこだまは、切り捨てるのかと言いたくなる。

日本では地方の危機が叫ばれている。昔は「地方分権」、政府の地方への予算通達が命綱であった。しばらく前「地域主権」が言われ、その逆転の発想に快哉を叫んだ。いま「地方創生」が言われる。言い方は、政権によって変わる。だが、文化は中央政府のスローガンが届かないところで育ってゆく。いまは中国でも影を潜めているかもしれない、あの無名の農夫の言葉を座右の銘としてよい。

対馬の空は青く、広かった

一〇月二四—二六日の三日間、対馬を訪問した。日韓両国のアーティストたちによる展覧会「対馬アートファンタジア」が当地、対馬市役所のある厳原で開かれていた。九月末にはじまり、そろそろ終わる頃であった。来年同展の「広島展」が開催される。そこでわたしは美学の方面から基調講演する。その準備のために出かけた。

同展は二〇一一年にはじまり、今年で四回目になる。日韓文化交流をさらに活発にする本格的な企画展で、対馬市が先導して行ってきた。日本側からは、広島市立大学芸術学部の伊東敏光教授とその研究室に関わる大学院生、OBの作家約三十名が参加した。かれらはこの展覧会のために、一カ月間対馬に家や仕事場を借りて、対馬の自然、歴史に触れ、人々と交流し、対馬の素材をつかって制作に打ち込んだ。

対馬の北端は韓国から五〇キロも離れてなく、街の中はハングル語が飛び交っている。国境の町を実感した。だが浅茅湾に代表される迷路のようなリアス式海岸がつづき、周囲に豊かな漁場でもある日本海が広がっている。美しく平和な風景を堪能した。島民には漁船が長く命綱であった。

伊東教授の作品に、廃船の資材で作った飛行機の模型があった。その胴体のうえに対馬のあちこちの集落のリアルな模型が犇めいていた。交通手段が船から飛行機になったという時代の変化を示してもいるが、そこに島民の願いを空に飛ばせたいという、メルヘンのような夢が重なっていた。

対馬は、岩山が多く、海岸に岩礁が突き出ている。浜の丸石を積み上げて人間の身体ほどの高さの円錐形の塔「ヤクマ」を作っていた。石板（頁岩）を並べた民家の屋根があった。厳原の武家屋敷の石塀、金田城の城壁跡。石の文化である。一方広くひろがる美田、良畑は少ない。穀物は朝鮮半島や他島に求めなければならなかった。神社が多く、由来は海に因む。海を舞台にした漁業や海上貿易に、かれらの生活の基盤があったのだろう。江戸時代を通じて、この島には鎖国はなかったと言われる。

険しい山々にのぼり、あるいは海に出ると、底抜けに明るい真っ青な空が広がっていた。古くは白村江の戦い（六六三年）に遡り、日露戦争の海戦（一九〇五年）を経て世界大戦に至るイクサ（軍事）の記憶を随所に刻みながら、誇り高い島民の志操を学んだ。アートファンタジアも、よくそれを表していた。

二〇一五（平成二七）年

一人が一本の木を植える

賀春。

昨年末は寒かった。ニュースで報じられるほどではなかったが、わたしの住む東広島市も寒かった。高速道路をはじめ、各種交通機関の渋滞や麻痺が二日間にわたってつづいた。

それでも北海道や東北の日本海岸の猛吹雪の画面を見ていると、甘えるなとお叱りを受けそうである。八月には広島市安佐北区、安佐南区での土砂災害もあった。そもそも昨年は世界のあちこちで自然災害がリレーした。米カリフォルニア州の大旱魃、オーストラリアの熱波、欧米を襲った大寒波、……。自然災害を映す画面がテレビに毎日のように映った。環境は地球規模なのだと実感する一年であった。

それらは地球温暖化によるものだ、一九八一年度から三十年間で、日本では平均〇・二七度上昇したという。百年後にはどうなるか。二酸化炭素増加という、人為的な問題がからんでいる。つまり、今ここに生きているわたしたちが、取り組まなければならない喫緊の課題だということだ。既にずいぶん前からそのことは叫ばれていた。一人が一本の木を植えることが課されている。

自分の吐き出す炭酸ガスを、酸素に変える努力が義務とされる時期に来ている。

新暦元旦は、どうも具合が悪い。そのあとに小寒、大寒が来て、立春は一ヶ月以上も先だ。外を歩くには、余程の決意が必要だ。

それでも思う。この拙文を、わたしは前年の一二月二二日に書いている。太陽暦では冬至。一年で一番昼の短い日。この日から昼は少しずつ長くなってゆく。しかも新月である。今日から毎夜少しずつ、月はみちはじめてゆく。めでたい。太陽暦のはじまりと月暦のはじまりの、こうした重なりは十九年に一度巡ってくる。元旦は前を見据える一歩一歩となるべきだ。

わたしのコラム執筆も三年目に入る。ずっと関わっていた東広島市立美術館の春の特別企画展は、「花」がテーマである。いまが働き盛りの作家たちが全国からも出品する。四年前の東日本大震災の、昨年の広島土砂災害の、犠牲者の鎮魂をこめて、また生者の行く道のランタンたらんと願って。

近傍の世羅台地は今年の春も、水仙やチューリップやラヴェンダーやさまざまな花たちの、見渡す限り一面広がる風景になる。その花畑の真ん中に身を置くと、まるで蝶のように、誰もが年齢を忘れて軽やかになる。そんな自然の花の力に、芸術の力も拮抗したいと願っている。新コラム「カンキョウ」も頑張ります。本年もよき年でありますように。

チャペック『園芸家十二カ月』に環境芸術を読む

二月一三日から東広島市立美術館で、「花─生きるということ」展を開催する。この美術館では九年前から「現代の造形─Life and Arts─」を統一テーマに、毎年特別企画展を行っている。

今日、芸術は生活から乖離しすぎている。絵を描いたり、歌をうたったり、花を活けたりする人びとは増えているが、大抵は日常の困難、退屈を忘れるためと言う。だが、生活のエネルギーを芸術に投じる、芸術の力を自分の生きる現場に活かす、そういう生活、そういう芸術にならないか。わたしはずっと同企画展の実行委員長を務めてきた。

東広島市のある賀茂台地には、まだまだ自然が生きている。人びとの生活には土の香りがする。五月になると、この台地や隣接の世羅台地は花でいっぱいになる。美術館に、自然より一足先に美術の花を咲かせてみよう。その思いに共鳴して、現代美術の第一線の作家たちが全国からやってくる。展覧会がたけなわの頃、マンサクや梅や水仙の黄色や白の花が咲きはじめるだろう。

いまわたしはチェコスロヴァキアの国民的作家カレル・チャペックの名作『園芸家十二カ月』（中央公論社、一九七五年）を読み直している。書かれたのは一九二九年頃、ヨーロッパではナチズ

ムやファシズムの全体主義的プロパガンダが次第に声高になっていた。その風潮への痛烈な批判がこめられていた。

かれの愛する園芸家は、花の香りに酔い、鳥の啼き声に耳を傾ける、詩的で心やさしい人間ではない。花をではなく土を作る人間だ。エデンの園に行くとしても、智慧の木の果実を食べることなど忘れている。鼻をひくひくさせてその辺を嗅ぎまわり、神の眼を盗んで、堆肥のきいたすばらしいエデンの土をちょろまかせないか、そんなことを考えている。

中欧のチェコの冬は寒い。園芸家なら、石のようにカチカチになった、死んだような土の中で寒さに震えている一月が大切だ。けっしてひまでない。天候にめげず手入れをする月だ。二月もそうだ。その努力のおかげで四月、木々はいっせいに芽を吹きはじめる。園芸家のあわただしい月であり、花の五月を喜ぶのは他人にまかせておけばよい。

園芸家は自分の庭、自分の畑のために働く。その庭に咲くのはただのバラではなく、かれのバラだ。ただのサクラではなく、かれのサクラだ。どこまでも私有財産だ。少し排他的であるが、数千年来の自然法則をたよりにしている。働くからといって、その労働を祝ったりしない。だがそこに見事な花が咲く。祝われるのはその花たちだ。

たたらは中国山地の誇り

二月七日、奥出雲横田の「日刀保たたら」（日本美術刀剣保存協会運営）を見学した。タタラのクライマックスとも言える、崇高で豪壮な釜崩しと鉧（けら）出しの行事への参加が眼目であった。ここは、玉鋼を生産する全国で唯一の場所である。ここから玉鋼は全国の刀匠たちに届けられる。かれらには、さしずめここは聖地である。

真夜中の一時一五分、東広島市西条を出発した。日刀保広島県支部事務局長の清水迫章造さんが前輪駆動の愛車を運転し、同支部長の西本直彦さんとわたしが乗せてもらった。今年の日本列島はいくども寒波が襲い、例年以上の雪に見舞われた。天気予報では、この日も出雲地方に雪マークがついていて、わたしたちは雪に立往生するかもしれないと、重装備で出かけた。案の定、中国山地の島根県側では道路の両側に雪が高く積まれ、ほのかに見える平野部は真っ白であった。

まだ辺りが暗い朝五時前にたたらの作業場、高殿に入った。中央に細長い炉が築かれていて、炉から天井に向かって、中には一〇トンの砂鉄と一二トンの木炭が層をなして交互に重ねられている。炉は四日前から内部は煮えたぎっているという。両側の鞴（ふいご）炎が勢いよく噴き上がっていた。

から休みなく空気が送り込まれつづけていた。

今期の火入れ式は一月二二日にあったと聞いた。七日は、その三代（さんよ）目（一期に三回連続操業される）の鉧出し行事の大団円であった。五時、村下（むらげ＝総指揮）の号令で釜崩しが始まった。養成員たちが炉壁の真っ赤に焼けた粘土ブロックを壊してはがしてゆき、三十分ほどして、中から長さ約三メートル、幅約一メートル、厚さ約〇・五メートルの長方形の、灼熱の鉧（けら）が出てきた。重量三・五トンほどだという。土と水と山と森が凝縮された、人間の渾身の力業であった。

釜崩しが終わり、小一時間の休憩後九時から鉧出しが始まった。まだ炎を挙げ、蒸気を噴き出している鉧をクレーンで起こすと、まるで怒り狂ったオロチのようであった。わたしたちはこの祭祀あるいは儀式にもたとえられるたたらの作業に心を奪われた。

その鉄は山土に〇・五パーセント程度混ざる砂鉄を集めて、武具、包丁、農具、さまざまな生活用具に鍛えられてゆく。たたらが今も中国山地で操業されているのは、うれしい。休憩の間、わたしは高殿を抜け出して、スサノオが降りたったと記紀では伝えられる鳥髪山ののどかな稜線を仰いで、ヤマタノオロチの神話の光景を思い描いていた。

三・一四新幹線改正ダイヤに物申す

「地方創生」と中央では言われている。だが三月一四日改正のJR新幹線の新ダイヤを見て唖然とした。どこに地方創生が配慮されているのか。操業の合理化だけが目立つ。

JR西日本発行の配布チラシには、「広島―東京三分短縮！最速三時間四十四分！」がうたわれている。だがたとえば今度のダイヤ改正でわたしが利用することの多い東広島九時二二分発こだまの小倉着は一一時一三分から一一時二九分になった。十六分遅れるということである。また新下関一九時〇三分発東広島二〇時三七分着のこだまがなくなり、かわりに新下関一八時四七分発東広島二〇時三八分着のこだまが加わった。こちらは新下関の所要時間が十六分以上余計にかかる、それでいいのか、釈明が一顧だにされていない。我慢せよということか。わたしたちは、新幹線のダイヤにあわせて、勤務先の仕事スケジュールを変えるという訳にゆかない。

広島に着く。東京までの所要時間三分短縮のために、こだまの所要時間が十六分以上余計にかかる、それでいいのか、釈明が一顧だにされていない。我慢せよということか。わたしたちは、新幹線のダイヤにあわせて、勤務先の仕事スケジュールを変えるという訳にゆかない。

チラシのもう一つの売りは、のぞみの「一時間最大五本！一日四十七本運行！」である。すべてに感嘆符がついている。

だがこだまの方はラッシュ時をのぞき、一時間一本である。その偏っ

た情緒的論理と思い込みに抗議したい。個々のダイヤを元通りにせよと言っているのでない。ダ
イヤの哲学が問題なのだ。

かつてJRの在来線は地方重視で、新幹線は中央と結ぶ動脈と振り分けられていた。実際は赤
字線無用と、地方が切り捨てられ、ローカル線が廃止された。新幹線の方にもこだまは地方、の
ぞみが中央という二極化がある。実際、通勤、通学、買い物等にこだまをつかうことが一般的に
なっている。せめてこだまの一時間二本化が実現できないか。

JR新幹線のダイヤ編成室にお願いしたい。のぞみの論理とこだまの論理を被せ合わせて、ダ
ブルスタンダードのダイヤを編成してほしい。安倍晋三首相か石破茂地方創生担当大臣が室長に
就任して、自らの政治信念にしたがって、新しいダイヤを編成してほしい。

交通網は環境の血管である。末端まで血液が送られて健全である。車も飛行機もあるが、レー
ル上を定時に走る鉄道は近代文明の環境の中心である。

時代の進展とともに中央の役割は変りつつある。物資や情報や知性や芸術が中央経由でなけれ
ば成立しないという時代ではなくなりつつある。地方同士、外国との輸出入
が主体的に行える時代である。ネットワークの時代である。それを、地方を
考慮に入れて創生しなければならない。

地方が生きるダイヤを組んでほしい

四月一四日夜八時過ぎ、ソウル発アシアナ航空ＯＺ一六二便が広島空港への着陸に失敗して、大破した。以後二日間にわたって空港は全便欠航となった。一つのミスで、交通のバランスが突然崩れてしまうことを、あらためて知らされた。

「交通網は環境の血管」と、先月号で記した。江戸時代末、つまり百四十年前までは、交通は、陸上では人間の歩行が基本であった。海や川の舟行を別にすれば、人びとはひたすら歩いた。旅で、身を守るためにどうすればよいか、歩行の倫理とも言うべきものができていたのではないか。何を警戒しなければならないか、心の準備ができていたはずだ。

明治以降、近代化の進行につれて交通手段は多様化する。航空、鉄道、高速道路、道路等、さまざまである。そのうち道路一つをとっても問題が山積している。歩行者、自転車やバイクの運転者、自動車運転者が、それぞれ別々の思惑で利用している。一つのルールを定着させるには大変な努力が要る。しかも交通手段の可能速度が上がるにつれて、目的地到着の速さが競われる。

バイパスができて、旧道路沿線の地域が痩せる、それでよいのか。沿線への配慮が過剰というこ

とはない。

先月号で、JR西日本が作成した、広島—東京間ののぞみのダイヤ改正のチラシが癇に障った。所要時間が三分短縮されるという、語尾に感嘆符「！」のついたダイヤ改正のチラシが癇に障った。所要時間短縮そのことに異を唱えているのではない。あおりをくって東広島—小倉間のこだまが十六分延着する。そのほうにも眼を向けてほしいのである。

同じチラシには、こだまからのぞみへの乗り換え時間の短縮もやはり「！」をつけて宣伝している。だがそれらはすべて、東京に向かう上り線についてである。

わたしの同僚はこれまで、東京七時五〇分発のぞみに乗り、小倉（一二時三七分着）で一二時四一分発のこだまに乗り換えて新下関（時刻表では一二時五四分発としか記されていない。数分の停車時間があるはずである。）に着き、一三時三〇分からの会議に間に合わせていた。ダイヤ改正で小倉一二時四一分発のこだまがなくなり、一電車早い小倉一二時一五分発に乗らなければならなければ会議に間に合わなくなった。そのために今後は東京七時一三分発（小倉一二時一〇分着）ののぞみに乗らなければならなくなる。つまり、三十七分早く東京駅に着いていなければならなくなった。改正前のほうが、かれには都合がよかったはずである。下りに関してダイヤ改正はよいとは言えないのである。

身体全体に栄養分を送る血管の役を、交通網は環境に果たしてほしい。

対馬を語って、日本海を思った

四月二四日から五月三一日まで、広島の泉美術館で「TSUSHIMA ART FANTASIA 広島——対馬」展が開かれている。対馬のことは、本誌昨年一二月号「新コラム『カンキョウ』」に書いた。

昨一〇月末に三日間、現地の本石健一郎さんや鍵本妙子さんらの委曲を尽くした案内をうけ、島内北から南まで八十キュ、東から西まで十八キュを車で走り回った。その印象記であった。本コラムはその続編である。

会期中の五月九日、「対馬から広島をみる」という演題で講演した。その冒頭で、富山県が平成六年作成し、建設省国土地理院長承認の「逆さ日本地図」を紹介した。正式の名称は「環日本海諸国図」(平六総使第七六号)で、わたしたちが見慣れている日本地図の南北を逆転した地図である。すると日本海の、朝鮮半島、日本列島、サハリン、ロシア、中国に囲まれた内海の姿がはっきり浮かび上がってくる。

網野善彦氏が『「日本」とは何か』という、気鋭の日本史学者が二一世紀への日本の座標点を目指して刊行した講座『日本の歴史』全二十六巻(講談社)の総論に当たる第ゼロ巻の冒頭に、

見開き二頁をつかってこの地図を紹介してから、同図は一挙に知られるようになった。同図は台湾や中国南部をも含めた「環日本海・東アジア諸国図」（平二四総使第二二三八号）に改訂されて現在使われている。

江戸時代、対馬藩は鎖国を知らず、十万石格の雄藩であり、韓国釜山に十万坪の倭館を開き、常時五―六百名の対馬人を送り込み、日朝の通商の任に当たり、朝鮮通信使招聘の橋渡しをしていた。そのとき、対馬藩の人びとは、「逆さ日本地図」のイメージで活動していたのである。だが明治維新で廃藩置県が行われて一挙に没落する。それ以後、対馬は大陸との戦争体制の軍事要塞に位置づけられる。南北を走る国道三八二号もまた、もとは軍用道として敷設されたものだ。「逆さ日本地図」が当然であった平和、交流の時代が再来してほしい、それが対馬人の願いであろう。

一方で、わたしたちは日本海にあまりに無関心で、地図上の海を示す青色だけにしか眼が行かない。島の領有権で諍いがあり、カニやイカやハマチなどの豊漁時には、食卓の話題になるが、日本海そのものに関心はない。いま日本海汚染が深刻だというのに。

名著『地中海』で、ブローデルは地中海を、それを取り囲む山地の記述からはじめた。海を取り囲んでいる山地の保全、涵養についての、各国の集まる日本海浄化対策会議が、たとえば日本海の要である対馬の地で開催できないだろうか。

「私たちの畑をたがやさなければならない」（『カンディード』）

東日本大震災の後からだったか、一八世紀に書かれた文学や美術や論文を読むことが多くなった。一七五五年、ポルトガルのリスボンをマグニチュード八・五―九・〇の地震が襲い、人口二十七万余の市民のうち九万人が犠牲になった。八五パーセントの建物が倒壊し、七万巻の書物、ティツィアーノやルーベンスやコレッジオなどの絵画の名作、ヴァスコ・ダ・ガマ等の大航海の資料などがそれを収蔵するリベイラ宮殿もろとも消失していった、という。

戦争や飢饉や伝染病がおこり、いままた大地震に遭遇する時代に、当時の哲学者たちはもはや「すべては最善に向かっている」という神学的楽天主義に耐えられなくなっていた。ヨーロッパでは啓蒙主義が隆盛であった。多くの哲学者が無神論を標榜した。

哲学者ヴォルテールもその一人であり、かれの小説『カンディード』（植田祐次訳、岩波書店、二〇〇五年）では戦争や大地震の情景を描きながら、神学的最善説の無力を痛罵した。荒唐無稽なあらすじはここでは省略するが、小説の最後の場面はこうである。旧派の哲学者パングロスが自分たちの経験した戦争も地震等の災難も神の最善教誨のためにあったと説くのに対して、かつ

てはかれの教えを従順に受け入れる素直な生徒であったカンディードは「お説ごもっとも。けれども私たちの畑を耕さなければなりません。」と語って別れてゆく。

この有名な一句はいろいろの意味で教訓的である。（1）教養 culture の動詞に当たる「耕す cultiver」をつかうことによって、教養の必要を説いている。（2）「耕す」という労働の意義を、饒舌だけの哲学に対峙させていること。「労働は三つの大きな不幸を遠ざける。退屈と悪行と貧乏だ。」（3）それにわたしは次のことを加えたい。ウェストファリア地方の名門領主ツンダー・テン・トロンク男爵の城館とその隣接の公園において「私たち」カンディードと領主の娘キュネゴンド嬢とは最初の出会いを果たすのだが、多くの遍歴の末、身分も財産も捨てて、二人は「私たちの畑 notre jardin」の耕作に向かうと宣言する。「私たちの」という複数第一人称詞が新鮮である。

歴史の主役が封建領主から労働する民に変わってゆくのを感じる。

それからしばらくして、ヨーロッパの北のはずれケーニヒスベルクで、カントはリスボン大地震を神の怒りでも人間への試練でもなく、自然の因果法則によるものとし、自然地理学を提唱した。一方で、「啓蒙とは何か」という論説で、人間は権威や専門的知識におもねるのではなく、みずからの能力を信じて行動することをすすめている。

人称詞を消さない世界を大切にしてゆくべきだろう。

「私たちの畑を耕さなければならない」（その2）

先号で、わたしは一八世紀フランスの代表的啓蒙思想家ヴォルテールの小説『カンディード』の終わりの一文、主人公カンディードが語る「私たちの畑を耕さなければならない」を紹介した。

「畑」と訳したのは jardin。「庭」と訳してもよい。英語の garden もそうだし、ドイツ語の Garten もそうだ。「市民農園」という訳で、ロシアの「ダーチャ」（庭付きセカンドハウス）と並んで有名になった「クラインガルテン Kleingarten」もそうである。野菜だけでなく、花も植えて、果実もとれて、そこでゆっくり自然の空気を満喫する場でもある。つまり庭＝畑である。「ぼくらの庭を耕さねばならない」と訳してもよい。日本の庭、たとえば「枯山水」などの庭とは対極にある。

起源は国によってまちまちであるが、一九世紀産業革命下で都市に流入した労働者階級の食糧難に対処するため、各国に市民農園が生れ、現在ではヨーロッパで十四カ国三百万人が民間組織「市民農園国際事務局」に加盟しているそうである。特にソ連崩壊後の混乱期のロシアで、大変な物不足、食糧不足に見舞われながら、餓死者が出なかったのは、「ダーチャ」のおかげだと言

われている。二〇〇三年のロシア国家統計局のデータでは、国内三千四百万世帯の八二パーセントが菜園をもつか野菜作りを副業にし、ロシアのジャガイモ生産量の、じつに九二パーセントを占めているそうである。

これらの市民農園の成立は、ヴォルテールの思想に直接つながっているわけでないだろう。だがかれの jardin の哲学が一九世紀の労働者階級の生活防衛運動の中で復活したと、わたしは言いたい。神の力、国家の力にすがることをやめて、自分自身の理性の力で世界を照らし出そうとする、それがフランス語では lumières（光）とよばれる啓蒙主義の真意であった。

王侯貴族、領主の城や大邸宅の庭園は parc（仏）、park（英）とよばれる。それには定冠詞がつけばよい。だがヴォルテールの jardin には「私たちの庭」というふうに、人称代名詞 notre がつく。先月号で、ここにわたしは近代市民意識を嗅ぎ分けた。実際ソ連崩壊期、国営農場ソフホーズも半国営農場のコルホーズも役に立たなかったことは有名な話である。

「私たちの」が基本だ。これを地元のエゴだと、国や行政がよく非難する。国は普遍性、あるいは「国民の総意」をふりかざす。だが「私たちの」に支えられない普遍性はときに力だけがギラギラする虚栄にすぎない。環境は「私たちの環境」でありたいものだ。

9月

ヒロシマを歌う

八月の広島は被爆七十周年を記念する行事がつづいた。八月六日の平和記念式典を頂点に、その数日前から反核の世界大会等が連日行われた。

広島県立美術館では、二〇世紀の二つの世界大戦をつなぐ、きわめて質の高い「戦争と平和展」が長崎県立美術館と共同で開催された。ケーテ・コルヴィッツやオットー・ディクスの反戦の版画は、世紀をこえた今もわたしたちの魂を揺さぶる。その他の美術館でも同趣旨の企画展が開かれていた。

泉美術館では、広島の復興に立ち向かう市民たちの姿を記録する写真展が開かれていた。わたしが関わっている下蒲刈島の蘭島閣美術館でも同趣旨の美術展が開かれた。

いまは千葉市に住む呉市出身の画家は、広島の並木通りの画廊で「鬼籍のヒロシマ伝」展を開き、画家自身の自分史を試みていた。新聞やテレビなどでは、連日のように被爆七十周年に因む特集が組まれていた。

だが広島にとっては、この被爆七十年は格別の年であった。一九四五年八月八日付のワシント

ン・ポスト紙には、ハロルド・ジェイコブソン博士の「放射能に汚染された広島は、生物不毛の地となり、七十五年間は草木も生えない」という談話が載った。その七十五年あるいは七十年の生物不毛説を振り切るように、現在の広島の地は、美しい緑とときれいな水と高い空に包まれている。一九五一年三月一三日付の中国新聞に、文学者原民喜は「ヒロシマのデルタに　若葉うずまけ／死と焔の記憶に／よき祈りよ　こもれ／とはのみどりをヒロシマのデルタに／青葉したたれ」という歌をよせて、直後にみずから命を絶った。だが、民喜にはかなわぬと思われた夢が、七十年経ったいま眼の前にある。

おそらくそのための広島の市民の努力は大変なものだったろう。それとともに世界の人びとの被爆の廃墟に緑再生を願う心も忘れてならないだろう。わたしが一九六九年二月、当時広島市東千田町にあった広島大学に赴任してきたとき、正門から理学部の被爆校舎にのびる直線道路の両側には、世界中の大学名を示すキャプションをつけられた寄贈樹木が並んでいた。わたしはそれを見ながら、広島に托す世界の平和への願いを思った。

わたしは、定年になったいまも毎学期広島大学の平和科目の一つとして「現代哲学と平和」の講義を行っている。そこでいつも一八世紀末最大の哲学者イマヌエル・カントの著『永遠平和のために』をとりあげ、「平和とは創建するもの」という思想を若い学生に伝えている。

下蒲刈島の「全島庭園化」事業、サントリー地域文化賞を受賞する

呉市下蒲刈島は、今夏第三七回サントリー地域文化賞を受賞した。同賞は一九七九年に創設、以来受賞者（団体）数は今年の五件を加えると、百九十九件になる。島の文化活動の高さだけでなく、島民の地域おこしへの努力が評価されたことは、ことのほか嬉しい。因みに広島県では四件目、十年ぶりである。

この、人口二千人をわる小さな島で、国際的、全国的に活躍する演奏者によるギャラリーコンサートが毎月開かれてきた。十五年目になる。二千点以上の主に日本近代絵画のコレクションを誇る総ヒノキ造りの蘭島閣美術館を会場に、毎回百五十点から三百人の聴衆が集まる。大半は安芸灘大橋をわたってやってくる。出演者にはもちろんのこと、島外の来館者にも島伝統のもてなしの心が浸透している。

またこの島は鎖国下の江戸時代、日本では数少ない外国交流の重要な拠点であった。朝鮮通信使の使節団は都合十一回江戸を訪問し、その行きと帰りにこの島に寄港した。幕府に印象に残った寄港地の接待を聞かれて、使節団は下蒲刈を「御馳走一番」と答えたという。寄港時に行われ

た行列を模した朝鮮通信使再現行列は、今年十三回目を迎える。行列が進む道路は、大半が石畳で舗装され、両側に手入れのよく行き届いた松並木がつづいている。

島には三つのそれぞれ個性的な美術館、朝鮮通信使の資料館、江戸期の名品を集めた陶磁器館などがある。これらを核に、故竹内弘之氏（二〇〇九年没）は「全島庭園化」を推進された。当時新進気鋭の造園学者であった進士五十八氏（のちに東京農業大学学長）のガーデン・アイランド構想に共鳴して提唱された島おこし事業であった。一九七六年、竹内は下蒲刈町の町長に当選し、以後呉市に合併編入されるまでの二十五年間、この旗をふりつづけた。この島には歴史があり、美しい景観がある。蘭が自生し、秋には島はみかんで黄金色に輝く。それらの風景を要素に全島庭園化を提唱した。これに先駆け全島上下水道が実現したこともかれの功績である。全島民が一年に一度、「町内クリーンな作業」と称して全島一斉清掃する。「美しい景観づくり」は島民の献身的な活動によって支えられている。

本コラムに下蒲刈島を書くのは二度目である。前回は「新コラム『カンキョウ』〇〇七」（二〇一三・一一・一）においてであった。その年一〇月に行われた朝鮮通信使の再現行列をとりあげた。今回は「全島庭園化」である。それが下蒲刈島だけでなく、愛媛県にもつながるとびしま海道全域に広がってゆくのを願っている。

「小さいことは美しい」（シューマッハー）

　昔、一九七〇年代だったか、各地の革新派知事たちが集まって「地方の時代」を提唱したことがあった。九〇年代、宮澤喜一首相や細川護熙首相の頃、「地方分権」が提唱され、国から地方への財源の移譲が議論されたこともあった。「道州制」にも地方自立の響きがあったはず。「地域主権」を提唱した民主党政権はあっと言う間に姿を消したが、そのあとに登場した安倍晋三首相は「地方創生」を言い出して、そのための担当大臣枠まで作った。はっきりしているのは、ここでは財源は国が握っていることであった。

　わたしは山口県下関のある小さな私立大学に勤務しているが、この間も、文部科学省が地方創生という趣旨で新企画を募集している、地方大学への助成募集の案内を見た。その事業に応募するべく、大学では書類作成に大童であった。大学経営の現状について細かいところまで聴く質問項目が並んでいた。半分か三分の一の確率で助成先は決まるであろう。国民の税金がそこでつかわれる以上、厳しくふるいにかけられるのは当たり前であろう。

　ただ地方の私立大学は、学生が定員に満たないで、どこも四苦八苦している。それが文科省の

審査に合格するための書類を作成する。首の根っこまで文科省に押さえられているということだ。どの大学もそれぞれの事情を抱えながら、必死に生き延びようとしているのだ。だがその息遣いは書面審査ではなかなか伝わらないであろう。

地方が活気を取り戻せるのは主体性が委ねられたときであろう。財布の紐を握られているかぎり、地方は国家のくびきからなかなか逃れられないであろう。中央政権側にしても、地方の多様性にきちんと対応するのは、至難のわざであろう。

わたしはE・F・シューマッハーというイギリスの経済学者で元英石炭公社経済顧問が一九七三年に出した経済学書『スモールイズビューティフル――人間中心の経済学』（小島慶三他訳、講談社）の思想が正しい、と思っている。この書は出版されてすぐベストセラーとなり世界を席巻した。

先の七〇年代の日本の知事たちも読んでいただろう。

美しくあるためには的（マト）は小さいほうがよい。かれはエネルギー政策で原発に反対した。

生きていたら、環太平洋経済協定（TPP）にも反対しただろう。北半球も南半球も、飛行機でタネをまくほど広大な農地も機械が入らないほどの狭い畑地も、先進国も発達途上国も、すべて一様とされる。食物への安全意識もまるでちがっている、しかもちがっていてこそ美しい地帯が平準化されてしまう協定は地球を滅ぼす天下の愚策だと、かれは難じたであろう。ちがいが美しいのだ。

「縄文文明はカンキョウの手本である」

去る一一月八日、NHKスペシャル「アジア巨大遺跡第四集」として「縄文　奇跡の大集落」が放映された。世界の四大文明、エジプト、メソポタミア、インダス、黄河の各文明が大河川を中心に栄えた農耕文明であったのに対し、縄文文明を狩猟文明というもう一つの文明のパターンとして取り上げた視点が新鮮であった。年代的にも後れをとらない。

四大文明は強大な権力の交替の歴史である。巨大河川から得られる生産力によって、絶大な富を築くこともできたが、次に他の権力によって取って代わられた。血なまぐさい歴史が刻まれている。一方、縄文文明は巨大河川を知らない。起源は今から一万五千年前にさかのぼる。その文明は三千年ほど前に水田耕作を主とする弥生文化がこのヤポネシア（日本列島群をそうよびたい。）に到来するまで、一万年以上つづいた。規模は小さいが、自然との共生を守った文明であった。その代表例、青森県の三内丸山遺跡は全体で四二㌶、東京ドーム九個分にあたる。それでも日本最大級の縄文集落跡であった。そこで今から五千五百年前から四千年前まで定住生活が営まれていた。持続可能性の文明であった。

一万年以上、この地には大きな動乱はなく、自然破壊もなかった。かれらの主食はクリ、クルミ、山菜等だった。それに比べると、三内丸山遺跡ではクリを植林、栽培したことが知られている。死者を悼む墓地もあった。それに比べると、水田耕作は、大規模な自然破壊であった。

縄文文明が誇る遺品は、土器である。口縁が炎の燃え上がるようなかたちの火炎土器は有名であり、中期、今から五千年ほど前に、特に越後、現在の新潟県で多く製作された。だが世界の美術史上画期的なのは、一万数千年前、つまり草創期や早期に製作された丸底や尖底の土器である。その形は火炉に適し、煮炊きにつかわれたのであろう。縄文人はこの土器をつかって、どんぐりや植物の根のアクやドクを抜いて、食に供していた。西アジアの土器は、どれほど遡っても今から八千年前、平底である。平底は保存に向いている。漆（うるし）もまた今から一万年前、縄文の発明品である。

わたしは格別の資源をもたないヤポネシアの世界美術史への貢献として、縄文土器をよくとりあげる。土と炎（木を燃料とする。）と植生という、どこにでもある素材から世界に誇る絶品を創造してきた、と。

中国地方にも縄文遺跡はある。三次市の広島県立歴史民俗資料館には縄文時代の土器が当時使用していた石器などと並んで展示されている。それがわたしには誇らしい。

二〇一六（平成二八）年

「小」の美意識は、今「国作り」に生きる

先々月号でE・F・シューマッハーの「小さいことは美しい Small is beautiful」という著書名にもなった定言を紹介した。かれはドイツに生まれ、第二次世界大戦以前からイギリスに住んだが、近代経済学の父ケインズに学んだ高名な経済学者であった。その書の副題には「民衆が主人公ならこうなる経済学研究 A Study of Economics as if People mattered」とある。当時、かれはイギリス石炭公社の経済顧問を務めた実業界の大御所でもあった。その立場からすれば経済学は「現状民衆が主人公でない」(as if＋仮定法の意味)ということになる。表題のうちの架空の語法がかえって世の経済学への警鐘になっていた。出版されたのは一九七三年、第一次石油危機、第四次中東戦争の年であった。

かれはその書で、石油というエネルギー源に頼るなと戒める。「大きければ大きいほどよい」という考えは捨てよ、そうかれは言う。物事には適正な規模がある。「適正」とは、人びとが自分で処理できる規模。「小さいことの素晴らしさは、人間のスケールの素晴らしさである。」

かれは同じ視点から、だがもっときびしく「あらゆる生物に測り知れない危険をもたらす毒性

の強い物質」を貯めこむ原子力発電を断罪した。その頃原子力エネルギーの利用が実用化されは
じめていた。日本でも、一九六九年に原子力船むつが進水し（一九七四年放射線漏れが発覚）、
一九七一年に福島第一原発が営業運転を開始した。だがかれは言う、「放射線を安全に処理する
方法がないかぎり、核分裂エネルギーを大規模に開発するのはほとんど自殺的である。」この書
は各国語に翻訳され、当時のタイムズ紙に第二次世界大戦後の出版物中、世界で最も影響を与え
た百冊の一と評された。その後一九七九年スリーマイル島（米）、一九八六年チェルノブイリ（ソ
連）、二〇一一年福島第一原発と、事故が相次いだ。危惧は次々と現実になっている。

同時にシューマッハーの提言に、美学者のわたしはイギリス近代の美意識を嗅いだ。一八世紀
中頃イギリスの保守派政治の論客エドマンド・バークが青年期、美学書「美と崇高」を著し、そ
こで「小さいこと」を美の要件とした。古典ギリシアと一線を引く近代美学の嚆矢であった。そ
れはすぐにヨーロッパ全土に広がる。二〇世紀初めには美術史家アビ・ワールブルク（独）や建
築家ミース・ファン・デル・ローエの「神は細部に宿り給う」がつづく。シューマッハーには人
の身の丈を意味する「小ささ」が国作りのアルファオメガであった。

2月

再度、「美学の原理が社会を動かす」の弁

「小さいことは美しい Small is beautiful」という、なんとも美学的な響きをもつ標語の意味について、今号も考える。その先年までイギリス石炭公社経済顧問であったシューマッハーの著書名であることは、前号で述べた。

その書の出た年は一九七三年。第四次中東戦争がはじまり、第一次石油危機が叫ばれ、世界は激動の年であった。石油輸出国機構（OPEC）加盟のペルシア湾岸六カ国は原油公示価格を一バレル三・〇一ドルから五・一二ドルへ、七〇パーも引き上げる一方で、原油生産量を段階的に削減することを決定した。日本への影響も大きかった。一九七四年の消費者物価指数は二三パー上昇し、「狂乱物価」と騒がれた。トイレットペーパー不足の騒動も起きた。

この年、ヨーロッパでは欧州連合（EU）が誕生した。欧州石炭鉄鋼共同体と欧州原子力共同体と欧州経済共同体の三者が母胎であった。石油に代わる新しいエネルギーとして原子力エネルギーが期待された状況は、分からないでもない。

だが、シューマッハーは、自ら石炭業界の中枢にいて、国家のエネルギー戦略に次代のエネル

ギーとしての石油に過度に依存することの反省を説くとともに、原子力に頼ることのより大きな危険を警告した。かれはEUの主流とは意見を異にしていたようだ。もはや巨大なエネルギー源を求めるべきでない、むしろ一個一個は小さなエネルギー、太陽光や風力などの再生エネルギーの開発こそが急務である、と。その後、アメリカやソ連や日本での巨大原発事故を、わたしたちは経験した。かれの著作はふたたび説得力をもって読まれている。

その際、かれの発想は経済学や経営学の功利主義に留まっていない。精神の奥底で、イギリス伝統の美学が息づいている。一八世紀後半保守派の政治家として鳴らしたエドマンド・バークが青年期に『崇高と美について』（一八五七年）を著し、そこで小なるものの美を説いた。ヨーロッパ近代美学の嚆矢である。形や量の小ささはもちろんである。繊細さ、細やかさ、多様性、それらも小の系列に属していた。色彩の美しさについても、こう言われる。「黒ずんで濁ったものでなく、必ず明るくはればれしたもの」で、「明るい緑、柔らかい青、弱い白、薄い桃色や紫色」と、各々の色の中でもすべて「温和な種類」の色であり、「強い種類」のものでない。

美学の原理が社会を動かしてゆく、新しい時代を予感させる。

ブローデル 『地中海』を読む

今、ブローデルの『地中海』全四巻（浜名優美訳、藤原書店、普及版、二〇〇四年）を、日本海や瀬戸内海に見立てながら、読んでいる。そこではもちろんヨーロッパの「地中海」が主題なのだが、普通名詞に直せば、日本海も瀬戸内海もまぎれもない地中海だ、そう思いをこめて読んでいる。

海が主題である。地中海は、地殻の褶曲と断層によって「陸地に締めつけられた海」である。だから対極の主題は山地である。その山地は、歴史の中でどう扱われてきたか。「平野を征服すること」それが統治者の夢だった。その夢は「歴史の夜明け」にまでさかのぼる。都市は平野に生まれ、古文書は都市の記憶として堆積する。従来の歴史学は平野を統治する者、支配する者の変遷をたどってよしとしてきた。山地は忘れられてきた。それでよいのか。

平野を統治するには、巨大な資本が要る。平野は雨期に洪水があり、それ以外の季節でも水はけがわるく、湿地であり、沼地である。伝染病の温床である。一四世紀マラリアの伝染は、地中海人口一億人中二千五百万人死んだという。人が住めるには灌漑が必要であり、排水ネットワー

クを張り巡らさなければならない。そのうえ文明にはたくさんの労働力と資本と政治力が不可欠である。

山はどうか。「山々とは地中海の貧しい地方、地中海のプロレタリア予備軍である。」山は諸文明から離れた世界であり、平野の経営に関与することができない。労働力と、山がもっている資産を差し出すだけである。その悲しい宿命を、山は文明史の周縁にあって、別の速度、別の豊かさをもって、低地部の文明に提供してきたのだ。

ブローデルは、現代世界史学に決定的な影響を与えたアナール派の総帥。師フェーブルの「歴史を研究するためには、決然と過去に背を向け、まず生きなさい。生活に没頭しなさい。」（『歴史のための闘い』長谷川輝夫訳、平凡社、一九九五年）を座右の銘とする。かれは従来の歴史学のように単線的な歴史の進歩史観を否定する。むしろ地理学を基盤にすえながら、それぞれの地に住む人たちが主人公になるような歴史を夢見ていたようだ。

ブローデル書を読んで、わたしは中国山地の歴史を思っている。中国山地は地中海沿岸の山地の姿に驚くほど似ている。だがそっくりではない。たとえば砂鉄による製鉄業がある。それは文明史の周縁などでない。文明の首の根っこを押えている。たたらは、ヨーロッパの文明史を超えた、はるかに精密な文明史的な功業ではないだろうか。

近代の向こうに海があり、山があった

先月号で、ブローデルの『地中海』を紹介した。その論述は、日本海や瀬戸内海に不思議なほどよくあてはまる。

ヨーロッパの歴史は平野の歴史である。平野を干拓し、平野を統治した巨大権力の変遷の歴史である。だがその平野はそもそも水はけの悪い湿地帯。ブローデルによれば、その湿地帯に人が住めるようになるのは、巨大な資本を投じ、溝を掘り、水路を拓いたおかげである。地中海では一五世紀以後の話である。干拓のはじまりは近代のそれと重なり合う。太古からのヨーロッパの歴史は、近代の論理で書き直された、ということになる。そこでは千年の歴史を刻むヨーロッパ中世はひとたまりもない。

だが地中海は、干拓された平野に恩義があるのでない。あるのは、そこを締めつけるようにして海を守ってきた山地のほうである。地中海に眼を向けるということは、近代史の論理に異を唱えることである。ブローデルの『地中海』にこれほどの反響があったのは、歴史記述の論理をひっくりかえしたところにある。

日本でも、天下取りの野望が闊歩し始めるのは、室町時代末期から戦国時代。それが終る頃に、天守閣のある城が、平野部に築城され始める。干拓によって平野部が形成され始めた。瀬戸内海を舞台に活躍した村上水軍とか河野水軍に斜陽の影を落とし始めるのはこの頃でなかったか。東アジア海域を舞台に、大陸や日本や朝鮮といった陸の権力に懼れられた倭寇が海「賊」として制圧されたのは、この頃。豊臣秀吉の時代ではなかったか。

かれらが活躍した時代、島や半島や陸地はまるで五線譜の上で踊る音符や記号よろしく、それを道標（みちしるべ）として船や船団の航路は、ひとつの演奏のようであった。航海する者にとって、山や島（もう一つの山）は過去の記憶をつなぎ、希望を引き寄せる標識であった。漁を生業とする者にとって、漁場を探し確認する目印であった。山と山の合間の狭い低地は、船の碇泊地であり、交易の市であった。

山の民の領分であった。樹種を知る者が計画的に伐採植林し、鳥獣を知る者が獲物を追い、季節に応じて果実の採集があり、少量であるが畑作もあった。レアメタルが掘り出され、火をつかう工作物が生産された。

近代の向こうに、海があり、山があった。巨大資本が届かない生き方があった。

斜面は大切である。　再びブローデル『地中海』に学ぶ

海と山の間にできるさまざまな形状の、高原とか台地とか丘陵とよばれる地帯の豊饒性について、わたしはブローデルの名著『地中海』で学んだ。その緩やかな、広い斜面にオリーブやブドウの畑が育ち、牧童たちが羊を追いかけていた。近代になって、平野が歴史の中心に移った。だがそこに大地の本来の姿を忘れてしまうことがなかったか。

島も岬も半島も、それから山や丘も、川や谷も、さまざまな斜面を形成していて、それが風景の重要要素となっている。街だってたくさんの坂があって、田んぼの水張りも高所から低所に順々に水を落として、一面水郷の景観をなしていた。ある日、瀬戸内海で海釣りの舟を操る漁師さんが、釣りに出るとき、まず山を見上げてその日の気象を知ると話してくれたのを思い出している。

その斜面が痛々しい姿を見せ始めたのは何時頃からか。川の堤防がセメントで固められた。谷はコの字型のコンクリート・ブロックに置き換えられた。雨水を早く下流に流すためであった。住宅団地の区画はコンクリートで区切られている。一軒でも多くの住宅を建てるためであった。田んぼの法面までが道路はアスファルト舗装された。多くの車が遅滞なく走れるためであった。

コンクリートで補強されるようになった。コメの収量をあげるためであった。広がりは何処まで

も水平方向に広げられ、縦方向は垂直性が強調された。斜面は削りとられ、その掘削された跡は、

どこまでも垂直に近く、コンクリートで土止めされた。風景はすっかり灰色になった。かつては

小動物や植物で賑やかであった斜面が、今では生物の済まない墓所になった感がある。

何を今さらセンチメンタルな、お前も、その近代化のおこぼれにあずかっているではないか、

と言われそうだ。それでも一昨年の広島市北部地区の土砂災害を見て、斜面の存在に眼を向ける

べきでないか、と思うようになった。

今回の熊本地震では、南阿蘇村の阿蘇山中腹からの大規模な土砂崩れは痛々しい。犠牲者の方

には深くお悔やみを申したい。だが根こそぎ落下していったのは、植林されたスギ林。見事に生

育されていたようだが、針葉樹林ゆえに、当然ながら根が浅い。根を深く広くはる広葉樹林がな

い。ハチやチョウなどの住む環境がないという警告が以前からなされていた。斜面が生きていな

かったのでないか。

斜面の美学を、やはり考えてみたい、と思っている。

水田の季節を思う

去る五月一九日は、旧暦では二十四節気の節目、小満（四月一四日）だった。立夏につづく本格的な夏が来た。卯月到来。道元は「夏ほととぎす」とよんだが、ほととぎすは「卯月鳥」とも書く。緑したたる季節、「目に青葉山ほととぎす初鰹」。山の神が平地に降りて田の神になる日とも伝えられ、西日本では農耕の仕事がはじまる節目の日とされた。今月は梅雨。旧暦の五月「芒種」。田植えの季節である。

わたしの住む東広島市の大半を占める賀茂台地は、急速な都市化のためにかつては一面水郷であった風景が最近ずいぶん減少しているが、それでも五月の連休の頃から順々に田に水が張られはじめ、往時を十分に偲ばせてくれる。酒米山田錦の植え付けが行われたことが、新聞で報じられていた。ヒノヒカリの植え付ける田にも、水が張られはじめた。

コメ作りは、文化だと思っている。「農業」を意味する、英語の agriculture の言い方がすきだ。フランス語でも、発音こそちがうが、同じ綴りである。いずれもラテン語の agricultura に由来する。すべて、直訳すれば「土の文化」である。ドイツ語では少しちがっていて、農業を意味す

る Agrikultur は古語となり、かわって Landwirtschaft が一般的となる、「土地の経営」という

意味だ。そこに農業の比較文化的差異はあるかもしれない。

近年、日本のコメの国際的な価格競争力がよく議論になる。経営学の問題となり、外交官の経

済交渉の取引の具となる。そこでは、生産量と出荷価格が関心の的である。そこからコメの生産

過程、土壌作りや環境への対応などが、またそれらに基づけられた生活や文化が切り離されてい

る。ＴＰＰ交渉などは、新聞記事を読む限り、その最たるものである。田んぼは経済効率のため

に、区画の大規模化、機械化が推奨される。人力しか入らない棚田は放置されてゆく。山地の斜

面のままでは荒廃してゆかざるをえない。高齢者はその労働に耐えられなくなり、若者はおカネ

にならないから農業から離れてゆく。休耕田だらけになる。

青臭い議論と言われるかもしれない。それでもコメ作りを大地の作り手、大地の管理者、環境

の守り手の活動として尊敬することはできないであろうか。

弥生時代、紀元前五百年前と言われた米作りの開始は、最近の考古学では紀元前千年以前に遡

るとされる。水稲栽培の技術の伝来は大陸から稲の籾殻を一粒もってきたと

いう話ではない。田を作る技術には、土質を知り、水を均等に張る技術、使

用する道具（木製や鉄製）の開発、それに種籾から収穫に至る長期間の天文

気象の知識とそれの活用。まことにコメ作りは総合科学、総合技術の修練場

であった。

名古屋ボストン美術館開館の頃を思う

新聞各紙に、名古屋ボストン美術館が二〇一八年度末に閉館することがきまった、と報じられている。さびしい。同時に、一つの時代が終わったという思いがある。開館は一九九九年であった。

日本ではバブル経済の時代が終って、不況で生じた余暇や金銭の貧しさを逆にたのしもうとする風潮が人びとにあった。そのような産業も生まれた。駆け足で海外の名所を駆け回るおカネはないが、ゆっくり時間をかけて、近場の旅をたのしみ、芸術を享受することに憧れる気風があった。

明治以降、極端な欧化政策におされてたくさんの美術品が海外に流出した。その中でボストン美術館日本部は、明治政府から絶大な信頼を受け日本美術の最大のパトロンであったアーネスト・フェノロサがおこした部門であり、かれの弟子岡倉覚三（天心）がのちに部長を務めたところであった。その日本美術の圧倒的なコレクションは世界に知られている。流出した日本美術の名品のかずかずを、ボストンに行かずとも、名古屋で見られる、この時期の日本の願望を反映していた。

外国の有名美術館の分館をもってくる話は他にもあった。世紀があらたまって少し経った頃、

広島県でもロシアのエルミタージュ美術館の別館を建設する話が急にもちあがり、県庁内で検討委員会がいくどか開かれた。だがいろいろな事情が重なり、この構想は実現しなかった。企画、経営の主体性を、日本側がどれほどもつことができるか、相手側が強力であればあるほど、そこがカギになるように思われた。そのためには、日本側の管理者や学芸員が、相手方と対等に議論ができるぐらい勉強してかからなければならない。そうでなければ、たんなる相手方の企画を展示する貸館になってしまう。妙味がなくなれば、撤退されてしまう。

二一世紀になって、そろそろ二十年になる。経済も政治も外交も、不調がつづいている。一昔前の経済活性化を大言壮語しても、まるで裸の王様だ。デフレだ、インフレだという物価変動のロジックに右往左往されずに、人間が授かったイノチを大切に、他者と協和し、ゆっくり時間をかけながら、自らを育ててゆく（cultureの原意）、そういう生き方が求められているのでないか。経済的には評判の悪い「失われた十年」とよばれる一九九〇年代に育てられた心を思い出してみようではないか。その時代に、その萌芽があったのでないか。

東広島市、そして広島大学マスターズ

わたしの住む東広島市は誕生して四十年をこえたばかりだ。不惑の年になった。国際学術研究都市を標榜しているが、まだ緒についたばかりである。広島大学をはじめ四つの大学があり、日本の酒造技術のメッカ酒類総合研究所（前身は国立醸造試験所）があり、半導体の国際的企業（二〇二一年本社が東京都から東広島市に移転）の拠点工場もあり、環境開発のための多くの企業研究所が集まるテクノプラザもある。かつて広島県最大の稲作地帯であったこの地帯の伝統の中で育った精米企業があり、精米、製粉の脱穀技術で世界的シェアを誇っている。

今日、世は人口減少や地域の過疎化が深刻である。東広島市は人口増加の稀有な都市。JR山陽線の新駅が建設中である（二〇一七年、「寺家駅」として開業）。新しい幼稚園や小学校や中学校や高校ができ、市内各地に住宅団地の建設がすすんでいる。企業誘致も盛んである。最近のトピックスは、国の地方創生事業の一環として、国立開発研究機関である理化学研究所の移転が決定したことである。やがてここは、日本のライフサイエンス共同研究拠点となるであろう。近年中に「地方中枢拠点都市」に必要な要件、人口二十万人、昼夜人口比率一以上をクリアするであ

ろう。

十年前、定年後も東広島市に住む広島大学教職員OBが糾合して、「広島大学マスターズ」を作った。大学と市民（東広島市）を繋ぎ、幼少年教育までも視野に入れた、自主組織である。現役の間は、大学の教育、研究、学界の活動に忙殺されていたが、退職後の余力で東広島市の文化力向上に貢献してみよう、それが設立趣旨であった。東広島市長と広島大学長が顧問。会員の親睦も趣旨の一つ。現在正会員八十名弱。今年一一月、十周年記念シンポジウムを春にオープンした東広島市民文化ホールで開催する。

市の生涯学習事業と共催の市民講座や出前講座への企画や講師派遣は一つの柱である。毎年四〜五回行っている。小学校などへの出前授業も頼まれる。講座の受講者らが核になって、二年前「マスターズ友の会」が発足した。広島大学には、一年生のための教養科目や、留学生のための理系基礎科目や日本語日本文化研修講座への講師派遣もしている。さらに地元新聞社やテレビ局の公開講座にも出講する。その活躍ぶりをぜひホームページを開いて、見てほしい。

一大学の退職教職員が集まって文化力向上に地元市民と力を合わせる、このような会は珍しいはずだ。「アルス・ロンガ、ヴィタ・ブレビス（芸術は長く、人生は短い）」。近年では「ヴィタ」も「ロンガ（人生は長い）」である。

天文台、中国山地は宇宙が近い

広島大学に着任した頃（一九六九年）、天文台といえば、岡山県鴨方町（今は浅口市）にある東京大学付属東京天文台だった。山陽本線の鴨方駅付近で、車窓から遠望することができた。晴天率が日本有数で、気流等も安定しているので選ばれた、と聞いた。その後同天文台は国立天文台岡山天体物理観測所に改組され、現在に至る。そこの望遠鏡の口径は一・八八メートルである。

二〇〇六年、国立天文台で活躍していたもう一つの国内最大級の望遠鏡が東広島市にやってきた。口径一・五メートルの光学赤外線望遠鏡で、長く同天文台の本部（東京・三鷹市）キャンパスの主役であったが、新たに口径八・二メートルの光学紫外線望遠鏡をハワイ・マウケナウ山の頂上に設置したのを機に、広島大学に移設されることになった。広島大学は宇宙科学センター付属東広島天文台を建設し、同望遠鏡（「かなた望遠鏡」）の受け皿とした。国内の天体望遠鏡としては四番目の大きさであり、大学が国内に所有する望遠鏡としては、北海道大学の一・六メートル望遠鏡に次ぐ。気象、気流、大気の透明度等、さまざまな条件をクリアして、かつて広島空港の候補地にもあげられたこともある現在地（用倉地区）が適地として選ばれたそうである。

この天文台は、広島大学の宇宙科学の研究者たちにとって、研究・教育の現場（大学）に近い。

三十分もあれば、車を駆って天文台で望遠鏡をのぞくことができる。その近さのゆえに、これまで見落としていた宇宙の「日常性」をしっかり記録することができている、というのだ。

ついでに言えば、国内最大の望遠鏡は兵庫県立大学西はりま天文台の望遠鏡（口径二㍍）であ
る。兵庫県西端の佐用地区、東中国山地のただ中にある。口径の大きい天体望遠鏡の四つのうち
三つまでが、ここ中国山地と瀬戸内地方に集中している。国内のどの地域よりも宇宙が近いとい
うわけだ。

この秋、先号で紹介した広島大学マスターズでは「宇宙」をテーマにした市民講座（四回講座）
を開催する。東広島市のカモンケーブルという地方テレビでも放映される。天文学者で物理学者
の広島大学元学長、同じく物理学者で東広島天文台初代館長をされた広大名誉教授が宇宙のすば
らしさを語ってくれるであろう。コーディネーターは、環境科学の専門家である。わたしも宇宙
と人間生活の「架け橋」（P・リクール）としての暦（特に太陰太陽暦）を取り上げて、話をする。

秋の夜長の虫の声。

花は嗅覚でも味わおう

　道端にはコスモス（秋桜）が揺れている。

　今年は、台風のコースがおかしかった。太平洋岸から東日本を直撃する台風が続けざまに何本かあり、山が崩れ、川に水があふれた。犠牲になられた方には深く哀悼の意を表したい。台風馴れをしている西日本でも多くの被害があった。やはりお悔やみを申し上げたい。

　やっと秋分の日を越えた。これから本格的な秋のシーズンになる。東広島市の隣、世羅台地は今、秋色満開である。日本離れした、スケールの大きいダリア園やコスモス園が、眼の届く限りずうっと広がっている。園の外の野山を歩けば、秋の七草がたのしい。

　わたしが名誉館長を務める蘭島閣美術館（呉市下蒲刈町）でも、館の所蔵品を中心に近隣の美術館からの応援も得て、秋の特別企画展「百花繚乱」を開いている。春から冬、それぞれの季節の花を描いた名品が一堂に並んでいる。秋の瀬戸内海の風景と合わせて、秋を満喫していただきたい。

　一日、記念講演「花と文化──比較美学的考察」を行った。その準備に、ヨーロッパの花の絵を

調べた。ルーベンスとヤン・ブリューゲル（父）の合作「五感の寓意」シリーズを見て、そうなんだと、ある衝撃が走った。

日本では花は視覚の対象だった。両巨匠合作の「嗅覚の寓意」では、真中にキューピッドから花束を受け取るヴィーナスが描かれる。周囲は一面花で埋められている。その花々は芳香を放っている。それに対して、少なくとも近世までのヨーロッパでは、花は嗅覚の領分だった。

たとえば、ボッティチェリの有名な「ヴィーナスの誕生」。貝殻に乗って岸辺に吹き寄せられる無垢のヴィーナスに見惚れてしまう。視覚の世界だけがあって、そこに香りを感じることはない。だがもう一度見てみよう。西風ゼフュロスに吹かれて花片がヴィーナスのまわりを舞っている。その花片はアルバ・セミブレナという薔薇の一種、強い芳香を放つ白バラだと言われる。ボッティチェリの、この名作は芳香をいっぱいに漂わせているのだ。

一七世紀ヨーロッパではチューリップ・バブルが起る。香りのないチューリップがヨーロッパを席巻することになる。花は嗅覚から視覚へと革命したのか。それともその頃のチューリップは、もっと香りがあったのか。

ともあれ今年の秋は、香りを特に意識して、満喫してみたいと思っている。

映像発信、ネット受発信の時代へ

本誌先々月号のコラム「カンキョウ」で、東広島で今秋「宇宙」を主題にした市民講座を開くことを予告した。正確には「二〇一六年宇宙の旅」。東広島自慢の「東広島天文台」（広大付属）の初代台長や、その中核となるかなた望遠鏡を国立三鷹天文台から誘致した当時の学長らが講師である。その講義風景が地元のケーブルテレビにそのまま収録され、放映される。講座の視聴者は圧倒的に増える。市民講座のあり方が大きく変わることになろう。

わたしの勤務している下関の東亜大学では、この秋一〇月からインターネットによる計十五回の公開講座「ITによるアジア共同体教育の構築」（オムニバス形式）がはじまった。大学の講義室で行われ、学生たちはこの講義を聴講し、試験に合格すれば単位取得できる。この講座の特色は日本だけでなく、台湾、中国、韓国の大学教授を講師陣に加えていることである。かれらは下関の大学で講義するが、その講義がそのままインターネットによって、ライヴで台湾等の三国にも配信される。それぞれの国で受信できる環境が整っていて、講義を聞いて質疑応答ができるようになっている。今のところ、講義は日本語で行われ、他国語での講義、質問は同時通訳がつ

けられている。今年から三年つづけられる。主宰者は、広島大学名誉教授で、いま東亜大学附属の東アジア文化研究所で所長を務める文化人類学（現代東アジア研究）の崔吉城教授である。この公開講座を支援しているのは、ワンアジア財団（本部・東京）である。

この公開講座は画期的な実験だと、わたしは思っている。それぞれの拠点にパソコンが設置されて、ネットワークでつながっていればよい。特別の巨大設備を設置する必要がない。今はまだ限られた大学間のネットワークにとどまっているが、今後はネットの基地が四カ国を越えて増えてゆくであろう。

わたしは、この講座でも「暦」の話をする。一九世紀七〇年代以降、東アジアは西欧化の波に洗われ、太陽暦のグレゴリオ暦に少しずつ一元化されていった。日本は極端にそうである。だが東アジアはその風土から考えて、太陰太陽暦が相応しい。わたしは年来、バイカレンダーを提唱している。「世界は一つ」で太陽暦を、「（東）アジアは一つ」で、太陰太陽暦を。ネットワーク授業で、アジア各国の民衆が暦をどう生きているか、情報を交換できるのがたのしみである。

インターネットの時代、わたしたちはヴィザなしで諸国の学問や情報を交換できる。国境をこえて、生きる知識が広がってゆくであろう。

暗さがあって、明るさが輝く

　昼がいちばん短くなる季節である。冬至の一二月二二日はもうすぐ。北半球では太陽は遠く、その太陽の通る黄道もずっと低くなる。太陽があたりに放射する光の余韻すらゼロに近い。昼間も暗く、夜になると人びとは床に就くしかなかった。月が出ない夜（新月）、星の光がそれでも頼りにしたくなるほど漆黒であった。人の集まる所は、薪木を燃やして明るさをとる、寝ずの番が必要だった。

　その暗さを、日本人は忘れて久しい。不夜城のようである。それほど昔でない、東京都の知事は、当選直後の上気も手伝ってか、都電を二十四時間走らせると抱負を語っていた。夜を徹して、都民は働き、遊び、ブティックで買い物をし、芝居を観、展覧会やコンサートを享受する、というのだ。

　原子力発電が始まった頃から、盛んに城や公園などにライトアップが行われるようになった。わたしの住む市（まち）でも、郊外店の照明や街灯の光を演出するデザイナーが脚光を浴びた。おかげで、道路に落とした十円玉が見えるほどに明るい。

でも、もっと暗さがあっていい。福島原発の事故後、広島大学にドイツから講演に招かれたド

イツ人哲学教授は、原発がなくなると電力不足にならないかという学生の質問に怒って、日本は明るすぎる、レストランでも室内全体がこんなに明るく照明される必要がない、と真顔で反論していた。思索には暗さが必要だ、かれはそう言いたかったのだ。

詩人萩原朔太郎は、また江戸中期の俳人与謝蕪村のみずみずしい抒情精神を再発見した詩論家としても知られる。その蕪村に「菜の花や月は東に日は西に」という有名な一句がある。日が沈んで東の空に満月がのぼる。見渡す限り、菜の花畑が広がっている。大阪淀川を挟んでどこまでも広がる北摂の地方の、晩春の風景である。少し青みを帯びた黄色がどこまでも続く。奇妙なほど明るい。その地方の農民たちは稲刈の後の裏作に菜の花を植えた。菜種油の需要が急速に伸びたのだ。

江戸時代になって、商人たちは昼間顧客たちを相手に商いをし、夜帳簿を開いてその日の収支を計算するようになった。「東」はこの新興農家を指している。夜、雇人たちは、郷里に手紙を書いた。夜道を歩くために提灯がつかわれた。屋敷の室内の夜が変わり、夜の道が変わったのである。その喜びはいかほどだったか。

暗さがあって、明るさがある。明るさという文明の有難さを享受するために、暗さをどう確保するか、それはわたしたちの想像力にまかされている。

暗さもいいな。落着くな。

二〇一七（平成二九）年

新年を思う

賀春。

旧年中は、野菜の不作と高値のニュースをよく耳にした。長雨で、機械が田に入れず、稲の刈り入れに苦労された話もよく聞いた。新しい年は、ほどほどに豊作であってほしい。

グレゴリオ暦は一月一日をもって新年とする。それをわたしたちは当たり前と思ってきた。それに慣れてしまって、初詣でや正月料理や晴れ着姿がニュースになっても、どこか惰性の感がある。半世紀ほど前、ドイツの中都市で正月を過ごした時、元日がほんとうに静かであった。クリスマスの上気した気分と対照的であった。三百六十五日の一日という感じであった。

アジアの各地では、グレゴリオ暦に移行した後も旧暦正月は賑やかである。韓国や中国やベトナムでは、まるで一億人以上の民族大移動だそうだ。鉄道は割増料金になるそうだが、それでも大混雑だという。十年程前、日本経済新聞（二〇〇七年二月一八日号）の「春秋」子は、日本がアジアの一員とかアジア共同体を提唱するのなら、正月の活気を日本も共有してはどうか、と記していた。三年前の春節（二月

八日）の時も、そうであった。日本は静かな日曜日であった。

だが、歴史や文学の世界では、年の区切りには壮大なドラマがある。最古の文明を誇るエジプトでは、夏至の夜明けシリウス星が東の空に現れる。その日から源頭のアビシニア高原に雨が降り始め、ナイル川の増水が始まる。それを合図に「洪水」を意味するアケトの季節が四カ月つづき、「芽生え」を意味するペロイェットが四カ月あって、作物の収穫が終わる。それから「欠乏」を意味するショムの四カ月、人々は待たなければならない。エジプトは三つの季節しかもたない。

シリウス星がふたたび出現した朝、かれらの喜びはどれほどであったろうか。夏至の後の新月の日が、かれらの一年の初めであった。

かつてこのコラムに書いたことがある（二〇一三年八月号）。古代ギリシアもまた、夏至の後の新月の日が新しい年であった。しかも元旦は日が落ちた時から始まった。中国では、夏・殷・周それぞれに年始がちがっていた。日本でも、宮中の公式の年始と民間の年始とはちがっていたようである。

いつを年始とするか。さまざまである。いつを一日の始めとするか、それもさまざまである。いずれにせよ、年を改め、新しい一年を始まりの覚悟をもって出発できる日が元旦であってほしい。

神田日勝展を見る

一月一四日、千光寺公園は雪が舞っていた。尾道市立美術館に「神田日勝」展を見た。

日勝は一九三七年東京生まれ。四五年八月七日、広島への原爆投下の翌日、一家は空襲下の東京を逃れ、拓北農兵隊に応募、北海道に渡る。帯広に近い鹿追町に着いたのは八月一四日。翌日、日本は敗戦。拓北隊は国家の庇護を失った。どれほど心細かったろう。五八年日勝、中学卒業、父を助けて五〇㌶の開拓地の開墾に従事。地域の青年団に加わり、芸能・陸上・相撲・弁論等、すべてで活躍しながら、耕作、酪農に力を尽くし、早く農家、酪農家として自立。

だが日本の高度成長下、農業経営は苦しかったはずだ。六四年には大冷害に見舞われ、農村は細り、過疎化が始まった。それでもかれは家族を守り、自分で住居を建て、牛舎を建て、サイロを造った。だから無念だったろう。七〇年急死。享年三二歳。

その日勝は、今、画家として知られる。尾道市立美術館にも多くの観客が遠くから駆けつけた。かれは戦後の北海道、いや日本を代表する画家である。

第一室には、開墾をともに担った牛や馬を描いた絵が展示されていた。次の室には荷車のアー

ムが擦れて、皮膚が裂けて真っ赤な肉がむき出しになって横になっている馬の絵がある。四本脚を動かさないように鎖で縛られていた。「動いたらダメ。じっとしてて」、日勝の愛の鎖だ。だが、それでも死んだ。馬の閉じた眼差しがなんともやさしい。死は救いなのか。日勝は、自分と一体となって働いてくれた牛や馬のいのちのそばに寄り添っていた。

日勝には、すばらしい絵画の教師がいた。三歳年上で、日勝が中学時代から絵の手ほどきを受け、東京藝大に進んでからも油彩画の最先端を伝えてくれた兄一明がいた。ベニア板にペインティングナイフだ。貧しくても、それなら描ける。日勝は同じタッチで絵の具を置いてゆく。牛を遠目で見たりはしない。距離ゼロの近さで牛や馬を見続けた。空き缶の捨てられた「ゴミ箱」は、頑なに逆遠近法で描かれた。

わたしは一九三八年大阪府生まれ、一歳下。四五年四月末まで父の勤務地であった北海道・帯広に住んだ。六九年に広島大学に赴任。だから、かれを感情移入できる間主観的記憶がある。

広島の画家も牛をよく描く。戦時中の広島を代表した日本画家和高節二も、今も広島画壇を牽引する一水会の久保田辰男も二科の高藤博行も牛を描く。だがその牛はどれも記憶の中の老母のようにやさしい。日勝の牛は真逆である。環境がそのち

がいをつくるのか。

「光—身近に潜む科学とアート」展によせて

わたしの住む東広島市には小さな美術館がある。一九七九年に開館した。中国地方でははじめての市立美術館であった。開館当時から、若手アーティストに活躍の場を開くことを心がけてきた。そこで育った作家たちが、今では日本の美術界の牽引者として活躍している。開館当初から同美術館の企画や運営に関わってきた者として嬉しい。

今年も二月一〇日特別企画展「現代の造形—Life and Arts—」が始まった（三月一九日まで）。数えて十一回目である。今年のテーマは「光—身近に潜む科学とアート」とした。

その展覧会場の入り口で、古着や家具や扇風機や電灯やテレビやラジオたちの、美しい廃棄物の山に出会う。それらが館外に設置された太陽光パネルの発電を受けて、まわり出し、点灯し、映し出され、鳴り出す。曇っていれば、もちろん動かない。文明は地球に辛うじて届けられた太陽の贈物である。

第一室は、光の科学と技術の部屋である。

マイクロ波からX線までの、太陽に発するさまざまな波長の光が地球上をかけめぐっている。

その中でわたしたちの眼がとらえる光の範域はなんと狭いことか、人間は赤外線と紫外線の間のほんの限られた範域に感応しているにすぎないのだ。さまざまな動物や植物たちは、無限の波長からなる光の総体の一部に、それぞれ固有の感受域をもって、活動している。その多様性が重要である。石や水やさまざまな鉱物さえ、それぞれに光を享受、感応している。

しかも忘れてならないことは、闇、つまりそれぞれの存在たちが光として感受できない波長の世界もまた、その存在たちを守り、育てているということである。

第二室以降は、アーティストたちの想像力の世界である。来館者たちにはそれらの作品を前にして、それぞれの想像の世界に遊んでいただくことにしよう。

思えば、近代絵画は光と陰、それも太陽光のドラマの発見の歴史である。イタリア・ルネサンスは、天才ブルネレスキのカメラ・オプスクラ（暗箱）への感動に始まった。壁の真中に穿たれた小さな一穴から、まるで絞り込まれるようにして壁の裏側の闇に光が射し込まれる、そこに映し出される風景に感動したのだ。

この展覧会で、わたしは学園都市だから可能な、科学と芸術の、コスモロジカルな衝突劇を思い描いた。展覧会はそれに応えてくれたと思っている。

開会式の日、わたしたちは東広島天文台を見学し、国内有数の口径をもつ「かなた望遠鏡」を通して金星を見た。

4月

芸術を『天狗芸術論』から学ぶ

美学を生涯の専攻に選んで、もう半世紀以上になる。広島大学を退官してからも二十年近くなる。実験設備をもたず、大型の機器を必要としない、思索と言葉だけがたよりの学問だから、できることなのである。もっとも、美学は哲学の一分科だといっても、芸術からいつも養分をえている。だから、思索の場所を芸術に求める。美学イコール芸術学と考えてよしという場面も多々ある。

その「芸術」の出自を、日本の大学では明治以降、西欧に求めてきた。現代でも、若い作家は自分たちのことを「アーティスト」とよぶことが多い。わたしも美学や芸術学の講義の最初を、プラトンやアリストテレスの美論や芸術への言説から始めることが多かった。たしかに自分の大学での担当科目が「比較美学」であることを真剣に考えるようになってから、アジアや日本の美や芸術にも意識して眼を向けるようにしてきたが、それでも西欧的「芸術」の網で掬えるものしか掬ってこなかったように思う。

最近、江戸時代の中期、陽明学の大家熊沢蕃山の弟子筋にあたる佚斎樗山（いっさい・ちょざ

ん）の剣術書『天狗芸術論』（石井邦夫訳注、講談社、二〇一四年）を読んだ。当時、能楽の世界における世阿弥の『花伝書』ほどに、剣術の世界で読まれていたらしい。だが今は剣道の高段者の間でもあまり読まれていないようだ。それでも今も稀覯本などではない。現に今は文庫本（講談社学術文庫）の一冊に加えられている。その気になれば、誰でも手にすることができる。今まで読んでこなかったことの不明を愧じる。

そこでは武藝と心術を合成して、「藝術」とよばれる。武藝は技藝の一、これは器をなす。心術はそこに盛られる精神あるいは「気」の領分。器と水の関係を想定してよい、水は器に応じて形をなす。変幻自在。それに対して西欧的芸術品は、素材＋形（形相）で説明される。茶碗だと土＋型あるいは作り手の精神。作り手の想念が土を整形してゆく。そこには空虚がない、余白の自由がない。

多くの思想家たちが来日し、茶の接待を受けて、茶の道の奥深さに感銘し、みずからの哲学にその精神を加えた。器を手にとって賞でる、そこに盛られた茶に自己を同化してゆく。

『天狗芸術論』を読んで「器」に環境を読んだ。芸術に関わる者にとっての環境つくりの技芸の主役たるを学び、そこに気がみなぎることの自在さを学んだ。

「歴史環境」が都市に厚みを与える

「環境」といえば、まず自然環境を思い浮かべる。今頃、野や山は急に緑を濃くしてゆく。田に水がはられ、種籾が始まる。空気はおいしい、環境がいい、と東広島市の過疎化地域で田づくりに余念のない老農夫が地域を自慢する。昔、まだ東広島市発足前の賀茂郡黒瀬町に住み始めた頃、広島県の情報誌に、水の少ない賀茂台地は「六月一面、水郷となる」という巻頭言を寄せたことがあった。

だが教育環境も大切である。東広島市は、「子育てするなら東広島」とテレビにキャッチコピーを流している。戦前から、全国に知られた「西条教育」の伝統があり、県下有数の進学校があり、広島大学をはじめ四つの大学がある。人口二十万人都市を目指して、小・中学校が新設され、市役所は美しく建て替わった。JR西条駅が新装され、新駅もこの三月から開業した。

工場もできた。いろいろな業種の会社もできた。なかには世界的シェアを誇る東広島発の企業もある。大学生の受け皿がたりなく、地元に残らないという負の評価もないではないが、それは今後の都市づくりの課題であろう。

文化も育ちつつある。ショッピングセンターがいくつもある。映画館がある。IT関連の、素人向け玄人向け、いろいろな店がある。周辺の都市、広島市からさえも若者たちが集まってくる。

昨年、本格的な文化芸術施設「東広島芸術文化ホール（くらら）」がオープンした。三年後、市立美術館としては中国地方でいちばん旧い東広島市立美術館は、くららとの隣接地にリニューアルする。都市は新しく、活気に満ちている。

だが、環境に厚みを与えるのは、「歴史環境」である。自然環境ですら、その地域の人びとが何代もかけて継承してきた技術や知恵が魅力なのだ。都市ではなおさらである。西条の酒は全国的に、あるいは国際的に有名であり、かつての国立醸造試験所も移転してきた。今の独立行政法人酒類総合研究所で、全国の酒文化の中心である。秋になると、酒祭りがあり、観光客が全国から集まってくる。だが最近五年間で二つの歴史ある酒蔵が消えた。酒造りの文化が細ってゆくようである。

しかも一本の、しかもたかだか数百㍍の酒蔵通りだけでは、都市の歴史環境を支えられないだろう。ご多聞にもれず、市全体では過疎化が進み、あちこちの小学校が廃校になり、人の住まなくなった民家が目立つ。歴史を大事にしない町は歴史に残らない。

この都市には、総合的な「歴史環境」の育成が必要なときである。

沙羅の花は清楚。梅雨の気塞ぎを払ってくれる

沙羅の木、またの名は夏椿。老人向けバリアフリーの、コの字型の平屋の家に建て替えたとき、中庭に沙羅の木を植えた。東北から九州、沖縄にかけて自生するというから、わたしの住む瀬戸内では手のかからない樹の一つだろう。毎年黄色いおしべ部をもつ白い花をつけてくれる。その清楚な花体は、梅雨のうっとおしさを払ってくれる。

手がかからないことをいいことに、手入れをすることなど思いもしなかった。幹や枝はすべすべしている。きっと油が樹皮をきめ細かにしてくれているのであろう。細いしなやかな枝先が微風に乗って揺れるのも心地よい。葉だって、厚くつやつやした冬の椿とちがって、薄くやわらかい。透き通るようだ。眺めて愉しんでいた。

だが、下草を刈っていて、気が付いた。枝にびっしりカイガラムシがついているではないか。花桃やソラマメなどについた毛虫やアブラムシをとるために作ってあったスミチオン乳剤を噴霧してみたが、なんの役にもたたない、ロウや殻で、しっかり身の外側を守っている。ムシがしっかり貼りついている枝を払おうとして、すぐに諦めた。枝先に、花の蕾ができかかっているでは

ないか。

近所の農園に行って、専門家にどうすればよいか、被害の枝を見せて聞いた。カイガラムシは足を六本、翅を四枚もった立派な虫だという。カイガラムシ退治の殺虫剤を見せてくれたが、あまりすすめないようであった。今まくと、開花に影響するのか、あるいは取りきれないのか。時期が遅いのかもしれない。

腹をくくって帰り、カイガラムシを一つずつとることにした。五百匹以上になったか。つぶした指先は、つぶれたムシの中から出る体汁で、真っ赤になった。気持ち悪い色であった。まだいるかもしれない。気づかないもっと小さな幼虫がいるかもしれない。明日また調べよう。見つけたら、また指先を真っ赤にしてつぶしにかかろう。

幸い他の庭木には、カイガラムシは発生していないようだ。人力で、沙羅の木をカイガラムシから守って見せる。美しい白い花を、今年も見ようではないか。

だが、と思う。わたしたちにはカイガラムシは憎い害虫。それでも生態系の中ではある役割を担っている。吐き出す甘い汁は、アリをよびよせる。カイガラムシにも、眼の前の沙羅の花のことしか考えらえないわたしには見えてこないような、生態系上の存在価値があるのではないか。

ウッドワン美術館に倉本聰 「樹」展を見る

六月一六日、西中国山地の山懐にあるウッドワン美術館に出かけた。名脚本家倉本聰の点描画展「樹々は生きている」がこの日からはじまる。名作「北の国から」シリーズをはじめ、現代の名優たちがかれの脚本を、まるで演技者であることを忘れているかのように演技しながら、わたしたちを泣かせた。その場面を思い出してまた胸を詰まらせた。倉本は人間を知っている。その秘密に、かれの絵を見て触れたいと思った。

倉本はわたしの同窓の大学の同じ美学研究室の三年先輩である。かれは大学に入学してすぐにラジオやTVや演劇で活躍しはじめる。美学科に進学して、演劇仲間とギリシア悲劇研究会を組織し、日比谷野外音楽堂で「オイディプース」を上演した。わたしが美学科に進学したのは、かれが卒業した一年後であったが、「ギリ研」の熱狂は続いていた。わたしは後にアリストテレスを読んで悲劇の「ペリペティア（どんでん返し）」を論じ、そのカタルシス（心の浄化）を思ったこともあったが、当時倉本の同学年の先輩たちから、古典ギリシアにおける悲劇の真髄を熱っぽく伝授されていた。だから美学の思索をしながら、その後もずっとその世代に憧れていた。

「樹々は生きている」展には点描画百点以上が並ぶ。描かれている樹々は北海道富良野のものだ。

それでも、中国山地の樹林に囲まれたウッドワン美術館は初めて公開される展覧会に相応しい場所であった。

点描画は、脚本書きの一日の仕事が終わった夜中に描かれた、という。スケッチブックを取り出して、そこに点描を重ねてゆく。強く打つ点、弱い点、大きくなる点、小さい点、軽く打った点、線へと延びる点・・・。いろいろな樹木が現れて来る。

これはテレビ画面の画素から発想されたという。点描画法は近代美術では自然光をとらえる手法として知られている。与謝蕪村の樹景画があり、ヨーロッパでは印象派が自然光の輝きを表現した。倉本のそれは自分の想念を樹幹に打ち込む手法。樹幹との対話が大切なのだ。一つのテレビ番組を何百万個の画素にまで戻して制作する気迫が感じられ、圧倒された。

樹は人である。千年の年輪を刻む巨木は、平清盛が権勢をほしいままにした時代に生まれて、人間の歴史の栄枯盛衰を見詰めている。樹幹に耳を当てる。根から汲み上げる水の音が聞こえる。美術館の外では、都会の塵埃をその樹木の生命に耳を傾けるべきでないか。展覧会は八月二〇日まで開催している。

知らぬ梅雨の合間の樹々が揺れていた。

8月

五官の活性化のすすめ──中動態を生きる

「五官」。視覚のための眼、聴覚のための耳、嗅覚のための鼻、味覚のための舌、触覚のための手や口、それら五つの感覚器官の総称である。これら器官が発動するところに、感覚が生まれる。

長く、感覚は、五官の喜び、あるいは悲しみを伴っていた。色彩は眼をたのしませるもの、音は耳をたのしませるもの、花の香りは鼻孔をたのしませるもの、肉や酒は舌をたのしませるもの、キューピッドの可愛い唇はヴィーナスの唇に至福の快を与えるものであった。

感覚の働き、「感じる」は、能動態と受動態という動詞の二つの態 voices しか知らない近代人には馴染みがないかもしれないが、古代ギリシア語では第三の態、中動態で表示された。そもそも古代語では、受動態の元の態は中動態だったと言われる。自分の身体やその器官に実感を留めながら、物を感じてゆく、それが中動態というあり方であった。

だが、ヨーロッパでは一八世紀、哲学者たちはその感覚に、外界をとらえるための能動的働き、「認識」に準じる働きを割り振った。文字を読む教育を受けておらず、論理的思考の訓練を受けていない多数の民衆は、それでも世界を生き生きと把握し、ほぼ間違いなく正邪を判断すること

ができる。眼で見て耳で聞く「感覚作用」によると考えた。特に一八世紀英米の哲学では、感覚論が盛んとなった。産業革命がおこり、資本家と労働者が歴史の主役に躍り出る時代であった。

ヴォルテールやカントは無神論を提唱し、神の恩寵を懐疑した。

ドイツでも、バウムガルテンという哲学者がAestheticaという学を提唱し、それを「感性的認識の学」と定義した。その学は、日本では「美学」と訳される。わたしの専攻してきた学問はある。それは、ひたすら世界を把握する能動的な作用の学であり、ひいては世界を創造する芸術の学であった。

感覚の働きは認識に準じる作用とみなされるとき、遠感覚（視・聴）、とりわけ視覚が上級感覚となる。現代は視覚文化の時代。テレビやビデオ、さまざまな映像で、わたしたちの生活はあふれている。近感覚（嗅、味、触）は下位に位置づけられる。だがむしろ後者にこそ五官の本領があった。中動態の活動の本来を取り戻したほうがよい。

絵を描くのでなく、土をこねる。ネット通販で商品を選ぶのでなく、庭を耕す、森を歩く、仲間と会うほうが五官活性化に役立つ、などと言えば、健康増進のすすめになるだろうか。

最近、ヨーロッパ・ゴシック後期の絵画を見ていて、五官の喜びの生活風景に接し、以上のことを思った。

9月

オデュッセイアの「眼差し」

先号のコラム欄で、古典ギリシア語に、動詞に能動態と受動態の他に中動態があったことを取り上げた。旧くは、受動態はまだ存在せず、能動態と中動態の二態があるだけだったという。

中動態とは「主語（主体）から発した動作が同じ主体に向けて働きかける態」とか、「同じ主体の影を引きずってゆくことを示す態」と定義され、もう一つの能動態であった。

わたしは、このきわめて言語史的な事実に、古代人の生き方の真骨頂が表れていると思った。

一つは、かれらが人間の行動を受け身で記述する術を知らなかったという潔癖さである。もう一つは、人間の行為の記述に、主体が自分から離れて他者に働きかけてゆく場合とどこまでも主体にこだわってゆく場合の二つの場合を明確に区別しようとした決意である。古代人に責任意識がどこまであったか詳らかでないが、現代社会の世相を思うにつけ、かれらの潔癖さに教えられるところが大きい。

自分に働きかける例として、たとえば「顔を洗う」。犬の顔を洗ってやるのは能動態で、自分の顔を洗うのは中動態。獲物を殺すのは能動態で、自らを殺すのは中動態。この区別は、近代の

西欧語にも「再帰動詞」として引き継がれている。

だがわたしに関心のあるのは、後者のほう。古典ギリシア語では、「感動する」、「直感する」、「感情を受ける」を包括する「感じる」は、中動態 "aesthanesthai" の領分であった。近代語では、この領分は受動態で示される。たとえば、「感激する」は英語で "be moved"、「うっとりする」は "be fascinated"、「感銘を受ける」は "be impressed"。だが中動態はかつて、主体がどこまでも関わってゆく「もう一つの能動態」であった。因みに、"aesthanesthai" は "aesthesis"（感覚、感情、直感等）という抽象名詞を生み、一八世紀にわたしたちが「美学」と訳している "Aesthetica" という学問を造ることになった。

今では、わたしたちは「見る」というのっぺりと平準化された視覚を美学の基本的作用だと思っている。だが、古典ギリシア学の泰斗B・スネルの教えるところであるが、ホメロスの "derkesthai" は、眼の機能であるよりも相手を射すくめる「眼の光の放射」を意味していた。『オデュッセイア』第五歌で歌われるこの語は、「故郷から遠く離れている者が海を越えて送る憧憬に満ちた眼差し」を意味していた（『精神の発見』新井靖一訳、創文社、二〇〇四年、一七頁）。

本コラムの執筆を始めて以来、環境美学を念頭に置いてきた。ホメロスの "derkesthai" のような眼光に爪の垢でもあやかりたい。

「襤褸」展で時間を考えた

政治の世界では「未来志向」が流行っているようだが、文化の世界では「過去」が大切である。

いや、未来への指針のための宝庫である。政治の世界でも、この一月に亡くなったドイツ元大統領ワイツゼッカーの「過去に目を閉ざす者は結局のところ現在にも盲目となる。」の言葉は、心をうった。歴史は実際に起こったこと（過去）の領分だ。その歴史を学ぶことによって、わたしたちの行く道が見えてくる。

先日、山口県防府駅前にある文化会館アスピラートに出かけた。「襤褸　ぼろ　語り継ぐ藍と愛」展（九月一日〜一〇日）を見るためだった。「寶水堂コレクション」として知られる藍の古布コレクションである。水野恵子さんがこのコレクションを守っておられるが、もとは、広島県東広島市豊栄町安宿出身のお父上義之氏（一九二四—二〇〇四）が、急速に進む農村の近代化のもとで、ついひと昔前まではどの農家でも大切につかわれていた農具や民具や古布の失われてゆくのを惜しんで蒐集されたものであった。膨大な量にのぼる。展覧会を見ながら、自分自身の生活を反芻しながら思った。貧困からの脱皮という、経済成長オンリーのわたしたちの欲望がなんと多

くの文化を犠牲にしてきたことか。

この展覧会を山口県の防府での開催にこぎつけたのは、飴村秀子さんであった。彼女は防府市在住の、日展を中心に活躍されてきた現代日本を代表する藍染の第一人者である。主要作品は山口県立美術館に収蔵されているが、広島県呉市出身の縁で広島大学や広島女学院大学や呉市蘭島閣美術館等にも所蔵されている。その彼女が「襤褸展」に託した願いは、藍のもつ土俗の温かさへの深い共感にあったのだろう。

展覧会には、藍染の木綿地の古布が美しく展示されていた。継ぎはぎされた布団地はまるで抽象画、モンドリアンのニューヨーク・ブギウギを思わせた。裂織で厚く作られた胴衣は、仕事の苛酷さを和らげてくれたであろう。冬、一家の集まる炬燵のかけ布団にも、藍が使われていた。端切れで縫われた子ども用の足袋は、可愛く見事な工芸品であった。

最近「時間」について考えることが多い。若い時は、一回限りの孤絶の時間に美的感動を重ねていた。だが今、そのような感動はゆっくりと起伏する、家族や仲間や地域や時代が紡ぐ公共的時間に支えられているように思うようになった。

その時間は概ね時間の過去相に属していて、わたしたちの行動を豊かにしてくれる。芸術家の創作活動もそうだ。

「地域創造」と道

わたしが名誉館長を務める広島県呉市蘭島閣美術館では、この秋（八月二六日―一〇月九日）、一つの美術館ではなかなかできない充実した企画が実現した。平成二九年度公立美術館共同巡回展「日本画山脈　再生と革新―逆襲の最前線」で、一般財団法人地域創造（元総務省所管）の助成によるものだった。巡回先は、当館に加えて新見美術館（岡山県）、八幡浜市民ギャラリー（愛媛県）、それに九州佐賀県の唐津市近代図書館美術ホールであった。

展覧会は、第二次世界大戦後の日本画冬の時代（一九五〇年代）を第一章とし、西欧リアリズムの感覚を取り入れて新しい日本画が再興されてゆくところから始まった。「七山」とよばれる。山本丘人、東山魁夷、杉山寧、高山辰雄、横山操、加山又造、平山郁夫の七巨匠の代表的作品が数点ずつ並ぶ。圧巻の一室であった。一九七〇年代、一九九〇年代をそれぞれ第二章、第三章としながら、日本画の再度の興隆が跡付けられた。下田義寛、田淵俊夫、宮廻正明、中島千波等、世に知られる日本画家たちがきら星のように並ぶ。今、戦後七十年が経過し、日本画の概念が揺らぎ始めている。その問いが観る者につきつけられていた。

「地域創造」という新しい展開が始まっている。地域の小美術館で、開催館得意の所蔵品に他

館所蔵品の圧倒的な応援を得て、大掛かりな展覧会が開かれ、日本大、世界大の、きわめて包括

的で喫緊の問いが提起される。地域にあって世界を問う。地域創造が新たな段階に入ったという

ことである。

遠方からも、多くの作家や美術愛好者や文化人たちが展覧会を訪れた。かれらはまず素直に作

品に感動し、さまざまな技法的実験を学び、展覧会のテーマに思いを馳せた。主催者が提起した

日本画の概念の揺らぎへの問いを、みずからの言葉で反芻していた。

地域創造という未来は、過去の記憶から見えてくる。東山魁夷の『道』（一九五〇年作）は未

来に一直線に延びているのでない。そこに自分が歩いてきた轍（わだち）の跡が刻みこまれてい

る。そこに気づくと、描かれた道は過去から今に至る。これから歩む道（未来）とこれまで歩ん

できた道（歴史）とが合わせ鏡のように、重なって見える。しかも道の先端と上方のよく晴れた

蒼穹の間には、草叢の山がなお重畳と続いている。よく見ると道は右に折れて草間に隠れながら、

辛うじて辿って行ける。ひょっとすれば、もう一人の、しかも今現在の魁夷

はその草叢をかき分けて、進んでいるのでないか。追憶の魁夷もそうであっ

た。

のどかな晩秋に、来年の豊かな土壌を思う

秋深くなった。葉を落とした柿の木に、あかい実が残ってのどかな風景に興を添えている。

秋には珍しい台風が二つも日本列島を襲った。被害にあわれた方を思うと、こんな言い方はゆるされるものでないが、瀬戸内の地域では雨も風も大事に至らず、むしろ作物には慈雨、「慈風」となった。さつまいももも大きいのがゴロゴロとれたし、今は白菜、ダイコンがよくできている。

日曜菜園は賑やかである。庭に自生するアベマキを伐り、菌を打って竹藪のかげに積んでおいたホダギにも、大きなシイタケがつき始めた。これから、まちの友人たちに配るので忙しくなる。

名作『園芸家十二カ月』を書いた、かつての世界的ベストセラー作家カレル・チャペック（一八九〇―一九三八）よ、エデンの園に立って、リンゴの果実はどうでもよい、それを育てた土壌の方を盗みたくなる、などとひねくれた言い方をしないでいいですよ。盗まなくても、今年のわが畑はエデンの園に負けないほど、よく肥えている。もっていっていいですよ。

もっとも、チャペック作品の庭あるいは畑には二百八十種以上の花や野菜が植わっていた。ボヘミアの畑は豊かで、わが家の畑もそれには遠く及ばない。申し出を謝辞されるだろう。

この名作が生まれたのは一九二九年かその少し前。その年の一〇月にニューヨーク・ウォール街では株価の大暴落があり、そこから世界大恐慌が始まった。やがて、ヨーロッパではヒットラーの狂気の時代に突入する。日本でも、一九三一年柳条湖で南満州鉄道が爆破され、満州事変が勃発する。一九四五年の敗戦まで戦乱と抑圧の十五年間が待っていた。

先日、わたしの勤務する下関・東亜大学の創立記念式典に、韓国東亜大学校韓錫政総長の記念講演「関釜連絡船、あるいは文化的拡散の出発点」があった。氏は韓国における「満州」研究の第一人者。日本だけでなく韓国でも、一九三〇年代満州は若者たちには夢のパラダイスであったと語った。釜山―満州間を走る急行列車の名は、今日の新幹線の名称と同じ、「のぞみ」と「ひかり」であった。世界史的危機の時代が東アジアにおける「幻想装置」建設の時代に重なる。時代の皮肉（イロニー）と言うべきか。

その時代に、今の時代はどこか通じる。本質の危機が表層の活気に見え隠れする。東アジアの国家間では、戦闘機や原子力潜水艦やミサイル追撃装置などの商取引がすすめられている。実感は湧かないが、「国難」が叫ばれる。負のイメージが増殖する。

だが実感はのどかな晩秋である。豊かな土壌が、そこで採れる産物に劣らず誇りにし合える心をもちつづけたい。

二〇一八（平成三〇）年

西条の酒蔵が二十世紀遺産に選ばれる

1月

恭賀新年。

昨年一二月八日、わたしの住む東広島市に大きなニュースがあった。西条地区の酒蔵施設群が「日本の二十世紀遺産二十選」に選ばれた。おめでとう。

選定したのは、ユネスコの世界文化遺産に関する諮問機関イコモス（国際記念物遺跡会議）の日本国内委員会で、二十世紀建築遺産を担当する第十四部会と二十世紀学術委員会との提案を承認した。二〇世紀の世界文化遺産が著名建築家の作品に偏重してきたという状況を受けて、より多様な近現代の文化遺産を選定することを目指している。

「二十選」には、京都の南禅寺界隈の近代庭園群や東京の迎賓館赤坂離宮のような文化財、北海道の青函トンネルや東京と京都・大阪間を繋ぐ東海道新幹線、本州と四国を繋ぐ瀬戸大橋などの日本の近代産業を支える交通輸送媒体が入っている。その中に、「二十世紀に継続発展した伝統産業景観の代表」として、東広島市西条の酒蔵施設群がリストアップされたのだ。

選定の理由として、西条が吟醸酒発祥の地であること、技術日本の祖となる伝統産業を支える

杜氏と技術者が活躍したことがあげられている。明治四〇年にはじまる全国清酒品評会における連続の上位独占であり、三浦仙三郎の開発した軟水醸造法、佐竹利市の開発した精米技術などにも言及されている。兵庫の灘、京都の伏見と並ぶ日本三大銘醸地の一として、広島県最大の穀倉地帯をバックにする酒造地があげられた。多くの視察者、観光客がやってくる。「赤煉瓦の煙突が林立し、白壁の酒蔵が集積する、『まちなか酒蔵集積地』の外壁が織りなす景観が高く評価されていた。

思い返すと、東広島市の先々代の市長讃岐照夫氏の市長最後の年一九九七年に、わたしは「酒蔵通り活性化委員会」委員長に委嘱され、街並み保存という美学の立場から酒蔵施設の保存の必要を提言した。それから二十年の間に、大きな酒蔵が二つも消えた。高層のホテルやマンションが建ちはじめた。こうした都市化の波に煽られて、酒蔵の煙突の林立する光景が見えにくくなっている。何よりも酒造りには不可欠の良質の水が危機に瀕している。地下水の水質保全も問題だが、山からよい水を酒蔵に届けられるような水路の確保も危なくなっている。

人口二十万人を超えようとする東広島市の中心部に、「二十選」に選ばれる酒蔵地区が位置している。だが都市化に見合う十分な法的整備がなされていない。

東広島市の西条地区は今猛烈な都市化が進んでいる。綱渡りのようだが、酒蔵通りの活性化を進めてゆかねばならない。

対馬のレジームシフトは深刻、だが他人事でない

2月

対馬のKさんからフェイスブックを送られてきた。彼女は、わたしが対馬に行くたびに蘊蓄の限りを尽くして案内してくれる名ガイドである。そのFBに、現在も対馬で島おこしや環境教育に尽くしておられる女性の長崎新聞に寄稿された時評をシェアしてきた。題は「シカと生態系破壊　誰が対策を担うのか」。

対馬ではシカが異常に増殖している。生態系の機能が修復力を失う危機を「レジームシフト」と言うそうだ。今対馬ではシカの生息数が修復可能な限界の十倍を超えている、という。対馬はシカをめぐってレジームシフトなのだ。

ツシマジカはもともと有名で一九六六年天然記念物に指定され、狩猟禁止になった。だがその四年後農林業被害が深刻となり、八一年には一転して有害駆除の対象とされるが、時既に遅し。わたしは五年前から毎年秋、日韓の美術作家の交流展対馬アートファンタジーの視察に対馬を訪れ、その機会に対馬の史跡を周遊することにしているが、道路の側面に下草が生えていない。昨年気がついた。Kさんに聞くと、シカが食べたのだという。山の、小規模な土砂崩れが頻発し

ているそうだ。どうすればよいのか。

先年、友人から日本チョウ類保全協会誌「チョウの舞う自然」（第十七号）が届けられた。そこに「チョウの舞う豊かな自然を将来へ」という一章がある。二〇一一年から対馬固有の亜種ツシマウラジミシジミが減り始めたという報告が相次ぐようになった、今存続の危機にあるという。食餌フジカンゾウをはじめ、そもそもやわらかい下草がシカに食べつくされている。手遅れ、そう書かれている。

厳しい時代である。繁殖するシカが悪いわけでない。生態系のレジームシフトの危機を招いたのは人間である。どうすればよいか。対岸の危機と、うそぶいている余裕はない。わたしの住んでいる広島県の県央・賀茂台地の一角でも、最近イノシシ、シカ、サルが畑や田を荒らして困っている。クマが出たという話も聞く。何時「レジームシフト」が起こるかもしれない。獣類が悪いわけでない。

今、自然環境は悲鳴をあげている。片方で、駒場寮でベッドを隣り合わせた友人西部邁の自殺の速報が今日二一日のテレビで報じられている。「保守」の精神が、この国で大切にされていないことの抗議であったのだろう。

対馬のＫさんは広島県三次市生まれである。相手を考えずに声を荒げる人でないし、そもそもそのような環境で育ってはいない。でも対馬のレジームシフトは、日本本土の問題ですよ、と警告しているようだ。

文化の多様性　旧暦の併用をススメたい

本コラムを執筆している頃、二月一六日（金）は旧暦戊戌元旦、東アジアでは「春節」の活気、三十億人が移動すると言われているが、ここ日本は静かであった。むしろ韓国と北朝鮮の関係に「微笑みに騙されてはならぬ」としかめ面する顔がテレビの大勢であった。

それでも平昌オリンピックが進み、男子フィギュアや女子スピードスケート五百メートル走の金メダルをはじめ、日本選手が次々にメダルを獲得するようになると、テレビも新聞も華やぐようになった。やはりここはお正月、大いに盛り上がろう。やっと一月来の大寒波から脱け出せる。

二月一二日、毎日新聞全国版にわたしへのインタビュー記事「そこが聞きたい——旧暦併用のススメ」が大きく載った。西暦と「併用」して、東アジアの民衆と一緒に旧正月が祝えないか、それが狙いであった。わたしたちが日々使っている太陽暦（グレゴリオ暦）、今は国際化の時代、それを使用するのに異論はない。だが今、明治六年脱亜入欧を掲げて短絡的に廃止した旧暦（太陰太陽暦「天保暦」）を復活させていいのでないか。どのカレンダーにも旧暦を併記させてはどうか。そうすれば、今日は何日か、月の形でわかる。

わたしの若い友人国際日本文化研究センター稲賀繁美教授によれば、西暦一辺倒の国は世界で少数派だそうだ。東アジア、モンスーン気候帯の地域では、太陰太陽暦の農事暦として健在なところが多い。中国、韓国他。日本でも農業再興のノロシとして旧暦の併用を始めよう。

そういえば、日本古来の計量法である尺貫法が廃止され、メートル法に一元化され、半世紀になる（一九六六年計量法施行法）。一尺は三三分の一〇メートル、一貫は三・七五キログラム、一坪は一二一分の四〇〇平方メートルと定められる。舌を噛みそうだ。尺貫法との併用もあってよいのでないか。「神技」とまで言わなくても「国技」と言われて誰も反論しない大相撲の力士が、身長体重をメートル、キログラムで表示される。永井荷風の春本「四畳半襖の下張り」は法的に何と言えばいいのか。何時から日本人は頑なにメートル法に徹底しようとするようになったか。そのくせ、スポーツによってはヤード、ポンドが日本国内でふつうに使われている。

明治維新の頃、日本語の表記法をローマ字に一元化せよという議論があった。そうならなくてよかったと思う。漢字、カタカナ、ひらがな、ときにはアルファベットまで混在して文章が綴られている。日本文化には多元性がよく似合う。

とにかく、明治期以前の歴史や文化を理解するために、旧暦を併用する時代になってほしい。

土も空気も和らいできた

旧暦の正月元旦がおそい年（今年は新暦二月一六日）は冬が長い、と聞く。あくまで経験則なのだろうが、今年はまさにピッタリだ。小寒、大寒は「覚悟の上」と強がっていたが、立春を過ぎても寒波は去らなかった。震え上がっていた。立春を過ぎてなお雪と寒波に日本列島が襲われた。

それが嘘のようだ。三月になると早咲きの河津桜が、瀬戸内海の島で満開。わが家の庭に、一六日はサクランボの桜が満開。寒さのため開花の遅れていた梅の花と、突然の暖かさにびっくりして咲き始めた桜花が風景の中で同居している。今日一七日、東京で桜の開花宣言があった。ちょっと変な気持ちもする。

睦月一九日（新暦三月六日）は啓蟄。その頃から、虫ならぬわたしも畑に出た。鳥に種子が摘まれないように被せておいた覆いをはずす。ソラマメやエンドウなどが見事に茎をのばしている。早くつえをたてなければならない。自然に急かされている。

英語の「ガーデン」、フランス語の「ジャルダン」は庭とも畑とも訳す。西欧では庭と畑が共在

しているからだ。それが哲学の主題になるのは、一八世紀の哲学者で文学者ヴォルテールの小説『カンディード』（一七五九年）の最後の一句「だが、ぼくらのジャルダンを耕さねばなりません。」以後のことである。おそらくかれらにはそこで採れる花や作物のほうに関心があったのだろう。

二〇世紀になって、チェコの詩人で哲学者カレル・チャペックの『園芸家十二カ月』（一九二九年）はまだ土が凍っている二月に畑の土の手入れをする喜びを語った。アメリカ西北部、カナダとの国境近いところで、ワシントン大学教授のモンゴメリーとその妻アン・ビクレーが畑を作ろうとして直面したのは、表土から十五センチ下は氷礫土という現実であった。そこを微生物の力で肥沃土に変えた記録がいまベストセラーの著書『土と心臓』（築地書館、二〇一六年）である。

テレビで、「野菜工場」のニュースを見た。野菜の規格はそろっているし、養分も調節できるし、出荷量も調整できる。大雪や寒波で野菜の値が高騰している時期だったので、庶民には福音として報道されていた。

でも少し違うように思った。野菜を食べるということは、大袈裟に言えば、大地のいのちのリズムに参加することではないのか。わたし自身と言えば、水ぬるむ候になって、畑で土をおこす程度の意気地なしである。ガーデンの哲学など語れる資格はない。それでも、採れた野菜を食卓に載せ、遠方の子どもや孫に送り、友人や知人に届けられるのはたのしい。土や水や空気のやわらぎを、書信の冒頭に書けることがたのしい。

猫ブームは、美術館にも

犬と猫の飼育数は昨年一二月、一般社団法人ペットフード協会の調査によると、犬八百九十二万匹、猫九百五十二万六千匹。昨年はじめて猫が犬を上回ったという。因みに世界を見渡すと、アメリカ、中国、ロシア、フランス、ドイツ等では猫が多く、日本もこれらの国々に仲間入りしたと言える。イギリスではまだ犬のほうが多く、さすがジェントルマンの国だと思った。

それは飼育環境に影響されていて、犬も猫も室内飼いが一般化されてきたことによるという。犬はオオカミと同じDNAで、一万四、五千年前その一部が狩猟用、護衛用として人間社会に馴化しただけという、かつての眼光鋭い面影をなくしている。そう言えば、猫だって、岩合光昭のカメラが追いかけるのは、人間のペットになることを拒んで、街路や公園や波止場を悠々と闊歩している誇り高い種族である。野生の殺気が顔を出す。

最近、猫をテーマにした展覧会が広島県の美術館で開かれている。尾道市立美術館での「猫まみれ展─アートになった猫たち、浮世絵から現代美術まで」(三月一八日─五月七日)、ひろしま

美術館での「ねこがいっぱい—ねこアート展」（四月二一日—六月二四日）が代表格である。西

中国山地のウッドワン美術館で開催されている「吉村芳生と吉村大星展」のポスターにも大星の

猫（エンピツ画）が大きく描かれている。

世の猫ブームはすごい。猫にちなむグッズはどこの売り場でも飛ぶように売れている。そのブー

ムを受けとめて、入館者増を期待する美術館の企画者たちの思惑も透けて見える。

そうだとしても、あるいはだからこそ展覧会は学芸員たちの腕の見せ所だ。選ばれた作品には、

作家たちの時代の猫への思い入れがこめられている。猫はそもそも人間にはそれほど愛想がよくない。

浮世絵の時代の猫は、もっと厚かましく、もっと束縛をきらっていた。オレハ、ワタシハ、モッ

ト自由ニシテクレ。

ひろしま美術館にはまた別の筋書きがある。当美術館の、常識的には不可能な稀有な経由を経

て所蔵となったゴッホの遺作「ドービニーの庭」に描きつぶされた黒猫へのゴッホの思いがそこ

に見え隠れしている。エドガー・アラン・ポーの恐怖小説『黒猫』を思い出してよい。

ペット用美容院（？）でドレスアップして人の腕におさまる子猫たちに、

わたしは美意識を感じない。だが、それらは人間専横社会への痛烈なブラッ

クユーモアなのかもしれない。　現代美術の一端であるかもしれない。

老人パワー、食い意地が畑を作る

今日は、恥ずかしいが、うれしいことから書き始めます。

ずうっと昔、手に入れた日曜菜園を始めた頃、いろいろなものを植えるのが楽しかった。ニンジンも植えた。母からも習い、近所の世話好きの奥さんからも教えてもらった。そこそこできていた。だがそうした指導者が他界し、自分も畑仕事に横着になってきた頃から、ニンジンができなくなった。タネをまいても、間引きの必要がないくらいにまばらにしか生えず、その新芽も消えていった。しばらく植えるのはやめていた。スーパーの袋詰めのニンジンを買っていた。

でも、土から抜いたばかりのニンジンの香りと肉質のやわらかさが忘れられない。若いまびき葉もいい。思い立って、畑土を作り、タネをまいて、たっぷり水をまいて、新聞紙をかぶせた。

母が昔そう教えてくれたのを思い出す。畑には車で通う。行った時には必ず水をかけたが、日照りの日が続くので、さらにその上から不織布を被せておいた。しめた、と思った。本葉が揃うまで水を切らさないような幼芽が揃って地面に顔をのぞかせた。一週間ほどして、淡緑色の針のようにした。追肥も欠かさなかった。近所の仲間にも、わざわざそこに連れて行って自慢した。成

功。畑に行くと、まず生長の具合を見るのが楽しみだ。間引き菜を釜揚げシラスと炒めて食べた。おいしかった。

概して、今年は一段と畑の出来がよい。エンドウや玉ねぎやニンニクは収穫時期を迎えている。葉野菜も食べごろだし、大根やゴボウも育っている。しばらくすると夏野菜の季節だ。

現役の時代には考えられなかった生活である。医者知らずの毎日である。それに、今年はニンジンパワー、料理は一段とにぎやかになる。

よく思う。こうした生活が超高齢社会のふつうの風景になってよい。健康な老人が増えている。

一方でわたしの住む賀茂台地でも、耕作放棄地が増えている。国土が荒れている。でも、かれらのパワーがそこを耕して、国土を再興する。そうなっていいではないか。昔に比べると、小型の農耕機具はずいぶん使いやすく、便利になった。老人にも仕事がしやすい。

収穫物は自分たちだけでは食べきれない。労働が困難な老人のところには、その玄関口においてあげればよい。食欲旺盛な育ち盛りの子どもたちの食卓にも届ければよい。都会の友人への手

土産にも悪くない。

法律的にはいろいろな困難もあろうが、そういう問題こそ、国会の「働き方改革」で議論してほしい。

世界の六月を思い　梅雨期を乗り切ろう

六月二一日は夏至であった。一年でいちばん日が長く、日の出から日没までの昼の時間はほぼ十四時間半。旧暦の江戸時代は不定時法だったので、農民も職人も商人も実質的には一年でいちばん長い時間働いていた勘定になる。もっとも日本では、今年まだ西日本では大雨はないが、本来モンスーン地帯特有の梅雨の長雨の真只中、明るさはあっても太陽が見られるわけでない。ただただ植生の繁茂の時期。

一方、梅雨を知らない北欧は、白夜の季節。厳密に言えば、北緯六六・六度以北の北極圏のことだが、広義では六〇・三度以上（太陽が沈んでも空は明るい）。フィンランド北部ラップランドの白夜は有名だが、都市で言うと、アイスランドのレイキャビク（六四度）アラスカのアンカレッジ（六一度）、ノルウェーのオスロ、フィンランドのヘルシンキ（どちらも六〇度）がほぼこれにあたる。ヘルシンキでは夏至のとき十九時間日が沈まない。わたしたちには、白夜は晴れ渡った空のイメージが相応しい。

一般に西欧は高緯度地帯であり、モスクワ五五度、ロンドン五一度である。パリやミュンヘン

の四四度は、日本の札幌の緯度である。わたしの住む広島は三四度。ロンドン辺りは夜の十時半ごろまで明るい。　眠ることが惜しまれる季節である。ゲルマン人たちが年中行事としていた夏至祭も民族の一大ページェント。独文学者福嶋正純広大名誉教授の書の一節を借用する。「太陽神が馬を駆って天の頂点に達し、この頂上に数日とどまって耕地に恵みを与えたのち、やがて太陽の道を引き返す」（『ヨーロッパ歳時記』八坂書房、二〇一六年）。その夏至祭の頃、キリスト教社会では聖ヨハネ誕生の祝祭日（六月二四日）も絡み、若い男女が恋と愛に熱中し、妖精や悪魔が森の中を駆け巡る季節であった。シェイクスピアの『真夏の夜の夢』、舞台はギリシア神話時代アテネ近郊の森の中であり、貴族の結婚話に端を発し、若い男女の恋と喧嘩を織り込んだ喜劇である。

梅雨の日本では、五月雨（＝梅雨）の合間の五月晴れの空に、地上からのぼる水蒸気でムシムシする気象を水中に譬えて、頭上に鯉のぼりを泳がせて、涼をたのしんだ。

映像文化の発達した今日、北欧のさわやかな白夜を思い浮かべるのも一興だろう。だが古代ギリシア暦が夏至近くの新月を元日にしていたことに因んで、新年の気合を入れるのも乙なものだろう。クーラーのきいた部屋で、冷えたビールを飲むだけが能ではない。

災難は突然やってくる。西日本大水害の一寸景

台風七号が東シナ海を北上して、七月四日頃対馬海峡を抜けて北東に進路を取る。対馬の友人にお見舞いのメールを書こうかな、と思うくらいであった。北海道に停滞していた梅雨前線が南下し、九州から中部地方にかけて大雨を降らせている五日頃は、まだわが事と思っていなかった。

六日の夜（一九時頃？）大雨特別警報が出た時も広島カープの阪神戦の中止を「残念」と思うぐらいの余裕があった。屋外の大雨の音を聞きながら、八月に呉市文化ホールで公演する石原バレエアカデミーのシェイクスピア『真夏の夜の夢』のために、プログラム掲載用の寄稿文を書いていた。

実はその時刻、東広島市でも山崩れなどの大変な災害が始まっていた。七日（土）、既に鉄道も道路も寸断されていた。停電、断水する地区も出始めていた。それを知らずに、翌朝いつものように食事をしていた時だった。電話が鳴って、家内が経営するクリニックに土砂が流れ込んでいるとのこと。テレビの中の、他所事のニュースが突然わが身となったのだ。勿論、わたしは駆けつけた。

同クリニックはJR西条駅―広島大学線、通称「ブールバール」に面している。向かいの山が崩落して、根こそぎ倒れた樹木が道路を塞ぎ、土砂がクリニックの敷地に流れ込んでいた。この道路は一九九七年、国土交通省の都市景観大賞に選ばれた四車線の、東広島市随一の修景道路である。それが全面通行止め、無残であった。

既に雨脚は弱まっていたが、土石流の勢いは依然凄い。職員や近所の人と一緒に、必死で泥水の敷地内への流れ込みを防いだ。土嚢を積み、水路を変えた。市役所の担当職員はまだ着いていなかった。市内ではもっと大きな災害が起こっている。家屋が倒れている。生き埋めになった人がいる。業者もそちらが先だった。

九日（月）に道路はやっと片側が開通した。だが流入した土砂をどうすればよいか。自力ででもと覚悟していた（それは不可能に近い）。それが午後、広島大学の学生十三人がボランティアで駆けつけてくれた。土砂を運び出し、なんとか患者さんが玄関から入れるようにしてくれた。

一一日（水）には、別の学生十人が駆けつけてくれた。敷地内の大量の残土を運び出してくれた。

一四日（土）、クリニックは日常性にもどった。

災害は、突然暴力的にやってくる。立ち向かおうとしても限界がある。ボランティアの学生たちが天使に見えた。勿論、呉市の災害は、もっと広範囲、もっと深刻である。ボランティアに来てくれた学生たちは、「明日から呉に入る。」と言っていた。

演劇の力について思う—鎮魂と再生のために—

八月一八日夜、広島市のアステールプラザ大ホールで広島神楽「平和の舞二〇一八」を観劇した。鎮魂、厄災の払拭、五穀豊穣、秋の豊作を祝う神楽の季節としては二カ月ほど早い。だがこのプロジェクトには二つのテーマが副題に織り込まれていた。それが時期を早めた理由だろう。

一つは、ヒロシマの八月を思う「鎮魂と再生」、もう一つは神楽とオーケストラの、つまり中国山地で育った音と身体の芸能とヨーロッパ発で広島で育ったオーケストラの協奏の実現であった。

もっとも、神楽とオーケストラの競演のほうは翌一九日に行われたので、聞くことはできなかった。日程が重なった。その日、わたしは呉市文化ホールで開かれた石原バレエアカデミーの創立四十周年記念企画、シェイクスピア「真夏の夜の夢」を見に行った。

言うまでもなく七月の豪雨災害は、呉のある地域の市民生活をずたずたにした。山が崩れ、家屋が圧し潰され、田畑が埋没し、鉄道や道路が寸断された。多くの死傷者を出し、今も行方不明者を探しきれずにいる。一カ月半が過ぎて鉄道や主要道路の復旧の朗報も届くが、被災地の現場

ではまだ「通行止」の標識が立ち、どこから手をつけていいか途方に暮れる光景はそのままだ。

そこには今も花と線香が手向けられている。呉市文化ホールで予定されていた多くの企画、行事

は中止された、と聞く。それどころではなかったろう。出演者たちは、公演の準備には手が回ら

かっただろうし、そもそも観客のほうも、会場に行き着く交通手段がなかった。

その困難をおして、「夢」が踊られた。踊り手たちは、ゲストダンサーを除けば、ほとんどが

呉に住む。練習から公演への集中は大変だったろう。

だが出し物としては、時機にぴったり合った。シェイクスピアのこの喜劇は、男女の、好いた

惚れたの、最後はすべてがうまく収まる恋や結婚のどんちゃん騒ぎ。だがその戯曲の中には、制

作の動機を窺わせる一節がある。その年のことだったかもしれない。農民たちが初夏に遭遇した

冷夏と長雨のために「水に呑まれる田畑」の惨状、「病死した羊の死骸に群がる鴉ばかりが肥え

ふとる」光景が描写される。今夏の呉の風景が二重写しされてくる。

日をつなげて行われた二つの公演を見ながら、わたしは演劇の力について思った。何時どのよ

うな自然の異変が起こるかもしれない。犠牲者を鎮魂しながら、生きる者に

生存への意志を高める演劇の力について。

10月

秋を思う

秋は月が、色では白や紫色が似合わしい。夏の盛者必衰の理の憂色を受けるのか。今年の日本の夏で言えば、七月の広島豪雨、八月の関西を襲った台風一一号、九月の北海道地震、それぞれの災害、犠牲への哀悼の響きが心に倍音するか。秋は精霊を送ることから始まる。

秋の七草は、春のそれよりも由緒がある。後者は、七草がゆなど平安時代に公家の間ではじまった月次行事だ。前者は、奈良時代初期、当代きっての学者、行政官であり、「貧窮問答歌」などでも知られる有名な万葉歌人山上憶良の作歌として今に伝わる。「秋の野に咲きたる花を指（おび）折りかき数ふれば秋の七草」（万葉集巻八、秋雑歌一五三七）。七草の咲く秋の野は「花野」とよばれ、秋の季語である。では七草とは何か。つづけて収載される憶良の歌が教えてくれる。「萩の花、尾花（おばな）葛（くず）花、なでしこが花、また藤袴（ふじばかま）、朝貌（あさがほ）の花」（同右、一五三八）。

いずれも色調が抑えられている。なでしこやふじばかまの赤だけではない、女郎花の黄色にも青みが加わる。最後の「朝貌の花」も、江戸時代の夜市で流行した鉢植えの「朝顔」ではない。

それは平安時代に大陸から薬用植物として輸入されてきたそうである。それ以前、奈良時代の「朝貌」は桔梗（ききょう）や槿（むくげ）をさす。特に桔梗は、今は「日本」とよぶこの列島がまだ中国大陸と地続きであった地質時代から、自生した植物。花を閉じて夜の間に醸していた空気を、朝陽を受けて花開き、一気に野に吐き出してゆく、あの紫色がいい。

この列島にはもう一つの秋があった。一〇月にもなれば、特に中国山地のあちこちの神社で、神楽が奉納され、収穫を祝う秋まつりが行われた。笙や太鼓が鳴り、人が舞う。神前には作物が供えられる。

山野の紅葉は燃えるようだ。特に、中国地方は明治になって高炉産業が興るまでは、たたら鉄の産地。風化した花崗岩の真砂土に含まれる〇・五パーセント程度の砂鉄が洗い落とされ、木炭の熱で精錬された。ブナやナラなどの広葉樹の森は中国山地の山々の頂上近くまで三十年ごとに伐採され、その原料にされたという。老木では出せない成木の燃えるような紅葉は、どれほどすばらしかったであろう。その上を冬鳥、夏鳥の渡りがあり、空は高い。

わたし自身に帰れば、既に傘寿の高齢となり、山野を探索する年齢でもない。しかも住んでいるところは、田が減り都市化がすすむ。その一部でもよい、錦秋の一端にあずかりたいものだ。

芸術の秋に、文化のアゴラを思う

芸術の秋、と言われる。充実した美術展が各地で開催されている。学芸員たちは頑張っている。

中国地方には、すぐれたコレクションで勝負する倉敷の大原美術館、広島のひろしま美術館、島根の足立美術館をはじめ、多くの特色のある美術館がある。プライベートな美術館については言わない。美術館はいずれも使命感をもって努力している。

ここでは県立、市立のパブリックな美術館を念頭に置いて発言する。わたし自身、専門が美学であるため、近年広島県内の、といってもその一部にすぎないが、美術館の建設や運営に、いろいろ意見をのべてきた。それを反芻しながら、以下のことを言っておきたいと思った。

中国地方で言えば、昭和四三（一九六八）年広島県立美術館が開館した。今年でちょうど五十年になる。昭和五三（一九七八）年、わたしの住む東広島市に市立美術館が開館した。今年で四十年になる。因みに、この美術館は、市立美術館としては中国地方ではいちばん旧い。

いまではどの県にも県立美術館がある。ほとんどの市に市立美術館が生まれた。この間、市町村合併も手伝って、一つの市に複数の市立美術館があるのも珍しくなくなった。それらの美術館

は、長くて五十年、大半は三十年前後の短い歴史しかもっていない。いずれも日本の高度成長期、地方自治体も財政的に余裕のあった時期に建設された。

大きく見れば、どの美術館も同じような出生と生い立ちをもっている。作品収集も、ときに篤志家の寄付、寄贈があるとはいえ、基本的に税収を当てにして行われた。しかも収集時期が多くの美術館で重なっているため、ひとをよべるような十分なコレクションをもつに至っていない。既に日本は、以前のような経済成長が期待できない。高齢化は一層すすむであろう。美術館に割り当てられる予算はますます縮小されてゆくであろう。それでも公立美術館はなお生きてゆくためには、次の二つしかないであろう。

①コレクションを充実させること。購入予算は期待できない以上、地元のコレクターの私的所蔵品を寄託、寄贈してもらうこと。そのために管理体制の安全性に信頼を得て、寄託後もコレクターの主体性を大切にすること。所蔵品が寄託して映えるような企画をすること。②美術館を地域文化の活性化のためのアゴラにすること。文化の創造の場にすること。現在の地方自治体には文化について真剣に議論して県や市町の文化行政へ予算化してゆく場はない。それを美術館が引き受けるのである。

芸術の秋に、美術館で企画される多様な展覧会を見ながら、そのようなことを思った。

環境は、器として芸（藝）術である

一一月九日は立冬。いよいよ冬の到来だ。土の温度が低く、タネを蒔いても発芽しない。ソラマメやエンドウをこれから蒔くが、マルチをして地温を確保しておかねばならないと思っている。玉ねぎの苗は植えた。冬だ、書斎人に戻ろう。

美学を志して六十年になる。干支で言えば人生一回り。美学研究の還暦を迎えて反省をこめて思うことがある。「芸（藝）術」は西欧語の art（英語、フランス語）や Kunst（ドイツ語）の翻訳語である、そう学生時代大学で教えられ、教員になってからも学生に教えてきた。「芸（藝）術とは何か」の第一講につづいて、わたしは絵画や彫刻中心の芸（藝）術を講義してきた。その芸（藝）術講義の中では、茶碗や皿や壺を「工芸（藝）」とよび、辺縁的に扱ってきた。

だが「藝術」の翻訳者西周は大きな罪を犯したように思われる。江戸時代、「藝術」は教養を表す語であり、普及していた。精神に形を与える装置としては〈器〉が比喩であった。「藝術」の翻訳者西周は精神を盛り、形を与える装置の比喩として〈器〉を語った。「藝術」朱子学者の新井白石も、精神を盛り、形を与える装置の比喩として〈器〉を語った。「藝術」はそのような「器」を作るための労働であり、修練であった。そうである以上、器作りは「芸（藝）術

術」のスタンダードであった。西周は「藝術」を西欧語の art の訳語にすることによって、「藝術」
がそれまでもっていた器への親和力を犠牲にしたのである。

わたしたちがまだ幼かった頃、大人たちは人を評してよく「器が大きい」と言っていた。「清
濁併せ呑む」とも言っていた。度量の大きさが大切であった。これらの比喩は、昭和のあるとき
までは生きていた。今は、あまり聞かれない。偏差値が人を決める。それがさびしい。

器の思想は中国南部の哲人老子に発する。その「道徳経」一一に「挺埴以爲器。當其無、有器
之用」とある。意訳すれば、土をこねて器を作る、そこにくぼみ（無）ができる。そこに気づく
と器がその働きをはじめる。

わたしは最近、備前焼の作家高橋正志の窯を訪ねた。かれは岡山県の山懐、星輝く美星町に窯
を移して、油滴天目茶碗を作って余念がない。その器への思いに、わたしは明治以前には生きて
いた「藝術」を感じた。

本欄で、器としての「芸（藝）術」をあえて取り上げたのは、器を媒介にしての「環境」と「芸
（藝）術」の近さを思ったからである。環境とは無を造形する器ではないか。無、
と言った。そこが無であるために光を盛り込める、そこに住む人々の想念、
情念を盛り込める。形而下なる環境を突破する形而上的な精神が育成できる。

二〇一九（平成三一・令和一）年

1月

新しい年を迎えて

新年おめでとうございます。

わたしは、昨年毎日新聞（二月二二日朝刊）、中日新聞（九月一四日夕刊）、東京新聞（九月一五日朝刊）、北陸中日新聞（九月一五日夕刊）で「旧暦併用ノススメ」を掲げて、バイカレンダーを提唱した。

近年、わたしたち日本人はネイティヴ・ラングイッジとしての日本語に加えて、国際的に普及している英語を学ぶべきだとして、小学校でも英語を教えている。「バイリンガル」と言われる。それにちなんで「二つのカレンダー」という意味で、わたしは「バイカレンダー」の語をつかっている。

交通、経済、情報、科学、テクノロジー等の発達を考えると、特に日本では、一八七三年に改暦され、今日ではほとんど「世界暦」と言ってよいグレゴリオ暦（太陽暦、「西暦」）をぬきにしては生活が成立しないまでになっている。それでも、季節や農業や漁業、それに生活のリズムを考えるとき、旧暦（太陰太陽暦）は、もう一つのカレンダーとして大切である。

地球温暖化の警鐘が鳴らされている。昨年中国地方を襲った豪雨災害、そのあとの炎暑、季節外れの台風の襲来、それらは地球温暖化や海水温度の異常上昇に原因があると言われている。待ったなし、と言われる。人類が生きてゆくためにエネルギーの産出が必要だが、もはや化石燃料に頼りすぎることはできない。地震国であることを思えば、原発はごめんだ。福島原発の処理ができず、汚染物質の除染の方法も明示できないで、原発は、エネルギー源になりえない。

旧暦（太陰太陽暦）は、太陽と月（太陰）を基軸にする複合暦である。新月（一日）から満月（一五日）を経て次の新月に至る二九日か三〇日が一朔望月だ。月の引力のおかげで、かならず一日に二度干潮と満潮がある。その差を利用した潮汐発電の実用化が既に北欧やフランスで始まっている。

地球は表面の七一㌫が水で覆われ、「水の惑星」とよばれる。わたしたちの身体の六〇㌫が水だ。満月に合わせて、地球上の生物は生殖をはじめる。そうした生活のリズムと協調しながら、生きてゆくべきだ。それが省エネルギーにつながるはずだ。

隣国の韓国でも既に実用化されている。

今年の正月元旦（一月一日）は、まだ前年の一一月二六日である。二月五日で、旧暦一月元旦になる。西暦のカレンダーを横に、月暦をかける旧暦の生活をはじめていかがですか。

「迎春」は「寒中」を乗り越えて、がよく似合う

今年は一月六日（日）が小寒、寒の入りだった。二〇日が大寒、節分の二月三日までが寒中である。本号が皆様のもとに届くころ、二月四日が立春、その翌日の五日が旧暦正月元日。東アジアでそこから春節の日々がはじまる。春の、おめでたい行事が目白押しである。

それにつけても一つ、ひっかかることがある。日本では、毎年新暦の一月一日、「賀春」や「迎春」や「あけましておめでとうございます」等と記すたくさんの年賀状が行き交う。私事、去年身内の服喪があり、年賀欠礼の挨拶を知人に送ったため今年は賀状の配達が少なかったが、それでも相当数の年賀をいただいた。わたしは「寒中見舞い」をお返しした。だが暦を考えると、挨拶の順序が逆になっているように思う。「寒中」の次に「迎春」が来るのでないか。

明治六（一八七三）年の新暦（グレゴリオ暦）への改暦以来、どうしてか、この国では暦の混乱がそのまま受け入れられてきたようである。本当は（旧暦で）冬最中なのに、お正月（春）のお祝いをする。年賀を交換し、ご馳走を食べ、酒を飲んで、寝て過ごす。身体をすっかりなまらせてしまう。正月が終って、わたしたちは「寒中」に立ち向かうというわけだ。寒稽古、寒中水

泳は、正月でなまってしまった身体の立て直しという意味だろう。

でも二十四節気では、寒中とは立冬、小雪、大雪、冬至、小寒、大寒と、ほぼ二週間ごとに変わってゆく冬の節気の最後の四週間。脂の乗った寒ブリの季節であり、雪をかぶりながら、凛として立つ寒椿の季節であった。寒気をはらう、内からほとばしる毅然とした勢いがあった。

何時の頃からか、寒中の寒さはマイナス面しか見なくなった。暖房器具がよく売れる季節になった。ひとは安きに流れる。かく言うわたしも十分に老年、家電量販店の暖房器具にずいぶん世話になっている。それでも、若い連中には、寒さを毅然として生き抜いてゆく力を身につけてほしい。新年は己亥（つちのと・い、きがい）。若い世代が主役になって、困難な時代に立ち向かってほしい。

わたしの勤務している東亜大学（下関市）では、東アジアからの留学生が増えている。学部学生だけでなく、大学院生も増えている。今年は、寒中過ぎて二月五日に春節の会を開く。留学生だけでない、日本人学生も勿論加わってくる。下関の市民も駆けつけてくれるだろう。それぞれの国の祝いの声や姿がまざりあうのがたのしい。

歴史に立ち向かう姿勢

3月

不思議で奇妙な言説が、最近政治や社会で罷り通っている。「最終的で不可逆的な決着」という発言だ。あたかも当たり前のように、マスコミでも世間でも受け取られている。だがそれは思い上がりでないか。歴史とは事業報告の処理のようなものでない。

そもそも、この言い方は近代市民社会の原理と相容れない。交渉に当たって、彼我の力関係を固定化したいという気持ちは分かる。有利な結論を得た側はそれで決着したいだろうし、そうでない側は捲土重来を期す。所詮取り決めは妥協の産物だ。たしかに議会等では、一度採択されたことを蒸し返すことは禁じられている。それでも、議決の背景の根拠が問われて、既定の決議が覆されることは、よくあることである。

ひとは神ではない。ひとのなすことには過ちがあり、足りぬところがある。ひとは「不完全」である。不完全ではあるが、誰にもそなわっている認識能力、それが「感覚」である。その不完全な「感覚」を駆使して一七世紀、近代議会主義が誕生した。足らないところは、「想像力」で補う。至らぬところは修正する。これは、政治学であると同時に、美学の領分だ。

事をなすにあたって、ひとは過ちなきを期す。その事がなされた時から、過ちに気づく。未来は「できればやり直したい」という慚愧の念から始まるというのは、言い過ぎだろうか。

国と国の協定ならなおさらであろう。両国を取り巻いていた国際状況、両国の当時の国力、歴史等を考えると、締結当時それしか考えられない妥協点であったかもしれない。だが時を経て、周囲の状況も変わり、国力も上がってくれば、臨機応変に協定の改変に乗り出してゆくべきだろう。

過熱化している日韓関係についてだけ言っているのではない。もちろんそのこともあるが、世の交渉事すべてのことを思いながらつぶやいている。出来事はそれ単独で成立しているのでない。それを取り巻く環境の中で生かされているのである。

今、広島大学に日本ではじめて総合科学を標榜する学部が新設され、わたしもそこに配属された半世紀前を思い起こしている。今では「コロンブスの卵」のように皆当たり前のように思っているが、当時はそんな学問があるかと揶揄された。「地域」という考え方も新しかったが、「情報」や「環境」の語もまるで処女地のようであった。その中でも、主題群を個体

—それを取り巻く環境としてではなく、外部環境—内部環境の関係として読みぬこうとする論説に出会って、感動したことを覚えている。

稲・「猪槽」・水田風景

天智二（六六三）年、新羅に敗れた百済の失地を取り戻すために、天智天皇は倭軍を朝鮮半島に送る。だが朝鮮半島西南部錦江の河口部白村江で新羅・唐連合軍に惨敗する。新羅・唐連合軍が倭本国（日本）を襲うのを怖れて、天智天皇は西日本各地に要塞を築かせる。『日本書紀』では、その防禦体制の強化を、生々しく月単位で記述している。わたしは対馬の歴史の中の金田城（かなたのき）の意義を知るために、『書紀』を読んでいた。

そこに、まことに唐突なかたちで、国土防衛とは無縁の稲作の増産についての記事が挟みこまれている。一つは畜糞を肥料にして収穫をあげることであり、もう一つは新婦を得て（結婚して）、収穫量があがったというのである。

後者は、新郎新婦の交わりが、豊穣豊作の吉兆となる。新床への喜びが伝わってくる。

だが、わたしが関心をよせたのは、「坂田郡の人小竹田史身が猪槽の水の中に、忽然（たちまち）に稲生れり」という記事のほうである。「身（む）」という名の男は小竹田史（しのだのふひと）というから文書官のような職務に就いている。「史」職の多くは大陸からの渡来人だったという。

だから身（む）は渡来の技術者であったかもしれない。そのかれが稲の苗を「猪槽（ゐかふふね）の水」の中に植える、「忽然に稲が生長した」というのである。「猪」とは豚のことであろう。ここではその豚（猪）のし尿を集める溝を掘ったというのだ。畜糞を肥料にすることが『書紀』に記されていることに驚いた。

国史編纂は律令国家の国家事業であり、『日本書紀』は正史たる六国史の第一に当たる。天智天皇の時代、律令国家建設の財政的裏付けとして、国民に課す税制「租庸調」の整備が急務であり、当然食料、特に米の増産には強い関心をもっていたのであろう。

稲作は、縄文時代後期、今から三千年前には、既に日本に伝えられていた。二七〇〇—五〇〇年前の遺跡としては、佐賀県の菜畑遺跡や福岡県の板付遺跡などがあり、既に相当に灌漑技術が発達していた。弥生時代になると、水田は急速に全国に広まってゆく。縄文人、弥生人は米の増産のために、さまざまな技術革新をしていたであろう。肥料への工夫もされていたのであろう。

だとすれば、一千年前に「猪槽」を肥料にするまで、どのような肥料を田に鋤いていたのであろうか。肥料の変遷を追いながら、水田風景の変化をたどってみたい。

5月

水田の風景、「豊葦原瑞穂の国」

前号で、畜糞を肥料として利用することによって、水田風景が変わったのではないか、と記した。

風景landscapeは美学の領分だ。「あそこの風景は、行ってみる価値がある。」「どこそこから見たあの風景はこたえられない。」富士山は山中湖から見るのがきれいか、本栖湖から見るのがきれいか、あるいは三保の松原から見るのがいいか。見る人が風景のよしあしをきめる。風景は主観的だ、と言われる。観光の目玉となる。

だが一方で、風景は客観的だという考えもある。そもそも -scape は眺望を意味する -scope とは無縁で、「友friend」の抽象名詞「友情 friendship」を作る接尾語 -ship と同じく、抽象名詞を作る接尾語だ。だからランドスケープはその土地の特性を言い表す語で、土地の地質学的特性からはじまって、その地の特産物、その地で起こった歴史や人びととのつかう方言なども含まれる。「地産地消」の「地」に近いか。「その風景が変化した」と言いたかったのだ。

稲作の風景は、豚（?）の排泄物「畜糞尿」を肥料に加工した「猪槽」をもちこむことによって一変した。その技術は帰化人たちがもたらしたのだろう。大事件だった。だから『日本書紀』

の中の、百済、日本の連合軍が朝鮮半島西南部の白村江で新羅、唐連合軍に大敗する（六六三年）

記述に挿みこまれた理由であろう。百済人は大挙して日本に逃げてきたが、その際畜糞の肥料化

の技術も届けてくれた。おかげで稲は青々と生育し、秋には大きな収穫をもたらしただろう。増

産がかなったであろう。

水稲栽培がこの島に到来したのは、かつては弥生時代（約二五〇〇年前）とされてきたが、今

日の学界では縄文時代後期（約三〇〇〇年前）とされる。

稲作には水が必要だ。だがただの湿潤地、たとえば沼沢に植えたのでは、コメはできない。害

虫や病気への対策も不可欠だ。水を張り、水を抜いて土壌を乾燥させる。当初、谷間の斜面が適

地だったろう。上流から水を引き、下流に放出することで、水管理は楽であった。上流の肥沃土

が水稲の生長を助けていたはずだ。コメ作りは、当初集落単位であったが、次第にその規模が拡

大してゆく。耕地面積が広がり、施肥のバランスが崩れてゆく。

白村江に兵を送ったのは、天智天皇。乙巳の変（大化改新の第一段階）（六四五年）を断行し、

租税制度（租庸調）を整備しようとした天皇でもあった。税収を上げるため

に、けたちがいの増産が必要であった。沼地の干拓も必要だった。

国家経営の官僚たちへの給与も必要だ。戦争になると、戦費だけでなく、

倭本土に逃げてくる亡命者の生活も保証しなければならない。米の増収は必

須の課題であった。「豊葦原瑞穂の国」はその頃生まれたのかもしれない。

6月

ハイブリッド車、ブレーキ踏むのがたのしい

ほんとうは今に始まったわけではないのかもしれないが、高齢者が加害者になる交通事故がニュースになる。いたいけな子どもたちが犠牲者になるのを見たり聞いたりして、たまらなくなる。自分は絶対大丈夫という自信はない。何時自分がその身になるかわからない。免許証の返納が最近増えているそうだ。

わたしも既に十分高齢者。だが地方に住めば、自動車は手放せない。身内に歩行困難者などがいると、なおさらだ。事故の芽を少しでも摘めれば、と最近意を決して、セーフティ・ガードを唱える車に買い換えた。前方に障害物あれば警告音が鳴る、後ろもそうだ。走行中車線をはみ出すと、また鳴る。シートの窪みは、姿勢をよくするため塩梅している。走行中すべての機能を試しているわけでないが、安全運転の度合いは増すだろう。

買い換えた車はハイブリッド車だ。走行中静かだ。燃費がよい。その通りだ。だがそれ以上に、ブレーキを踏むことが発進のエネルギーになる。その哲学が気に入っている。ブレーキを踏むことが発進のエネルギーになる。これは大変なことである。世界に誇っ

戦後七十年、日本は武器をつかう戦争をしてこなかった。

ていい。だが、戦争はしつづけてきた。受験戦争、経済戦争、交通戦争、……。いつも前へ、前へと自分を駆り立ててきた。相手を蹴落として、アクセルをふかしつづけてきた。ブレーキを踏むのがいやだった。それは立ち止まることを意味する。

だがハイブリッド車ではブレーキを踏めば、バッテリーが充電される。その電力で、車は前進する。運転しながら、ハンドルの先にある表示板にチラと眼をやる、バッテリーとエンジンとタイヤのマークの間を忙しくエネルギーの流れが表示されている。ブレーキを踏む。充電量がぐっと増える。まるでこれからの人の生き方、社会の進路を教えてくれているかのようだ。

ハイブリッド車を実用化したのは、日本が最初だという。

「わが欲りし雨は降り来ぬ」

九州や関東、東海では梅雨入り宣言がなされたのに、六月一八日現在、中国地方にはまだ梅雨入り宣言はない。ときどき強い雨が降るおかげで、田んぼに水不足の影響はない。だから米作りにはかえっていいのかもしれない。それでも畑のキュウリもトマトも背が高くならない。濃縮された味は格別、なぞとうそぶいてみたりしている。

たしかに現代人には、梅雨は迷惑な存在だ。厄介な傘などさしたくない。物資の運送にも交通渋滞のことを心配したくない。観光客も笑顔で名所旧跡をまわってほしい。それになんと言っても、梅雨の最中の蒸し暑さは閉口だ。

でも、「迷惑」と片づけていいのだろうか。米の稔りは、梅雨期を頂点とする東アジアの夏の最大傑作、最高の芸術品である。水稲技術は中国・長江の南に発するが、日本のお米がいちばんおいしい。わたしたちは梅雨に、もっと感謝していいはずだ。

トランプ大統領はアメリカ農産物の輸出拡大のため、日本に関税撤廃を要求している。日本政府はタジタジだ。だがここでトランプ大統領に押し切られては、日本の政治は何をか言わんや、

である。アメリカのコメは、どこまでも生産─消費の経済学の消費財だ。日本の米は商品である

とともに、モンスーン気候帯の環境のもとで産まれた宝物、文化である。米の生産は国土を育て

ることだ。わたしは今、経済学者宇沢弘文（一九二八─二〇一四）の「社会的共通資本」を基底

においた経済学（『社会的共通資本』岩波書店、二〇〇〇年）を読んでいる。かれは自然環境や

水資源を「社会的共通資本」の代表と考えていた。そもそもTPPを「社会的共通資本の敵」と

難じていた。

　「暦」は自然をコード化する文法のようなものである。六世紀中国からこの国に入った暦は、

黄河下流域中原の出である。この暦を、日本は国家形成の礎として採用するが、そこに日本独自

の暦日「雑節」も加えられた。その一つに「入梅」がある。今年で言えば、六月一一日（旧暦五

月九日）である。

　万葉集の編者大伴家持の歌がある。「わが欲りし雨は降り来ぬ／かくしあらば言挙げせずとも

／年は栄えむ」（巻十八、四一二四）。「年」とはここでは米の意である。左注に制作日「同じ月（＝

六月）四日」が記される。この年、梅雨は一カ月近く遅かったのであろう。「わ

が欲りし」の切実さが伝わってくる。前々句の長歌にはこう歌われる。「そ

の生業（なりはひ）を雨降らず／日の重れば植ゑし田も蒔きし畠も／朝ごと

に凋み枯れ行く／そを見れば心を痛み」（四一二二）。でもやっと降った。秋

には十分の豊作が期待されるであろう。

○・二二ルクス以下の明かりを信じたい

わたしたちが今つかっている暦（グレゴリオ暦）は太陽暦だから、月の光や形について何も教えてくれない。だから例えば、広島に原爆が投下された一九四五年八月六日夜、廃墟の中で生き延びた人はどんな時を送っていたか、見上げる月はどんな形をしていたか、そんなことを何も教えてくれない。灯りが途絶した夜、世界を照らしてくれるのは月と星たちだけだった。

インターネットの「満月カレンダー」によると、その夜は月齢二七・五六。新月の二日前、ほとんど真っ暗闇だったろう。家を焼け出された人びととはどのような夜を送っていただろうか。

星明かりは○・○○○三ルクスという。物の存在だけがおぼろに見える程度だ。物にあちこちつまずきながら、手探りで人は歩いていたのだろう。一緒にいる親兄弟や知人の顔の表情が見えていただろうか。因みに、満月は○・二二ルクス、一〇〇ワットの電灯を二十メートルの高さからぶらさげて照らす明るさだという。半月（上弦、下弦）だと満月のときの一〇分の一の明るさになる。月齢二七・五六ではそれよりはるかに暗い。その明るさあるいは闇の中で、人びとは肉親をよび、家族を求めたのであろう。その微かな明かりが唯一の頼りだった。

十日後の八月一五日、半月（上弦の月）がかかった。だがその月も夜の十一時半には沈んで、闇が広がった。敗戦の詔勅を、その闇の中で人びとはどのように受け止めていただろうか。

わたしたちは電気照明にならされている。モニュメントや夜景を美しく際立たせるために、夜間照明がおこなわれ、ライトアップが都市景観の創造と賛美される。原子力発電に全面的な信をおき、その夜間余剰電力の使用に頭を悩ませる時代に生きている。

だが都市が壊滅した危機の夜、人びとはその月の明かりにたよるしかなかった。月の明るさといっても、満月のときの〇・二一㍗が最高の明るさであった。だがその明かりが大切であった。

満月のあとは、月は欠け始める。「十六夜はわづかに闇の初哉（芭蕉「続猿蓑」）。時勢の衰退を予兆する人もいよう。こんな話もある。虫は満月の二〜三日前に交尾し、満月の頃に産卵する。その二〜三日後に脱皮する、つまり生誕する。オプティミズムの未来を描くこともできる。

火を使用し、膨大なエネルギーを創造してきた人類は、明石原人を思ってもたかだか五十万年の歴史をもつ。人類が人工の光源を発明するまでは、月の光に一定の角度を維持しながら安定して移動してきた。虫は地球上でのはるかな先住者、三億年以上の歴史をもつ。

真夏の夜、床几に腰かけて団扇で虫を払いながら、夜風のすずしさをたのしんだ。たった五十年前の夏の夜を思い浮かべている。

9月

国連決議「家族農業の十年」が将来を照らす

日米貿易交渉は今大詰めだ。焦点は自動車と農産物の関税の調整と言われる。自動車は日本の輸出産業の目玉、関税率を抑えて輸出環境を保持したい。その一方で日本の農家の不安、不満を抑えるために、輸入農産物への関税は守りたい。日本側の希望はどうかなえられるのか。

だがこの交渉、十年前には沸騰した、日本の農業がTPPに馴染むかという議論を置き去りにしたまま、相手の土俵ですすめられているように見える。アメリカ型の農業は新興の大規模農業、工業化された農業だ。その論理に、中山間地域七割という国土で育成され数千年の歴史をもつ日本農業が馴染むのか。

TPP推進は今では日本政府側の立場であるかのようだ。変である。本来アメリカ側が主張していたTPPから、トランプ大統領は「アメリカ第一」を掲げて脱退した。だから現在の交渉は、トランプでないアメリカとトランプのいるアメリカ型TPP対トランプ式「アメリカ第一」との闘いのようである。日本農業がおいてきぼりである。

農業もまたそれぞれの時代の色をもつ。資本主義社会においては、生産─消費（需要）の市場

論理に曝されている。低価格という消費者の願望に応えるために、農業経営の大規模化への誘惑もある。

　だが今、世界は反対の方向に向かっている。小規模で家族主体の農業方式が提唱されている。

　現在、世界の食料生産の八割を、小規模の家族農業が担っている。日本は人口減少が深刻だが、世界は人口増加中である。その増加してゆく人口の食卓を保証するため、家族が次世代に伝承してゆくパワーが必要だというのである。在来の種子を守る、家族を支える地域の生活と文化を守る、環境を守る、守りながら、よい食をたくさん提供できるよう、工夫をこらしてゆく。

　国連は総会で先に二〇一四年を「国際家族農業年」と決めた。一七年十二月の国連総会で、百四カ国の賛成で、この精神をさらに十年延長して二〇一九年から二〇二八年まで「家族農業の十年」とすることを可決し、各国政府などに家族農業のための具体的施策を推進するよう求めた。不思議なことにTPP方式の先頭に立つ日本政府もこの決議に賛成している。どうなっているのか。このことについて日本の新聞もテレビも、あるいは国会等でもどれぐらい議論しているだろうか。

　自然と共生し、自然の恵みをえながら、人類の食を確保してゆく。「農業」と訳される "agricola"（地を耕す）の本来の意味であった。わたしの地域のまわりでも耕作放棄地が増えている。農業のニヒリズム（虚無主義）は似合わない。

秋、月を想う

秋と言えば月と言うのが相場である。曹洞宗の開祖道元に「春は花夏ほととぎす秋は月冬ゆきさえてすずしかりけり」という句もある。

今年は九月一三日（旧暦八月一五日）が中秋の名月（芋名月）であり、テレビの画面ではほぼまん丸い月が映されていた。この頃の満月は、夏至の頃よりは高い空に、冬至の頃よりは低い空にかかっていて、お供えの団子やススキの穂の向こうに、ちょうど写真のフレーム内に収まるような位置にある。名月と言われるに相応しい。一〇月一一日（旧暦九月一三日）には後の名月十三夜（栗名月）が待っている。

その月が、最近割をくっている。三日月がどの方向に何時頃出るかと問われて、答えられる学生が減ってきた。言うまでもない、三日月は東から上って西に沈む月（すべての月の運行はそうである。）の月没直前の姿で、日の沈んだ後西の空低く二時間ばかり見える。月が太陽と地球の間にあって、太陽から見て裏面を見せるので地球からは見えなくなるのが新月、その一〜二日後、西の空に細く円弧を描いて現れてくる。それが一朔望月（ひとつき）の始まりであった。今、世

間ではヨーロッパは太陽暦一本と信じられている。だがかつては担当の若い修道僧が西の空をずっと睨んでいて、細い眉のような三日月が西空に現れると「月が出たぞォ」と叫んだ（calo）。

それが calendar の語源である。

だが今日、若者が月離れしていても無理はない。かれらの住む街中では、高層の建物が建ち、月はおろか空さえ見えない。煌々とライトアップされていて、月の明かりなど何ほどの照明効果もない。

七夕といえば、小さな子どもたちがいろいろな願い事を書いた色紙を笹の枝につるす行事をテレビなどで見る。新暦の七月七日だと、この行事を支える月がどんなかたちをしているか、思ってもムダだ。旧暦の七月七日は上弦の月（半月）で、夜の十時半頃沈むことを知る子どもはいない。それに新暦の七月七日は、ふつうは梅雨の最中、星空など見えない。

柿本人麻呂の「東の野に炎の立つ見えてかへり見すれば月傾きぬ」の月はどんなかたちか、それと対照的な蕪村の「菜の花や月は東に日は西に」の月はどういうかたちか、即座に言える若者も減っている。

地球上の生物は、月の運行に合わせて、生殖活動をし、生命のリズムを保っている。現代社会は、夜を否定し、月の明かりが意味をなさない人工照明に酔いしれている。

だが、秋である。夜空に月を眺めて、月の力に想いをはせたい。

現代暦学への視座（その一）

暦を哲学や美学の観点から考えるようになって、二十年以上になる。その頃の講演のレジュメを読み直してみた。そこではニーチェの『ツァラツストラ』を取り上げていた。凡百の哲学者は〈精神〉を大事にするが、それは小さな道具、玩具（おもちゃ）に過ぎず、〈身体〉こそが「大いなる理性」と宣揚していた。

つづけてメルロ＝ポンティの身体の現象学に言及していた。〈私の身体〉から〈私たちの身体〉へ。後者は、家族、村、社会、国家、共同主観性、公共性等であった。わたしはそこに暦を位置づけ、公共的時間、社会的時間とよび変えようとした。ともすれば、暦は個々の臨床例が面白く、そこに埋没してしまいそうな誘惑にかられるが、そこに現代哲学、現代美学からの視点をもちこもうとしていた。

その暦は、現代ヨーロッパではどのように取り上げられているか。わたしの読書範囲でいくつかピックアップしてみる。ベルトルト・ブレヒトの『暦物語』がある。第二次世界大戦後、ヒットラーの暴力を逃れて亡命していたブレヒトが戦火で廃墟となった本国にもどり、心と身体に傷

を負うドイツ国民のために同書を書いた。労働意欲も高く、勤勉なドイツ人にとって「暦」は、誰もが一家に一冊携行するベストセラーであったが、そこに半世紀以上前スイス出身の作家ヘーベルは滋味あふれるエッセーをよせて、多くの読者を得た。ブレヒトは、かれには珍しく屈折のない、やさしい文体で終日復興に汗する自国の人びとに激励のエールを送ったのだ。

大戦末期亡命を求めて果たせず、ピレネー山中で命を絶ったワルター・ベンヤミンは、最後まで携行していたトランクの中に遺稿「歴史の概念について」をしのばせていた。そこには「暦」への断章があり、フランス大革命後一七九三年から一八〇五年までの十二年間、新時代への夢を乗せた革命暦、その余韻としての七月革命（一八三〇年）での「時計塔を撃つ」というエピソードを紹介していた。民衆が創造主となる暦への夢を語っていた。

前世紀後半になって、現代言語学ジュネーヴ学派の大御所エミル・バンヴェニストに発して、解釈学的現象学のポール・リクールにつづく暦学への注目がある。時間の公共性が大テーマである。それからジョルジュ・プーレの円環的時間の系譜学もある。時間を直線的イメージで捉える近代的時間意識への痛烈なアンチ・テーゼである。

こうした現代哲学の国際的潮流に東アジアの暦学は大きな養分をあたえられるはずだ、わたしはそれを信じている。

暦と天文学　現代暦学への視座（その二）

暦は天文学の近くにある、そう思っていた。太陽や地球や月は天文学の領分であり、わたしたちの暦の領分でもある、そう思っていた。

でも、現在わたしたちが使用している西暦、正確に言うとグレゴリオ暦の採用の経緯を知ると、そのことが疑問になる。明治新政府は、アジアのどこよりも早く暦を欧米のそれに倣った。明治五年一二月二日の翌日を明治六（一八七三）年一月一日とした。大義は脱亜入欧という政治的理由にあったのだろう。だが財政的理由もあった。公務員の給料を二日しか働いていない十二月分をカットし、旧暦だと閏月が加わって十三カ月になる翌年を西暦で十二カ月にすます、計二カ月分給料が節約できる。天文学と無縁であった。

だが本家本元のグレゴリオ暦もまた人後に落ちなかった。改暦の内容は、復活祭の日取りを春分の後の満月の後の日曜日と固定し、一五八二年一〇月四日の翌日を一〇月一五日にするというものであった。その頃、カトリック司祭コペルニクスは地動説を提唱していたが、その思想を改暦に反映させることはなかった。それどころか、一六〇〇年、地動説を唱えたジョルダーノ・ブ

ルーノは教皇庁によって火炙りの刑に処された。グレゴリオ暦は天動説のままだった。同じ年、ケプラーはその著『新天文学』で、地球は太陽のまわりを円周軌道ではなく、楕円軌道でまわっていることを明らかにした。近代天文学は暦と決別して独自の道を歩み始めたのである。

日本では七世紀以来中国の暦を導入してそのまま使用してきたが、江戸時代に入ってイスラム天文学をもとに日本独自の貞享暦に改暦し（一六八五年）、西洋天文学、とくにケプラー天文学をもとに寛政暦を施行した（一七九三年）。さらに最新の西洋天文学の進歩を踏まえて天保暦を施行した（一八四四年）。改暦は世界の天文学の吸収の歓びをともなった。グレゴリオ暦は天文学の進歩に取り残されていた。江戸時代の暦はその意味で世界の最先端に立っていた。

明治政府は世界に誇る天保暦を廃止し、旧いグレゴリオ暦を公式暦とした。江戸時代の暦学と天文学の結びつきの伝統を捨てたのである。

わたしたちは、太陽と月と地球の、奇跡のようにすばらしい公転運動のもとで、日々生業に従事し、多様な文化と生活を営んでいる。現実の天体の研究に立ち向かう天文学と地上の生活を導く暦との連携を取り戻すべき秋である。

二〇二〇（令和二）年

1月

新年、庚子の年、来い

新年おめでとうございます。干支は「庚子（かのえ・ね）」。「子」は、ふつうネズミのイメージだが、本来は循環する植物的時間に属し、種子の中に新しい生命がきざしはじめるという意である。一方「庚」は「更（こう）」に通じ、行き詰まりの状態を脱して新しいものへの変更を意味する。今年は、そのような新年であってほしい。

旧年は冴えない一年だった。国家間外交は、日本のメディアこそ政府に一生懸命肩入れしているが、八方ふさがりだった。地球温暖化で北極の海氷の溶け出しているのと裏腹に、政治的にはオホーツク海から日本海、玄海灘から東シナ海へ、もっと厳しい氷の海のようだった、大陸がすべて敵に見えた。たよりの米国からは高額の兵器を売りつけられ、防衛費をもぎとられた、日本の農業は価格競争の取引対象にされた。

本来、農業は自国民の食を受け持つことを任務とする。反対にホルモン剤問題でEUから拒否されている米国肉が安さを理由で、日本に流れこんでくる。食料の自給率なんて話ではない。先進国はすべてそうしている。それが高品質を売りに輸出に力を入れろという。

この十年、日本列島は地震や津波や豪雨や土砂崩れで悲窮の声でいっぱいだ。そこからどう立ち直ってゆくか、世界は見ている。海抜ゼロメートルのマーシャル諸島の住民たちの国土消滅の悲痛の叫びを、かつてビキニ環礁で原水爆実験の犠牲を共苦した日本が真っ先に受け止めてしかるべきだ。かれらとの間に氷の国境線を築いていいはずがない。

政府は観光客をよぶことに力を入れている、景気浮揚の一策で、年間六千万人を目標とする。一方でNHKでは直下型地震のシミュレーションをこれでもかこれでもかと報じている。だが観光客が地震に遭遇すれば、どうなるか。犠牲者への賠償金はどれだけの額になるか。両腕を広げて「アンダーコントロール」と首相が叫んでも、誰も立ち止まって耳を貸したりしないだろう。

医師中村哲がアフガニスタンで「殉死」した。棺をアフガニスタンの首相が担いだ。その二十日たらず前、わたしの勤務する下関の東亜大学で、かれは四百人定員の教室に坐りきれない聴衆の前で、アフガニスタンを砂漠から緑のオアシスに変えた講演をしてくれた。かれはいのちを救うとはどういうことかを語った。いのちの声をひたすら聴く、聴くことから道を一緒に探す。精神科医の基本姿勢に徹して、ダムを造り、水路を掘った。

新年、庚子の年であることを祈る。

オーストラリアの森林火災、環境問題である

2月

新しい年がはじまった。今年は寒気に震えることもなく、旧暦庚子正月元旦（一月二五日）に向かって、わたしの住む瀬戸内沿岸は順風満帆。

だが南半球、オーストラリアは悲鳴をあげている。コアラやカンガルーなど、オーストラリア固有の野生動物は数億の規模で犠牲になっている、と報道される。痛々しい。焼失面積は少し前「北海道を超えた」と言われていた。今では日本全土の三〇パーセントに及ぶと言われる。韓国、あるいは南欧ブルガリアの国土に匹敵するとも。煙は海を越えてニュージーランド、いや一万キロメートル離れた南米のチリやアルゼンチンにまで達している。

地球温暖化がこの火災に影響をあたえている、インド洋の海面水温の上昇が影響している、と言われる。世界気象機関WMOの報告では、昨年の世界の平均気温は観測史上二番目に高かった。

過去五年間の平均気温は過去最高、一九八〇年代以降、十年間平均気温は毎年更新しつづけている。

夏になるとオーストラリアでは空気は高温乾燥し、年中行事のように森林火災が起こってきた。

ユーカリは別名ガソリンの樹ともよばれ、その葉から放出される生成物質テルペンは引火性があ

る。落雷があれば火が付く。割れたガラス片の反射からでも発火につながってゆく。当初は「毎年のこと」と気を許していたのだろう。でも昨年の九月は火の回りが早かった。

年が明けて火災はさらに広がる。豪政府は国際緊急援助活動を日本にも要請してきた。外務省と防衛省が動いた。一月一五日、自衛隊はただちに調査チームを派遣し、小牧基地からC―一三〇Ｈ輸送機二機で支援物資や消防士を送った。だが、これは火災の沈静化と野生動物の救助のための応急対策にとどまっている。

一方、オーストラリアでは森林の減少に歯止めがかからず、動物の生息環境が悪化している。世界自然保護基金ＷＷＦから改善要請を受けている。森林が伐採され、大麻の栽培もあるが、オーストラリア牛の輸出力アップのため、牧場への転換が急ピッチなのだろう。同国の石炭輸出額は昨年六月期に初めて鉄鉱石を抜いて首位になった。輸出先は新興のアジア、特に中国や日本である。豪政府はその輸出政策を推進している。昨年のＧ20では、CO_2削減に消極的として、日本とともにブーイングを受けた。国内では今、気候変動の積極的対策を求めて、森林火災対策とあわせて石炭産業からの撤退の声が高まっている。

一七日、待望の雨が降った。火災は下火になりつつある。森林は一息つくだろう。だが、これは本質的に環境の問題。日本では環境大臣の影の薄いのが気になる。

コロナ・ウイルス、人は国を超えて連帯せねば

テレビのニュース番組では、どこもコロナ・ウイルス問題でもちきりだ。これは戦争だ、と思う。そこでは無傷、ということはない。傷だらけでも最後に勝つ者が笑う。今日も中国・武漢市の病院長が肺炎死した情報が入ってきた。患者を救済しようとして、最前線から逃げなかった戦死である。

新しいウイルスなので、当然ワクチンもない。何をもって対抗するか、暗中模索だ。二月一八日現在、中国国家衛生健康委員会の報告によると、感染者は七万人を超え、死者は千八百六十八人にのぼる。日本人の感染者は五百四十人、死者は一人という。三月になると、数はもっと増えているだろう。

犠牲者は世界に広がっている。

中国は春節、今年は三十億人の民族大移動、六百五十万の海外旅行が予想された。じっさいはどうだったか、正確な集計はまだ聞いていない。ただ武漢という中国の交通網の要の都市に発生したウイルスの拡散がなんとか抑え込まれていることはどれほどの苦労があったか、感染の分布が示している。反面、閉じ込められた武漢の市民は大変だろう。

自然は恐ろしい。いつも人間をやさしく包んでくれるとは限らない。温暖化が火事をよび、森林とそこに住む生き物たちを焼き尽くす。南極大陸の氷が溶けて、太平洋の島々を水没させることもある。近年の傾向は、それがグローバル化していることだろう。

大切なことは、問題に立ち向かう人間たちが国の枠を越えて解決の道を探ることである。苦難のときほど連帯は心にしみる。チャーター機で帰国することなく、武漢にとどまって同僚や教え子たちとともに生きようとする当地大学の日本人研究者がいる。日本の都市や市民たちがいち早く中国に不足するマスクなどの救援物資を届けた。相手の都市からはネットで「お辞儀をして、ごめんなさいと言いたい」との弔辞が届いた。日本で最初のコロナ肺炎の死者が出たとき、中国の市民からネットで感謝のメッセージが届いている。

横浜港への停泊を拒否されたクルーズ船ウェステルダム号の乗客は日本より診療体制が整っていないはずのカンボジアの港で下船して、遊園地で船内での疲労を癒している。だが数人の感染者が発見されたという。それがもとで、コロナの感染が東南アジアに広がらなければいいが。停泊したクルーズ船ダイヤモンドプリンセス号は日本で製造された最大の客船であった。いわば日本の看板である。五十カ国三千七百人の乗員乗客が船内でひとときの国際社会をたのしんでいた。今回はそこが感染の閉じられた閉鎖空間になった。感染が船中に広まった。かれらが日本にいたので安心だったと言える医療体制を作ってあげたかった。

グローバリズムを考え直す

TPPや年間六千万人のインバウンドの観光立国を掲げ、グローバリズムが錦の御旗であった。今年の東京オリンピックはその超弩級の花火であったはずだ。世論もそれを基本的に「よし」としてきた。

そのグローバル・スタンダードに今、ブラック・ストーリーが書かれている。コロナ・ウイルスの感染は世界を席巻している。中国・武漢市衛生健康委員会が、当市で「原因不明の肺炎が相次ぐ」の第一報を伝えたのが昨年一二月三一日。年改まって一月五日、日本の厚労省健康局から報道関係者に配られた資料によれば、発症日は一二月一二日から二九日の間とされ、発症者は五十九例、「死亡例なし」と記されている。

一月二一日中国政府がこの新型ウイルスによる肺炎を乙類伝染病と認め、その徹底的な封じ込めによる撲滅に乗り出した。それからすぐだった。日本、韓国を含む東アジアに類がおよび、大混乱をひきおこした。今このウイルスはイタリアをはじめヨーロッパ全土に広がっている。フランス首相はパリ市民に、許可証持参者を除けば外出禁止令を発している。WHOがパンデミッ

クを宣言した。恐怖の二カ月間であった。

こうしたウイルス禍に直面しながら、いったいグローバル・スタンダードとは何だったのか、あらためて考え直させられた。ヴィザなしで往来していた国と国との間に仕切りが立ち、街から人影が消えた。生産と物流のサプライチェーンが断ち切られる。製品の一部が届かなくなり、他の部品工場の生産はストップする。工業製品だけではない、農産物も輸出入が途切れる。汚染への不安が取り除けない。

飛行機も船も減便せざるをえない。地方の飛行場は国際便が飛ばない。海港も閑散としている。国際的なイヴェントや会議が次々中止している。客が来ないから、ホテルも食料品店も土産物店もガラガラである。はては国内のイヴェントや学会大会なども中止になる。小・中・高が休校になった。わたしの大学では、卒業式も入学式も中止になった。美術館の展覧会も閉鎖になった。わたしが三月に予定していた市民講座も講演会も中止になった。恐ろしいほどの文化の停滞である。

グローバル・スタンダードの陽の面だけが美しく語られてきた。だがその陰の部分に対する十分な自覚がどれだけあったか。目先の損得ではなく、百年先を見据えたほんとうの国づくりがどれほどなされてきたのか。

毎年起こっている自然災害、今度のウイルス災害は、自然の外からと内からの警鐘ではないのか。「人は城、人は石垣、人は堀」（武田信玄）。

「四月は残酷極まる月だ」（T・S・エリオット）

コロナ禍に苦しむ今の世界の状況のことではない。今からちょうど百年前、第一次世界大戦が終わった一九一九年一〇月に書かれた「荒地」第一篇「死者の埋葬」という詩（詩集は一九二一年出版）の冒頭の第一行である。T・S・エリオットというアメリカ詩人の作で、二〇世紀の詩はここから始まるとさえ称される。「荒地」の名は、五年に及ぶ世界戦争で破壊された自分たちの大地と戦火で倒れた自分と同世代の若者たちの青春を思ってつかわれたのだろう。

四月と言えば、ふつうなら公園ではお花見、大学では入学式、会社では入社式がある。皆が晴れやかな季節。ヨーロッパでもそうだ。一四世紀イギリス文学の創始者チョーサーは、『カンタベリー物語』の総序の歌で、「四月がそのやさしきにわか雨を／三月の旱魃の根にまで浸みとおらせ／樹液の管ひとつひとつをしっとりとひたし潤し／花もほころびはじめるころ」（田中逸郎「チョーサーの『カンタベリー物語』管見」より転載）と歌い上げる。エリオットはこの歌を意識していた。

イギリス諸島は緯度が高い。それでもメキシコ湾流のおかげで、春の雨は暖かい。雨に潤され

て、いろいろな色やかたちの花たちが一挙に咲き競う。だが戦禍に傷ついた若者の心情はどうだ。

「四月は残酷極まる月だ」この一行からはじまる「荒地」の第一部の題は「死者の埋葬」である。無念さが募る。

わたしたちだってそうだ。満開の花がひとひらひとひら散る下で盃を交わした宴を思い起こす。それが今年はできない。向かい合って食事もできない。だが友と、家族と談笑できない食事は何なのか。心ゆるして友と花の下を歩くこともできない。その心の苛立ちが「荒地」なのだ。コロナ肺炎で家族と最後の別れもできぬまま防護服のまま葬られてゆく死者の映像を見ると、たまらない。

「荒地」はもとは一五世紀の「アーサー王伝説」中にある「聖杯伝説」の、身体に障害をもつ王が経験した荒廃した国土につけられた造語であった。だが、その後の歴史は「荒地」をそこにとどめない。旱魃や大雨があり、地震や津波があった。大火や戦争があり、広島や長崎では原爆による都市破壊があり、福島では原発事故があった。現在でも、この地球上にコロナ禍とは別の要因で荒地に苦しむ人びとがいるはずだ。心の荒廃を言えば、さらに広がる。

しかも、この詩の冒頭はやはり今の世界の、日本の姿である。

冒頭の一句につづく数行を、記しておこう。「リラの花を死んだ土から生み出し／追憶に欲情をかきまぜたり／春の雨で　鈍重な草根をふるい起こすのだ。」（西脇順三郎訳）

廃墟に立った人びとは、いつもそこから立ち上ってきた。詩は、生き残った人びとの情念をリラの芽吹きに仮託して、歌っている。

距離の中の「近さ」を考える

五月四日、厚生労働省は感染症専門家会議からの提言（五月一日）を受けて、ばたばたと「新しい生活様式」を発表した。担当の大臣や専門家らはテレビで、この「生活様式」を守るのが国民の務めであるかのように発言している。三十九県での緊急事態宣言解除後も、「気の緩み」に警告を発している。

その政府の態度に違和感がある。とにかくウイルス感染の第一波のピークがすぎたではないか。人びとは長い不便な自粛生活からやっと解放される。第二派、第三派が予想され、また自粛の生活を強いられるかもしれない。だが片時の晴れ間に鯉のぼりをたのしんでなぜ悪い。江戸期の庶民は、五月晴れ、梅雨と梅雨の合間のわずかの晴れ間に気晴らしした。それが民衆の活力と言うべきだろう。その戻りバネのような活気が民衆の力なのだ。それがなくなったら、政府はどうするのだ。

なにしろ「新しい生活様式」は「人との間隔はできるだけ二ジ（最低一ジ）空ける。」を掲げる。こんな非常識な「生活様式」も、緊急時だから人びとは耐えてきた。その通り受け止めると大抵

のスポーツはできなくなる。病人や障害者の介護ができなくなる。子や孫と手をつなぐこともできなくなる。「親子水入らず」は禁句となる。「同じ釜の飯を食った仲」も許されない。情事は論外である。逆にそれらはかまわないというのであれば、これはまるでザル法だ。

この提言には時代劇によく出てくるお上のお達し「立札」の匂いがする。正直に守れば、生活は成り立たない。専門家会議や厚労省は、人間の「近さ」への挑戦であることに気づいているのだろうか。

二十世紀哲学では「実存」が問われた。今ここに生きている生身の人間を指す語であった。口火を切ったのはハイデガーの『存在と時間』だった。その実存の空間構造に、物、人との距離が取り上げられた。かれは距離の指標としてメートル法で測定される物理的隔たり Distanz にドイツ語の「距離 Entfernung」を対置させた。それは「遠さ fern」と「剥がす・除く ent-」の合成語であり、だから「近さ」を含意している。物理的な遠さを「近さ」にどうすれば転換できるのか。キーは他者への「慮り Sorge」であった。平たく言えば、物理的には離れている肉親を気遣う、思い浮かべる。便りをする、電話を掛ける。物理的な遠さは変わらないが、「慮り Sorge」によって、遠さに近さを取り戻すことができるはずだ。

ただし実存主義哲学では、「慮り Sorge」は個人的次元の問題にとどまっていた。これを社会的問題として受け止める。それがわたしたちの課題である。

実存の「距離」にはその膨らみがある。

生活の近さ、授業の近さがいい

街には少し活気がもどってきている。外出のためのマナー、人びとのマスク姿は今までどおりで、密閉、密集、密接のいわゆる「三密」は、少なくとも心の中では避けているようだ。それでも街の明るさはもどってきている。友の顔を久しぶりに見られるのがうれしい。

この三カ月あまり、わたしは仕事部屋で論文を仕上げることと畑仕事が日課であった。SNSをつかうと、年のせいか記憶力が落ちているが、記憶を確かめ、調べものをするのに不便はない。職務上の情報交換も最低限すませることができた。いつもは雑草の生い茂っている畑も、傍目にはまだそう見えてくれないかもしれないが、自分なりに手入れをしたつもりでいる。畑のまわりの雑草も少しは減ったようだ。ホームセンターにゆくと、夏野菜の値のはる接木苗の品切れが多かった。コロナ騒ぎで外出もままならない市民たちは畑やプランターなどで野菜作りに精を出しているのだろう。「三密」とは縁のない世界である。

わたしの勤務する大学では、学生を前にしての対面授業はできず、同僚たちはオンライン授業の準備で大変だったようだ。学生のほうも、わたしたちの世代では考えられないほど、スマホ等

の操作技術に長けていて、この授業形式に溶け込んでくれているようだ。実習や実験の授業の不便も聞くが、それもいずれコロナへの警戒が解かれるはずの秋口にまわせば、なんとかやってゆけると言う。

ただ授業の中身が変わってくるはずだ。知識の伝授が主となり、考え方、物の見方が伝え難くなるはずだ。公開してもよい確定した事柄しか語れない。対面の授業なら、まだ細部が粗書きで余白だらけの思想を語ってみることもできる。語ってはみたが、その後で問題を反芻し別の書を読んで、翌週「やはりダメだ」と、理由が重要なのだが、訂正することもできる。だが数週間して「やはりあれはイイ」とまた言い直すこともできる。やはり理由は大切だ。聴いている学生は、そのとき教師の苦闘の現場に触れた気がする。実験は、フラスコに試料を入れて行う物の実験だけではない。思考の実験というものがあり、それはわたしたちが日々していることだ。それが見せられない。

しかもわたしたちは、オンライン授業の方法論を習ったことがない。授業の際の服装、話し方、資料の見せ方などを習ったことはない。しかも話の内容の、よかれと思ってしたたとえ話に、ある人から見れば不快な気持ちを起こさせるところがあるかもしれない。そのときの表情に問題があるかもしれない。すべてが公開されるという気後れがある。この授業形式は始まったばかりである。わたしには対面授業がやはり懐かしい。

「近さ」を、広島で再考する

コロナ禍はつづいている、収まる気配がない。テレビは「感染者数、○○人」と伝え、わたしたちはその数に一喜一憂する。「三密」を避ける。マスク、三メートル、手洗いは必要だ。

ひとは自分に関わるから、決められた距離を守ろうとする。その実直さを感じる一方で、権力の行使者が距離をゼロにして迫ってくる暴力のアバウトさに嫌気した。「今日では、……距離を欠いたものが支配する。」（ハイデガー）若者たちが自粛の反動で、「夜の街」に出てジョッキを合わせて酔い痴れる、そこにもある距離ゼロは、権力が、比喩的に言えば「土足で踏み込んでくる」ことへの反動が見えてくる。

一九四九年、マルチン・ハイデガーは中世のハンザ自由都市ブレーメンの市民クラブで、四晩にわたる講演を行った。大戦後再出発の覚悟の公開講演として知られる。第二講演のタイトルは「ゲシュテル Ge-stell」（「総動員体制」と私訳してみた）、その語に人間も自然資源も人工資源も文化も思想も根こそぎ組み込んでゆく総動員体制の意がこめられる。かれはナチズムのホロコーストに大学総長として動員されることを忌避して途中で職を辞したが、多くの知人や哲学の同志

を失ってしまった。慙愧の念はいかばかりだったか。ドイツだけでも兵士二百十万人、市民二百九十万人の戦争犠牲者、ホロコーストの犠牲者六百万人とされる。しかも戦後もドイツは東西に引き裂かれ、自身もナチズム協力の嫌疑で徹底的な取調べを受けた。だが、この体制はそれをはるかに超えて、近代科学技術の基本性格に由来すると言う。原子爆弾投下にも言及し、それを「ゲシュテル」の究極と断罪する。

第一講演は、表題が「物」であった。物のあり方は「近さ」（名詞）だという。「近づけること（動詞）は近さ（名詞）の本質である。近さ（名詞）が近づける（動詞）のは遠さ（名詞）である、しかも遠さ（名詞）として。近さ（名詞）は遠さ（名詞）を護る。遠さ（名詞）を護りつつ、近さ（名詞）が持続するのは、遠さ（名詞）を近づける（動詞）ところにおいてである。そのようにして近づく（動詞）程度に応じて、近さ（名詞）は自分自身を隠す、そしてその仕方で、いちばん近く（副詞＝動詞の様相）にとどまっている。」近さとは、地理的な近さ＝距離の短さとしてでなく、近づくという動詞的様態で考えるべきで、究極のところでは隠れている、というのである。煩雑ではあるが、名詞（状態）と動詞（はたらき）を区別して訳してみた。

広島への原爆投下八月六日は近づく。七十五年を越えて、記念日は遠さを護りつつ一跳びで近さにやってくる。

9月

お盆雑感

去年の新暦八月一五日は、旧暦七月一五日だった。一カ月のずれはあるが、同じ満月のもとで供養ができた。今年、前の満月が八月四日に来たため、八月一五日は二十六夜。ずいぶん月の出が遅く、真夜中の一時半ぐらいにならないと出てこなかった。次の満月は九月二日、旧暦七月一五日である。旧暦ではお盆の供養は少し遅いか。本誌が読者諸兄姉に届く頃ということになる。

今年のお盆はとにかく暑かった。ギラギラ太陽が照りつけ、テレビのニュースは静岡県浜松市では三九・八度と報じていた。体温の平熱を超える熱暑の地点があちこちに起った。じつは今年は梅雨も長かった。線状降水帯下の地域では洪水など被害が出たし、中国地方で梅雨が明けたのは七月三〇日だった。あっと言う間に夏が来た。しかも春以来のコロナ・ウイルス感染の蔓延、一向に収束する気配がない。政府の打ち出す施策もさして効果をあげていない。Go to Travelキャンペーンも、政府の意向は認めるにしても、国民に活気を取り戻させるには至っていない。県外移動は自粛せよ、不要不急の外その中を、ご先祖の供養に、皆さんご苦労されたはずだ。出は避けよ、と言われた。親族に声をかけるのも躊躇った。わたしも妻の初盆をすますことがで

きたが、なんとかやっとだった。

さて、お盆のことで、少し考えた。

ないが、お盆の祭りは、仏教では盂蘭盆会（うらぼんえ）に由来し、雨季いっぱい修行をつづけた僧の夏安居（げあんご）の労に報いるため、一緒に先祖もよんで行う儀礼であり、道教では、天地水の三元のうち地を祀って遊魂を救う中元に由来するのだという。実際には、満月の明るさのもと浴衣で盆踊りといくぶんの放恣に興じ、夏を惜しむ秋初めの行事。どこか気取らない陽気さがある。そこから一周りした満月（八月一五日）では、秋の収穫を祝って、すすきと芋を捧げて中秋の名月を嘆賞する。その日は、韓国では「秋夕（チュソク）」とよばれ、名月を見て、祖霊に思いをはせる。おそらく正装し、秋の収穫を捧げるのであろう。同じ東アジアの文化圏に属しながら、微妙なずれのあるのがたのしい。

秋は月の季節である。曹洞宗の開祖道元は「春は花」に対比して「秋は月」とうたった。なかでも旧暦の八月、仲秋にあたる新暦九月は、空高く気澄んで美しい月が夜空にかかる。満月ばかりではない。三日月にはじまり、上弦、下限の月、いずれも清らかだ。月の出の時間を感じさせる待宵（十四夜）、既望（十六夜）、立待月（十七日月）、居待月（十八日月）、寝待月（十九日月）、等。夜空を仰いで、地上の鬱陶しさをはらいたい。

対面式授業、大学が帰ってくる

この春からコロナ禍のためにいろいろな行事が中止になった。多くの講演が次々とキャンセルになった。

それでも八月には大学で、百三十人以上の学生を相手にオンライン講義を二度行った。久しぶりなので、九十分の授業を時間内にきちんと収めるのに緊張した。対面式授業のときより準備に時間をかけた。内容が詰まっていたと思う。脱線することもなかった。アドリブも入らなかった。週に何コマも担当される先生方はその準備が大変だったと思う。その講義を一日に何時間も自宅や下宿で聴く学生たちはもっと大変だったと思う。

ズーム会議も行った。参加者の正面向きの顔が並び、資料が画面に大写しになり、ずいぶんまじめに議論した。相手に対して声を荒げることもなかった。理性的であったと思う。

秋には、わたしの加入している学会の全国大会がオンライン形式で行われる。最近は若い研究者の精緻な研究発表についてゆけず、大会から足が遠のいていたが、久しぶりに参加してみようかな、と思っている。

友を呼び出したり、呼び出されたりして、酒を片手に話がはずむ機会も少なくなった。家にいる。

だからひとりで本を読む時間が増えた。パソコンの前に座れば、ウェブサイトでいろいろ調べることができる。記憶の曖昧になっているところはたちどころに修正してくれる。インターネットで、若い世代は架空の世界をたのしむようであるが、わたしはひたすら古いところを追いかけている。わたしのような記憶が混濁気味の老人にとって、パソコンは片時も離せないものになっている。それに夏場の猛暑とその後の豪雨が、ますます年寄りを冷房の効いた仕事部屋にとじこめてくれた。それなりにいい仕事はできたと思っている。

だが、いくら強がってみても、やはり無理しているように思える。それらはすべて単独行、単独考だ。情報機器は、どれほど性能があがっても、人びとの生活を「協働」にしてくれることにならない。本来「知の行為」は人と向かい合って、人と並んで、声を出して語り合うことから始まるのだろう。真夏（アテネでは新年であった）の午後イリソス川に足をひたしながら語り始める青年パイドロスと老人ソクラテスとの美についての対話（ディアロゴス）を思い浮かべてもよい。わたしたちが古事記や日本書紀を、そのあらすじでなく、本文そのものを読むのもそこに肉声を聴く気がするからである。そんなに古いところに遡らなくても、世界的大仕事をされた哲人や科学者の発言は、その声咳から挙措まで心に響くものである。

一〇月、大学の後期授業で対面式授業が一挙に増える。学生たちがキャンパスを賑やかにしてくれる。普通の、だが本来の大学が帰ってくる。うれしい。

対馬の『デカメロン（十日物語）』

九月の中頃、対馬に出かけた。日本と韓国の美術家たちのアート・イン・レジデンス「対馬アートファンタジア」展は二〇一一年に始まった。その視察報告の締めを書くためである。

日本国の西端にあるこの島は、韓国・プサンに近い。五十㌖も離れてなく、フェリーで五十分も乗れば着いてしまう。観光客が島に賑わいをもたらしてくれた。夜の繁華街では日本語よりハングルがよく聞かれた。ダウンタウンではハングル文字の看板の方が大きく、それではあんまりだ、せめて日本語の看板と同じ大きさにしてほしいと、市民有志が市に陳情するほどだった。

それがコロナ禍に襲われた今年、プサン往復のフェリーは無期限の運行停止になった。韓国からの来島者はゼロ、ダウンタウンは火が消えたようだ。コロナ以前の活気に遠く及ばない。お盆の頃から、日本政府の景気対策のおかげか日本人の観光客も幾分増えているそうだが、

そこに台風九号、一〇号が追い打ちをかけた。特に九号は島西岸を沿うように北進し、東南からの強風が島東部一帯を襲った。山のスギやヒノキが倒れ、あるいは折裂した。屋根が飛び、壁が崩れた。庇が下からあおられるようにして吹きちぎられた。特に無残だったのは竹林である。

繁殖した猪に春先たけのこがすべて掘り返されたため新竹はなく、残った古株が根こそぎ倒れていた。海岸の砂浜におかれた石のオブジェが半分ほど砂に埋まり、廃校後美術展の常設館として使用されていた中学校の二階建て建物は、屋根と壁が抜かれていた。

そんな中で、対馬の人びとはいつものように陽気に陽気にわたしたちを迎えてくれた。全島の被害状況はしっかり把握されていた。その被害や失敗談を織り込みながら、したたかな処世談を笑いにくるんで話してくれた。もっと絶望的な歴史がこの島にはあった。小茂田浜神社の宮司はたまたまの出会いながら話してくれた。一二七四年蒙古が二万五千の兵、九百隻の船団で襲ってきたとき、初代島主宗資国は八十四人で立ち向かい無残な最期を遂げた。首、胴、手足の塚がバラバラに築かれた。だがそのようにしてでも、対馬の人々は島を守り抜いたという。

わたしは思い出した。一四世紀ヨーロッパでペストが流行し、人口三分の一が死んだと言われる。そのペストから逃れてフィレンツェの郊外で、艶笑譚、失敗談、恋愛談を一人十話計百話が十日間語られる、という趣向である。ボッカチオの『デカメロン』である。そのエネルギーが、ヨーロッパの近代を開いたと言われる。対馬のデカメロン。コロナ後の日本の導き手であってほしい。

新美術館開館、生活と文化を「つなぐ」

この秋、文化の日に、わたしの住む東広島市に新しい市立美術館が開館した。当市の中心部を、JR西条駅と広島大学を結ぶ、片側二車線の車道とその両側に並木と広い歩道をもつ修景道路（通称ブールバール）が走る。特にその北端西条駅周辺の道路沿いには東広島市役所や広島県合同庁舎等の行政機関があり、それを商店街が取り巻いている。旧い西国街道（山陽道）、今は日本三大醸造地の一つに数えられる酒蔵群（「日本遺産」に認定）の通りが直交する。そこに数年前音響がよいと評判の東広島市市民文化センター、通称くららがオープンし、国内外のオーケストラや劇団、ビッグネームの演芸集団がやってくる。その南側に、公園を挟んで新美術館が位置する。

「瀟洒」と評するのが相応しい、清潔感のあるこざっぱりした建物である。全国有数の日本近現代の版画コレクションが目玉である。その常設展や企画展を見るために、今まで美術愛好者は西隣の広島市に流れていた。その流れが今度は東にも向かってくる、そのことが期待されている。キーワードで強調するのが「つなぐ」である。ネットワークの時代である。一台のノートパソコンである。もちろんスーパーコンピューター「富岳」のような超巨大コン

ピューターも必要である。だが現代の市民生活では、ノートパソコンでほとんど事がたりる。東広島市には四つの大学があり、国公立、民間の研究所が多数あり、地場の産業のほかに、日本有数のIT関連企業もある。そこにインテリジェント・シティの「つなぎ」がある。世界各国から留学生や技術者、労働者とその家族がやってくる。かれらの「つなぎ」があってよい。近代の特徴は、仕事（労働）の分業化であり、研究の専門特化であった。広島大学では一九七〇年代、全国の大学に先駆けて「総合科学部」が誕生した。現代はもういちど「総合」、「つなぐこと」の要請される時代である。当市は広島県で数少ない人口増加市である。高齢者の福祉施設の必要が叫ばれる一方で、市の中心地区には小学校や中学校が新設されている。老人と子どもの「つなぎ」があってよい。

新美術館も、四十年の旧美術館の歴史に支えられている。その歴史の中で、現代美術を志向する若い作家と美術館と市民を「つなぐ」特別展が企画されてきた。ライフとアートを「つなぐ」をモットーの「現代の造形」シリーズが毎年打ち出されてきた。狭い館には展示室と常駐職員の「溜まり場」だけがあった。作家も市民もそこにしか居場所がなかった。その原始的「つなぎ」の中に美術館と作家と市民と美術館に協力する専門家の「つなぎ」があった。お世辞にもよいと言えない物理的環境の中で、各人がもてる情報をよせてつくりあげてきた旧美術館との「つなぎ」を、新美術館は大事にしてほしい。

二〇二一（令和三）年

1月

恭賀新年

明けましておめでとうございます。

旧年中はCOVID―19に悩まされた。新年になっても警戒をなお緩めてはならない。それにしても世界中でたくさんの感染者、死者が出た。深く哀悼の意を表したい。

政治、外交、経済、市民生活すべての分野に、大きな影響が出た。わたしの関わる教育の現場、そこは何よりも世界の将来を育てる分野と自負しているが、教育の原型を突き崩すような打撃を受けた。「眼を見て」話す、心と心のふれあいが教育の原点、それが瓦解した。一人の宰相の軽はずみの思い付きなどと嘲罵したりはしないが、小中高の全国一斉の休校措置がとられた。都会の過密な教室も、全学で十人に満たない山村地域の学校も、一斉に休校にされた。大学で、親元を離れてアパートで暮らす新入生は、授業はおろかキャンパスに入ることも禁じられた。

冬になっても、「一斉」、「イッセー」の声は消えてこない。ゴー・ツーと煽っておいて、「一斉中止」では、わたしたちがほぼ一年かけて学んできた教訓は何だったのだろう。「きめ細かく」、徹底的に、それが教訓だったはず。一人ひとりが自分の状況に照らして何が大切なのかを考える

ことが大切のはずだ。その一人ひとりの勇気を支えるベースを整備することが国の役目のはずだ。

「ゴー・ツー」は個人の欲望と気の緩みを煽って景気回復につかおうとする政策で、結局頓挫した。

環境が気になる。買い物や集会に出たり人混みを歩いたりバスや電車に乗るとき、わたしはマスクを離さないようにする。五十メートル先にしか人がいない畑では、マスクはしない。COVID—19は空気ではなく、飛沫で感染とされているからだ。

「三密」が死語である地域が、日本では大部分である。その地域の環境が荒んでいる。コロナ・ウイルスはこうもりに寄生する限り悪魔ではない。人獣の境が崩れて、人体に入り込んで混乱を引き起こす。その棲み分けをしっかりして、人間は許された領分をしっかり守って活動する、それが環境保全の第一歩だと思っている。

わたしが耕している畑にもイノシシがやってきて、タケノコを掘りかえしたり、庭でウリボウと遊んでいる。畑が荒らされると、被害の跡を見た農家の方はハクビシンかもしれない、と言う。近くでタヌキやサルやシカも見るという。市街地からそれほど離れていない地区でのことだ。休耕田が増えた。今では放棄地になっている。あるいは造成されて、小型住宅群が建ち、太陽光の大型パネルが並んでいる。

本年は、環境に眼を向け、国土の再生への一年であってほしい。いのちの尊厳が大切にされる年でありますように。元旦

賀春旧暦正月元旦、でも警戒を怠るな

二月十二日、旧暦（天保暦）の新年を迎える。辛丑（かのと・うし）正月元旦である。辛は十干の八番目、同音の「新」につながる。植物が枯れて新しいいのちが生まれようとする状態。五行では木、火、土、金、水の四番目の金にあたる。「相生」で土生金（土を掘って金を生む）、次の金生水（金の表面に水を凝固させる）の前段階。また「相克」の火剋金は「火は金を溶かす」、金剋木は「斧で木を傷つけ倒す」を言い、暴力性を内にはらんでいる。丑は十二支の二番目、巷では動物の「牛」のイメージが一般的だが、ほんとうは「紐」の簡略で、堅い殻の中で新芽が延びはじめる、植物由来の状態をさす。

この一月七日、菅首相はCOVID—19の蔓延を止めるため、緊急事態宣言を発した。期間は一月八日から二月七日。今は、その七日に宣言が解除されることを願っている。二月十二日が、十干十二支のとおり、痛みを伴いながらも、いのちの息吹をよぶ新年であってほしい。

COVID—19の蔓延については、今まで経験したことのない災厄とよく言われる。だがそんなことはない。人類の歴史は、感染症と伝染病に耐えて打ち勝つ歴史であった。現代のように、医薬が発達せず、衛生思想が進歩していないとき、人びとは生存の道を見つけることにどれほど

の艱難辛苦を経験してきたか。そこに人為の災厄、戦争も加わった。

今、万葉集を読み直している。全二十巻四千五百十六首の最後は、大伴家持の新年の寿歌でしめくくられている。原文を万葉仮名で記す。「新 年乃始乃 初春乃 家布布敷流由伎能 伊夜之家餘其騰」。訓読ではこうだ。「あらたしき 年の始めの 初春の けふ（今日）ふる雪の いやしけ（重け）よごと（吉事）」。響きがよい。あ（新、a）、は（始め、ha）、は（初、ha）、は（春、ha）の歌い出しが効いている。の（乃、no）、の（波流能、no）、の（由伎能、no）の喉音の反復が感動を後ろにのばしてゆく。その間に、i音が畳み重ねられ、「いやしけ」で絶頂にのぼる。

この年の元旦（新月《太陰暦》）は、立春（《太陽暦》）と重なり、さらに雪が降るという慶事が重（《しけ》）なった。yo-go-toとo音を三度重ねて余韻を響かせるのもいい。

天平宝字三（七五九）年元旦、因幡（現在の鳥取県）守であった家持は、郡司等を率いて国庁で朝拝した。そのとき歌われた、この歌は今日読んでも絶品である。

今、万葉集を古代朝鮮語で読むことが始まっている。歌にこめられた別の世界が見えてくる。

万葉仮名で綴った筆録者たちは、朝鮮半島から渡来してきた百済や高句麗の知識人であった。

万葉仮名で表示される歌意には、その時期急速に高まっていた新羅に対する警戒、軍事的防衛体制の強化が籠められていたという。因幡はその最前線基地であった。

3月

春ははじまっている

コロナ禍の感染は終わりが聞こえず、世の中重苦しい。今年初めに出された緊急事態宣言も栃木県こそ解除されたが、残りの十都府県はつづく。そこに福島県、宮城県では地震の追い打ちがかかる。

わたしの勤務する大学（下関）でも、三月の卒業式、四月の入学式は、一堂に集まるのではなく学部単位で別々に行われる。春遠し。

それでも、二月四日、関東では春一番が吹いた。西日本で何時吹くか知らないが、春の蠢動が始まっている。陽が射し温かい。野山を歩きたくなる。フキノトウも出始めた。東アジアの暦、二十四節気七十二候では、旧暦正月七日（二月一八日）は雨水初候「土脈潤起」。いい言葉では凍っていた土が脈動して潤いを得て生起する。四、五日毎に次候「霞始靆（かすみはじめてたなびく）」、末候「草木萌動（そうもくもえうごく）」とつづいて、本誌が読者諸兄姉のお手元に届く頃には、虫たちの顔を出す「啓蟄」（三月五日、旧暦正月二二日）が待っている。

この時期、気候の動きが速い。三寒四温の日々である。枯草（死）を割るようにして生命が聞

こえてくる。コンクリートとアスファルトで圧殺された都会では味わえない感情である。都会で「三密」に怯えている若者よ、老人よ、戻っていらっしゃい。中国地方はいいところですよ。生きていますよ。

本誌昨年五月号で、第一次世界大戦後の荒廃を謳うT・S・エリオットの詩集『荒地』を取り上げた。その頃、わたしはコロナの終りは近いと思っていた。だから書いた。第一篇「死者の埋葬」は「四月は残酷極まる月だ」で始まった。その季節、「リラの花を死んだ土から生み出し」、「春の雨で鈍重の草根を奮い起こす。」詩人は死者へ追憶を募らせ、それでも生き残った人びとの生きる情念をリラの花の新芽に仮託して謳った。わたしはそこに東洋の匂いを感じた。『荒地』を丹念に読み上げた英文学者福田陸太郎によると、エジプト、シリアなどの古代東方諸国には死と復活の信仰の原型となる儀式があり、豊作神の像を地下室に安置してその年の豊作を祈ることが行われた。

ヨーロッパでは、それは四月。春分の後の復活祭の頃だ。でも東アジアではもう少し早い。暦は、実際の自然の季節を反映するというよりも、「期待」と「願望」がこめられている。そう言えないか。そこに東アジアの哲学があるように思える。

「旬（しゅん）」という思想がある。野菜や果物が最盛期に安価で市場に出回っている時を、旬とは言いたくない。はじめて花一輪咲いた、殻を破って本菜が顔を出した。いわば「走り」である。暦では旬日、一日、一一日、二一日が重要であった。死のこころをまだ身体で覚えているからだろう。

コロナの教え。　感染者数は二週間前の数値である

この一年テレビで、毎日コロナウイルスの感染者数の表を見せられてきた。それを見ていて、ついその数字がその日の感染者数と思っている自分に気がついた。画像ではその日の、たとえば東京・品川の駅前風景が映っている。だがちがう。ほんとうは二週間前の感染者の数なのだ。だからその数字は今の風景ではなく、二週間前の風景によく似合う。発症の個人差もあるだろうから、ぴったり二週間前ということはない。その前後の感染者とその風景が合っているのだろう。

本コラムを書いたのは三月一五日。二週間前だと、三月一日前後。ちょうど七府県の緊急事態解除宣言が所定の七日より一週間早められた頃の感染者の数値だ。一方、四都県は宣言を解除されず、五日、さらに二週間再延長が宣言された。解除されることを期待していて裏切られた気持ちになったり、やむをえないと認めながらも気持ちを切り替えられない都県民に混乱があって当然だ。社会心理学の問題である。

一方、その一五日の二週間後、本誌が皆様に届く頃に今日の検査結果が出る。ちょうど桜の開花宣言が出た。人びとは少し浮かれて桜並木の下を歩きたくなるであろう。ラッシュ時の渋谷や

新宿の雑踏はコロナ以前と変わらない。県（都）外移動自粛の東京に在住の政治家が、折角沈静

している山口県の地方選挙の応援演説にやってくる。こちらは緊張感に欠けていると言われても

仕方がない。山口県の三月末の感染者数は大きく増えていることだろう。

最近はメール通信で、送受信がアッという間に行われるようになったが、昔の郵便は時間がか

かり、その何日かで人生の悲喜劇も起こった。そもそも、太陽の光線が地球に届くには八分二十

秒ほど、月の光線は一・三秒ほどかかる。送信と受信の間に時間がかかるのは当たり前である。

世の中は、発信から受信までのさまざまな時間量の束でできているのに、現代人の時間感覚は、

刹那的だ。すぐに結果を求めすぎる。だがコロナ禍はいろいろなことを教えてくれた。すぐに結

果を求めるな。コロナは教訓的だ、二週間先に責任をもって行動しよう。

未来のことは、既に過去に始まっている。よく過去にこだわるな、これからが大切という未来

志向が喜ばれる。今日は三月一五日、二週間後の三月二九日は未来だ。でも二九日に出る感染者

の数値は今日一五日に決まっている。

この原稿を読み直して、少し近視眼的かナ、と思った。じつは一年前、政

府は突然、全国の小中高校に一斉休学を通達した。その後に一斉マスクの配

布があった。それらのイッセイ主義の政策の粗っぽさが、わたしたちが目に

している感染者の数値に表れているのかもしれない、

未来は過去のかたちである、と言えないか。

民主主義には議論の熟成が必要だ

国内ではコロナ・ウイルスの変異株のまん延防止対策に大童である。四月二〇日からは十都府県が対象となる。大阪では感染者が連日千人を超え、東京でも七百人超えが常態化して、何時千人を超えるか時間の問題だと、テレビでは識者が口を揃える。何時自分に降りかかるか、国民は苛立っている。

だが、これは成り行きに任せるしかない、と政府は判断したのだろうか。ワクチン待ちということだろうか。最近、東広島市に住むわたしのところにも高齢者対象のワクチン予防接種のクーポン券が届いた。それで政府は役目を果たしたというのだろうか。

菅首相はワシントンに飛び、バイデン大統領と日米首脳会談に臨んだ。中国の覇権主義に対抗して民主主義と人権重視を守ろうと、同盟強化を誓い合った。コロナ問題を横においても合意しなければならない喫緊の課題と言いたいのか。あるいはワクチンを確保するため、さらに百日後に迫る東京オリンピック、パラリンピックを開催するために必要な会談だったのか。共同声明の中には、コロナのことも書かれている。だからコロナは放り出したとは言わない。だが議論が台

湾有事という別の次元に移されている。

訪米の前に、菅首相は福島第一原発跡地にたまった処理水を二年後から海に放出することを、地元漁連の反対を振り切り、唐突にきめた。排出するトリチウムは国際的排出基準内、それが論拠だ。だがこれは原子力発電の「安全神話」の復活につながってゆくような予感がする。脱炭素を二〇五〇年までに達成するという政府公約を達成するために原子力発電が必要と言いたいのだろうか。発電量構成比の中に原子力発電を取り入れるためか。

原子力発電によって産み出される核廃棄物の処理方法もまだきまっていない。ALPS（多核種除去設備）に残った汚染物質はどこで処理するのか。それを措いても、原子炉施設には四十年という耐用年数が決められている。その廃炉のために使用される汚染水の海洋投棄を合法化することを既成事実化しようというのか。

原子力発電の建設が具体化される前から議論されてきて決着がつかず、当時は推進派であった元首相が今では反対派の先頭に立つような大きな問題を、国民がコロナ感染対策に懸命なときに、しかも訪米のドサクサに紛れて、閣議決定してしまう姿勢は改めてほしい。

民主主義には、自由な議論を保証することが前提である。だから、議論ができる場と環境と心の余裕を確保することは政権を預かる者の責務であろう。議論を熟成させることが必要なのである。

6月

呉でバレエ「瀕死の白鳥」に魅せられた

呉市文化ホール（現：呉信用金庫ホール）は今も成熟した香気を漂わせている。一九八八年に開館し、その六年前に開館した市立美術館とともに呉の往時の面影をとどめている。デパートのそごうも日立製作所も、瀬戸内の朝を描く緞帳の中、現在形でわたしたちの前にいる。

五月三日、呉市に本部をもつ三つのバレエスクールのジョイント・コンサートが開催された。定員一八〇〇席はコロナ下で半数しか入館許容されなかったが、観客はその数をほぼ満たしていた。呉の文化の厚みを感じた。

三校はそれぞれに持ち味を発揮していた。児童たちの無邪気で元気な踊り、川口バレエスタジオ。若さがはちきれんばかりの集団舞踊、芥川瑞枝バレエ研究所。創立四十年を超える石原純子バレエアカデミーは、サン＝サーンスの「動物謝肉祭」を踊った。ライオンの行進からはじまり、亀や象なども出て、最後は動物たちの陽気な行進で終わる十四の小品からなる組曲だ。一八六六年小さな田舎町での謝肉祭の日に、サン＝サーンスはこの曲をパーティのために作った。他の作曲家の曲もパロディーとして取り込んで、仲間内の気安さがあった。一三番の「白鳥」はかれ自身のオリジナル曲だ。

その小舞曲はフォーキン振付けの「瀕死の白鳥」に仕立てられ、首都サンクトペテルブルクで、名優アンナ・パブロワが踊って、一挙に有名になった。一九〇七年ロシア帝政は今まさに滅びようと喘いでいた。前々年、日露戦争に敗北し、バルチック艦隊の主力艦ポチョムキンが反乱を起こし、生活困窮を訴えて王宮に向かった労働者の請願の列に軍が発砲し、四千人以上の死者が出た（「血の日曜日」）。混迷はさらに深まっていた。パブロワの踊りは、苦悶する市民たちの魂を撃ったが、ヨーロッパ各地へ巡回して、その先々で観客の心を揺さぶった。詩人ステファン・マラルメは「バレエ」を書いて、「舞踊は文字から解放された詩である」と綴った。

その後、かずかずの名優たちがそれぞれの時代の悲しみを背負いながら踊り継いできた。「瀕死の白鳥」は、今はの際（きわ）まで生を希求してくずおれていった。

三日の会場では、円熟の胡子真理が情感籠めて踊った。昨年来のパンデミックで、世界では三百三十万人以上、日本でも一万人以上の死者が出た。その悲しみを背負っての踊りは、コロナに苦悶するわたしたちへの最良のカタルシスとなった。

わたしたちはテレビの映像を横目に見ながら、どこか他人事のように自然や人為の惨事をやり過ごしてゆく。だが芸術はそれを受け止め、形象としての「悲しみ」、そして「カタルシス（浄化）」に導いてくれる。

呉市文化ホールよ、その舞台上で踊ってくれた可愛い、そして大人の名優たちよ、有難う。

「脱炭素」は循環のシステムを忘れてならない

「脱炭素」とか「カーボンゼロ」の標語が盛んに語られる。地球温暖化が深刻で、北極海の氷が溶け、南太平洋の島々が水没の危機に瀕している。近年の異常気象や集中豪雨もそのせいだという。それを抑止するためには産業革命期以前からの気温上昇を一・五度以下に抑える必要がある、という。粗っぽく言うと、産業革命以後の生産力優先の経済学に疑問符が投げかけられている。

産業革命の動力源は蒸気機関であった。最初、薪炭材をえるために森林が伐採されたが、ヨーロッパの森林は破壊された。やがて石炭や石油等の化石燃料に移ることになった。「脱炭素」という提案は、そこに楔がうたれる。

はCO$_2$として捨てられた。「脱炭素」という提案は、そこに楔がうたれる。

産業革命の花形産業は、鉄道であり、製鉄だった。明治政府は国家事業として鉄鋼産業を誘致し、高炉を導入した。石炭も石油も外国から大量に輸入された。反面、中国山地で千年以上の歴史をもつたたら製鉄は滅びざるをえなかった。たたら製鉄は中国山地に育つ木材を燃料とした。

毎年必要量が伐採され、その跡に苗木が植えられ、三十年後の成木のために造林された。規模こそ小さいが、燃料補給のサイクルが明確にあった。そこには産業革命が無視した消費と生産の循

環があった。

日本政府も二〇三〇年には四六㌫削減、二〇五〇年には実質ゼロにすると発表し、パリ協定（二〇一五年）の地球温暖化阻止に同調する。ただ、石炭発電を擁護するなど後味が悪い。その協定が京都議定書（一九九二年）の精神の積み重ねであることもあまり言われない。伝統のたたら製鉄のことなぞに言及されることもない。

「脱炭素」という掛け声が気になる。炭素が出なければいいというわけでない。今は電気が主である。東日本大震災以後、肩身の狭い思いをしている原子力発電が主要エネルギー源として息を吹き返すことになるのでないか。後始末のできないゴミを残すという点では、原子力発電はその極北にある。核の廃棄物は捨て場もないまま堆積されている。

「脱炭素」では、炭素は評判が悪い。たしかに産業革命以後開発された有機化学は、すべて人類の将来にプラスに貢献しているとは言えない。環境大臣が名指しして否定するプラスチックもその産物である。だが、炭素化合物は、本来生命を宿しているという意味で「有機 organisms」化合物とよばれたのだ。無機化合物に数えられる二酸化炭素 CO_2 も植物の呼吸源であった。動物が呼吸して排出する炭酸ガスを、植物が呼吸して、酸素として動物に送り返す。見事な循環であった。その循環の思想こそ貴ばれるべきであろう。

森林の復活が大切である。山作りに、政府はもっと力をそそぐべきである。

8月

「循環」がSDGsの基本である

春に『梅原日本学の源流』（小川侃編、京大出版会）が出版され、わたしは「星座と器——暦法の原イメージ」という論考を寄せた。暦は、太陽暦、太陰暦、太陰太陽暦が基本であり、一年をかけてゆっくり回転してゆく太陽と地球と月の周行のいずれか、あるいはそのいずれもを根拠にしており、天体の壮大な動きに身を寄せている。今から五千年前メソポタミアのシュメール王朝の遺した楔形文書には、既に暦の原型が刻まれていた。そのメソポタミアを境にして西方では天体の動きに眼が向けられ、干支や二十四節気の暦が発達した。一方東方のアジアでは天体という器の下で展開される気象や動植物の生存に眼星座の思想が発達し、星座は神の時間であるが、器は人の時間であった。

暦として展開される時間は循環である。時計の時間もアナログ型なら、循環である。何時から、起点から終点に向かって直線で描かれる時間のイメージが生まれたのか。起点に戻ることのない、ユダヤ教やキリスト教のような終末論思想にその淵源があるのかもしれない。だが時間を消費（賃労働の時間）と見る産業革命以降の時間のニヒリズムが、その直線型時間観に追い打ちをかけているのかもしれない。

SDGsに政府は積極的である。世界の趨勢におもねってか、二〇五〇年に「カーボンニュー

トラル」を達成するという。SDGsは「持続可能な開発目標」と訳される。だが、「脱炭素」というのは、事態の矮小化ではないか。時間のニヒリズムから脱していない。炭素をいたずらに悪者にしてはいけない。植物は光合成、細菌は化学合成、まとめて炭酸同化作用によって生存している。炭素は植物のいのちである。反対に炭素と無縁であっても、原子力発電は処理できない放射線廃棄物をためてゆく。

「持続可能」の第一はゴミを残さない、作らないことである。そこから言えば最近再生エネルギーの花形としてもてはやされる太陽光発電にも疑問符がつく。山林を開発し、樹木を伐採し、太陽光パネルを並べる。パネルの置かれる土地はカチカチになり、ミミズも住まない。土砂崩れのもとになる。しかもパネルに耐用期限がある。

産業革命以後の生産力優先の経済学に疑問符が投げかけられている。一番効率のいい太陽光の活用は光合成である。森の保護、農地の保全が大切。江戸時代、大都市江戸の出す糞尿は、近郊の農村は回収して農産物の肥料になっていた。川はきれいであった。その知恵を学ぶべきであろう。

循環の思想は、直線的時間のニヒリズムを救うであろう。ゴミを出さないこと、ゴミになるものを作らないこと、出たごみは次の生産の行程で活かすこと、太古からつづけてきたこの摂理を守ること。そうすれば、日本はSDGsの先進国になるだろう。

海を守るSDGsは豪雨の防壁となるか

八月一三日未明から始まった豪雨には滅入っている。もう一週間になる。降雨量も唯事でない。

しかもその範囲が広い、九州から北海道に及ぶ。逃げ場がない。

中国山地の豪雨災害を初めて体験したのは、一九七二年の「昭和四七年七月豪雨」であった。前々年広島の住民となり、前年、加計町に実家をもつ女性と結婚したばかりだった。通れる山道を探しながら、車を駆って孤立した家内の家に食料を届けた。二〇一八年にはJR山陽本線西条駅―広島大学間を走る四車線の幹線道路が土砂で埋まり、大量の土砂が妻の開業するクリニックの敷地にまで流れ込んだ。だが近くの広島国際大学付近ではもっと大規模な土砂災害が起こった。なんとか通常の診察ができている程度では、懇意の土建業者に頼んでも土砂撤去の作業は後回しにされた。

地球温暖化は深刻である。

先月号でSDGs（「持続可能な達成目標」）のことを書いた。Dは development の略で、ふつう「開発」と邦訳されるが、この訳語には「資源開発」という生産志向が感じられ、わたしは採らない。G（goal「目標」）の「達成」と訳すほうがいい。最後に付した小文字sは複数形goals を表すsで、「目標」が命を賭けて立ち向かう唯一の「目標」でないのがいい。達成しな

ければならない目標は、身の回りにゴロゴロ転がっているのだ。

そんなとき、中国新聞八月一八日号の宮島水族館の生き物をとりあげた特集記事を読んだ。これはＳＤＧｓの目標一四「海の豊かさを守ろう」を、同水族館の学芸員赤木太さんが「ＳＴＵ48」のメンバーである二人の少女今村美月さんと工藤理子さんを相手に学んでゆくという趣向であった。その最後のところにこんな記述があった。宮島の干潟にはたくさんの穴がある。その穴のまわりにコメツキガニが砂の表面の栄養をなめとり、残った砂を捨ててできる丸い粒がある。その掃除屋のカニはシラサギの好物で、飛び降りてきてついばむ。夜山のネグラに帰って糞をする。それが山林の肥料になる。山からは養分を含んだ水（川）が海にそそぎ、海に起こる水蒸気は山に返されて樹木を育てる。山と海の間で、一日に二度温度差による風が起こる。シラサギはその気流に乗って、悠々と海と山を往来している。

この循環する風がインド洋から太平洋に抜ける大きな風の流れを逸らせる防壁になることもあるのでないか。海と山のつながりから生まれる水の流れ、風の流れは物質の地産地消。それに対して大洋スケールの気圧の高低差が起こす風の流れは、グローバルな国際貿易の流れのようにも見えてくる。たとえばＴＰＰは後者である。

わたしが広島に来た頃、朝夕の風がピタッと止まる朝凪、夕凪の話をよく聞いた。今そのコトバを聞かない。どうしたのだろうか。

アフガニスタンを思う

　八月一五日、アフガニスタンの首都カブールに、タリバンが二十年ぶりに政権復帰した。八月三一日米軍は全面撤退した。その撤退の手法にさまざまな論評がなされるが、とにかく撤退した。バイデン大統領の決断は「英断」として歴史に残る。なお紆余曲折があり、国民の日常生活の困難はつづくであろうが、一日も早く平和なアフガニスタンになってほしい。

　アフガニスタンは中国とパキスタンとイラン、ウズベキスタン、タジキスタン、トルクメニスタンに囲まれる内陸国。面積は日本の約一・七倍。高山地帯で、耕地は一二パーセント。人口は約三千万人。約八割が農業に従事している。小麦を生産し、主食はナンである。メロンやブドウやオレンジを栽培し、乾燥果実を輸出している。かつてそうであった。

　以前わたしは岩村忍の『アフガニスタン紀行』(朝日新聞出版、一九七八年)を読んで、感動した。かれは一九三〇年代カナダとアメリカの図書館に通い、東西交流の歴史についてのすぐれた業績を残した、戦後京都大学にあって、ひきつづきこのアジア地域の文化交流に尽力された。一九五〇年代ののどかな光景を、想像で追いかけた。

　牧童が羊の群れを法螺貝を吹きながら追う、一九五〇年代ののどかな光景を、想像で追いかけた。そこが現在、世界最貧国の一つにかぞえられ、二百六十万人以上の国外難民を生み、国内難民

も三十万人にのぼる、と言われる。　度重なる旱魃により、　農地が荒れた。　二十年以上にわたる、
テロ撲滅の掛け声で始まった爆撃と内戦でアフガニスタンの土地と人の心が荒廃した。

二年前の一一月、　わたしの勤務する下関・東亜大学の開学記念日、　中村哲医師に特別講演をお
願いした。　その二十日後現地ジャララバードで亡くなられたから、日本での最後の講演となった。

アフガニスタンの首都カブールの東方、パキスタン国境の山岳を流れるクナール河から水をひき、
用水路二四ढ़を建設し、今まで人をよせつけなかった熱砂のガンベジ砂漠に三〇〇అの農地を
拓いた。　住民は兵士をやめ、　農民に返った。

中村医師は、米軍等の爆撃征圧政策に加担する日本政府の援助をことわり、みずからペシャワー
ル会を興し、　その募金をもとに、江戸時代、郷里の福岡・筑後川の山田堰に伝承される伝統工法
を駆使してこの事業を成し遂げた。　その際、かれは「創った」と言わなかった。「甦らせた」、「回
復した」と言う。　近代工法とのちがいを感じる。

この地帯に五千年前には既に人は定住していた。　以後、さまざまな王国や帝国の盛衰があった。
アレクサンダー大王がこの地に栄えたガンダーラ王国に侵攻した。　玄奘三蔵
はインドに仏典を求めてこの地を踏破した。　モンゴル帝国にも属していた。
この半世紀、英、ソ連、米によって国土が荒廃し、「帝国の墓場」とも称さ
れた。　ふたたび、今度は平和の「文明の十字路」になってほしい。

「環境」注視が地球温暖化を救う

プリンストン大学上席研究員眞鍋淑郎氏が今年のノーベル物理学賞を受賞された。「大気海洋結合モデル」を考案し、今日最大の難題である地球温暖化への先駆的警鐘を鳴らしことで評価された。一九五八年アメリカ国立気象局に採用され、渡米した。

その二年前の一九五六年、宇沢弘文氏（一九二八—二〇一四）は経済学への数理分析法を評価され、スタンフォード大学に研究助手として渡米した。終生、経済学の側からの地球温暖化防止を訴え続けた。海陸の環境研究の二人の巨人がアメリカで育った。

宇沢、一九六四年シカゴ大学教授に就任。いまだ日本人に受賞者のいないノーベル経済学のいちばん近いところにいた、と言われる。シカゴ学派に与みし、ルーズベルトのニューディール政策の計画経済学に対抗する自由主義経済を提唱し続けた伝統を支持しつつも、「社会的共通資本」を基盤とする経済学を提唱し、すべての人間が公平に豊かな生活を享受できる社会を語り続けた。ヴァチカンに招かれ、ローマ法王ヨハネ・パウロ二世の回勅（一九九一年）の作成を助けた。フリードマン（一九七六年ノーベル経済学受賞）と同世代であり、スティグリッツ（二〇〇一年ノーベル経済学受賞）は弟子であった。

一九六八年、宇沢は東大にもどっていた。地球温暖化に警鐘を鳴らし、その主原因たる二酸化炭素の増加を防止するため「比例型炭素税」を訴えた。「炭素税」はスウェーデン政府が先に提唱したものだが、宇沢はこれを修正し、発展途上国の国力を勘案した「比例型」案を提唱した。

宇沢理論の核心は「社会的共通資本」にある。三つの構成要素群、自然環境、社会的インフラストラクチャ、制度資本からなっている。1. 大気、森林、河川、水、土壌等。2. 道路、交通機関、上下水道、ガス等。3. 教育、医療、司法、金融制度等。これらは人類が歴史の中で保存、形成、創造してきた共有財産である。まとめて広義の「環境」とも言われ、人間の経済活動の舞台である。利潤の有無を越えている。その「環境」を管理するには、特別の社会的組織が必要である。これらはすべての人に公正に分配されるよう、市場原理主義のように効率性を基準にして配分されることのないよう、管理運営されてゆかねばならない。政府といえども、この原理を侵すことは許されない。

最近メディアで、中国や台湾や韓国の加盟、また一度は脱退したアメリカの再加盟などが取り沙汰されているTPPに、宇沢は反対であった。生産消費の経済基盤である自然環境を無視して、国民の風土と文化の歴史から眼をそむけて、関税を撤廃して自由価格競争だけに一元化する。それは社会的共通資本を無視する暴挙であり、国家間の格差を助長してゆくものでないか。ひいては地球温暖化をさらに助長してゆくことになるだろう。

一年を振り返って。地に命を取り戻そう

令和三年最終月号、一年を振り返る。コロナ禍は昨春から始まった。当初、他人事のように思っていた。二月、ダイヤモンド・プリンセス号に感染者が出たときも、まだわが事として受けとめていなかった。三月、WHOがパンデミックを宣言し、安倍政権が第一回緊急事態宣言を発し、全国一斉休校を指令したときも、次の年までおよぶとは思っていなかった。

菅新政権は昨秋Gotoトラベル宣言を出した。一一月第三波が始まったのに、その対策が後手にまわった。今年一月七日になって、やっと第二回緊急事態宣言を出す羽目になった。そこから令和三年が幕を開いた。第四波、第五波についてここではあえてなぞらない。読者の皆さんの記憶に委ねたい。世界を見渡せば、桁がちがうが、百七十万を超える感染者、一万八千を超える死者が出た。コロナ対策の迷走のために、二人の首相の首が飛んだ。

一〇月末の選挙で、安倍、菅両政権を引き継ぐ岸田政権が誕生した。だが自民党の勝因は、政策の支持というわけでなかろう。総裁選の頃から、コロナ感染の波が嘘のように退潮していった。そのあおりを喰らって、コロナ無策を攻め立てていた野党統一戦線は、当初予想では勝敗の分岐点だった多くの接戦地区で惜敗した。

自民党はコロナに苦しみ、コロナに救われた。

本コラム一月号と二月号を読み直した。一月号には、「一斉休校」、「一斉ゴーツー」等といった「イッセイ主義」はやめてほしいと、書いている。「三密」回避など都会では意味があっても、全国に広がる過疎地域では通用しない。二月号では、旧暦新年に因んで「辛丑（かのと・うし）」の意味を説明した。「辛」は同音の「新」に通じ、新しいいのちの到来を望んでいる。「丑」は十二支の二番目で、「紐」の略形、新芽が伸び始めることを意味していた。今年は本来そのような年であるべきだった。

だから十万円「一律給付」もどこかちがう。二年間この国には、いろいろな歪み、いろいろなほころびが出てきた。「イッセイ」、「イチリツ」ではない。具体的な「ココ、コレ」の修復が問題なのだ。そこに眼を向けてほしい。短時間の政党の党首会談では見えないはずだ。地方の、地域の、小さな住民集団の声の基礎データが大切なのだ。そこから、いのちの「紐」が見えてくるはずだ。

酷暑が収まりはじめた九月から、あちらこちらの友人、知人への不義理を後まわしにして、荒地化していた土地を、生産のための畑に作り直した。鳥が運んできた種子でできた五㌧以上の高木を、ノコギリ一本で伐り倒した。土をさわっていると、生き生きしてくる。国土を、わずかな地からでもいい、いのちの土地へと変えてゆくことに、喜びをもとう、そう思って始めた。採れた野菜がおいしい。精神がシャンとしてくる。

二〇二二（令和四）年

恭賀新年、地球の将来も考えよう

昨年は、お正月明けにコロナ感染の第三波が始まった。年末にオミクロン株の世界的感染拡大が報じられて、今年初めも不安がいっぱいであるが、日本の感染予防の知力を結集して、この危機を乗り切ってほしい。希望の年になってほしい。

「新しい資本主義」ということばが飛び交うようになった。成長と分配の好循環が強調されるが、よく分らない。もうけを貯めこむな、何百兆円もの企業の内部留保を吐き出せ、と言うのは簡単だが、これも出し切らせばそれで終わり、その後どうするか。しかも企業のほうだって、すぐに労働者の賃金に回らせないで、利益を内部に留保しているのは、それなりの不安があるからだろう。成長の側も分配の側も将来への不安だらけなのだ。その不安を払拭する、そこが「新しい資本主義」のキモなのだろう。教育や環境（自然、人間、生命体）への、リスペクトをもった投資が大切なのだろう。

コロナの流行はせいぜい数年で終息するだろう。経済の好不況の波ももう少し長いかもしれないが、かならず沈静化するだろう。でも、今もっと長いスパンで対応しなければならない問題が、

国際社会のキーワードになっている。地球温暖化については、そもそも近代社会の始まりを画す

る産業革命期（一八世紀）が浮上し、その時期の地球温度を基準に上限一・五度以下に抑えなけ

ればならないという。きっちりした統計はないのでさだかでないが、世界人口は一八〇〇年に

十億人だったと伝えられる。現在は八十億人になろうとしている。森林はどれほど伐採されたか。

炭酸ガスの出入のバランスは崩壊している。

　地球上にさまざまな難題がつきつけられている。SDGs（持続可能な達成目標）が語られる

ようになった。二〇一五年国連サミットが二〇三〇年までの十五年間の時を限って採択した目標

である。本年はその七年目である。「検討」ではない、「実行」の段階に入っている。

　この目標は、だが国家や国家連合のレベルだけに委ねておけばよいわけでないだろう。今日の

国家とは近代社会形成の産み落した鬼子的装置なのかもしれない。そこでは人格とか家族とか地

域とか環境とか、公共性の領分は理論的には負の価値であり、無視されてよかった。効率性、利

潤が基準とされ、モノやヒトの移動、交通がそれを実現する不可欠の手段であった。この移動概

念に、モノやヒトの量的素材から製品への加工過程を加えてもいい。その考

え方にしっぺ返しが始まっているのでないか。

　お正月の目出度さの中で、この一年のことだけでなく、地球の将来も考え

ることにしよう。

旧暦の元旦、老いて挑戦する

　この記事を書き始めたのは一月一七日夜半。満月、冷気の中で鋭い輪郭線を描いて冴え冴えしている。二〇日は大寒。寒さの極め付きの時期である。

　一四日、一五日と南太平洋のトンガ諸島で海底火山フンガトンガ・フンガハーバイの大規模噴火があった。噴煙は一六㌔㍍の高さに及んだという。フィリピン・フィナッボ山の噴火のときがそうだったように、大量の火山灰が成層圏に漂う。暗い日々が続くかもしれない。農産物の生育にも影響が出るかもしれない。それに予感していたオミクロン株の急速な蔓延が輪をかける。

　それでも冬至の頃を思えば、日がずいぶん長くなった。春はもう眼の前だ。今年は新暦一月三日が新月だった。二月一日は旧暦の正月元旦である。七日は七種粥（正月七日）でも食して、一年の無病息災を祈ってみるのもいいことだ。コロナなぞ吹き飛ばせ。オミクロンなんぞ飛んで行け。

　四月一日は旧暦三月一日である。それがどうした、と言われれば、べつに、と引下がるしかないが、今年の春は太陽の暦と月の暦が一カ月のズレで並走する。こんな巡り合わせはなかなか見られない。十九年後（メトン周期）に、旧暦（太陰太陽暦）と新暦＝グレゴリオ暦（太陽暦）は、今年と同じく並走するはずだ。

三密なぞとは無縁な独り暮らしの老人は、テレビの報道番組での口角泡を飛ばす議論とはヨソのところにいる。おいしい空気を吸って「三疎は酸素」とうそぶいている。それでも年寄りだって孤独でない。ITにも後輩の手ほどきを受けながら参加する。県内外でのリモートの会議や講演に出席し、ときには主宰者にもなる。先日はインドネシア在住の学生たちを相手に九十分の講義をして、拍手をもらった。ITは、足腰の弱くなった老人にうってつけだ。だからわたしたちにはいいが、社会までが老齢化するのはやめてほしい。

わたしの土地にはマキなどの広葉樹林がある。今落葉を集めている。ネットに教えられて堆肥作りに挑戦している。長く、広葉樹は秋の落葉で一年が終わると思ってきた。だがじつはそこから仕事が始まる。積み重ねて堆肥を作る。その作業を、一一月から始めるべきだったが、遅すぎることはない。ネットで高さ六〇センチメートルの畔用波板を購入した。これで囲いを作って堆肥作りをやってみよう。

それから畑土の天地返しもネットで学んだ。わたしたちは通常三〇〜四〇センチメートルの深さの作土（表土）で畑仕事をしている。だがその下には鍬やシャベルが届かない硬い心土（下層土）がある。これを掘り起こして天地置き換える。深さ七〇〜八〇センチメートルに及ぶ作業だ。今まで畑は平面で見ていた。立体的畑作り、これを鍬とシャベルでやってみよう。冬から春への野良仕事で汗をかく。今年もおいしい野菜が食べられそうだ。

3月

春、SDGsをぼくは生きている

既に仲春、春の盛りである。喜びの季節である。三月五日は二十四節気の「啓蟄」。冬眠していた虫たちが地表に顔を出し始める。畑に生えた草たちもずいぶん大きくなり、花が彩りを添えている。

わたしは、と言えば、コロナ禍では弱者の代表のように扱われる、基礎疾患のある超高齢者であるが、寒い日も畑仕事に精を出している。年寄りは田舎にかぎる。

先月号で、畑地の天地返しの決意を語った。腰の深さ七〇センチメートルまで掘り進むと、地層が見えてくる。地名に小字の名で辛うじて残っている「砥石川」はダテにつけたのでなかったのだな、と石だらけの地層から石を取り除きながら思う。

これまでのわたしの畑作りは、子ども用ビニール製の浅いプールに水を張って、バチャバチャはしゃいでいたようなものだ。これからは深い浴槽でたっぷりの湯につかりながら、身体の疲れをとることにしよう。

野菜たちは何百年もかけて積層してきた大地の歴史の中で思い切り根をはりながら成長してゆくだろう。

野菜を見る目が変わってきた。

庭の広葉樹の枯れ葉を集めて、大きなコンポストを作って腐葉土作りを始めた。二週間しか経

たないのに、波板で作った側壁をさわるともう熱くなっている。発酵が始まっているのだろう。

一月寒中に始めたから、夏野菜の畑には間に合わないが、冬野菜の九月には役立ってくれるか。

先日、わたしも所属しているのだが、広島大学旧教職員の組織、広大マスターズが大学所在地の東広島市でシンポジウムを開いた。テーマはＳＤＧｓ。市民からの先進的事例がいくつも報告され、活況であった。テーマは、国連が地球温暖化を抑止するため二〇三〇年あるいは二〇五〇年までに達成しようと掲げる目標である。"Sustainable Development Goals" の略語であり、すばらしい提案だと思っている。日本では「持続可能な開発目標」と訳される。だが Development を「開発」と訳すことには違和感がある。地球存続の危機にあって、まだどこかの開発業者の利権のにおいがする。Development とは、その語を使用する欧米人には、植物の成長の原イメージがある。包みを脱ぐ、堅い殻を破って発芽してゆくイメージだ。生長する力は生命体内部にある。略語の最後につく小文字がいい。目標 goal が理念を表す抽象名詞でなく、具体的行動を指す普通名詞の複数形がいい。わたしの畑作は国連の十七の目標の第十五番目「陸の豊かさを守ろう」に入るのだろうが、その全体に参加する小さな-s の一つだと自負している。畑土を豊饒にする微生物たりたい。"sustainable" も「持続可能」だけでない。支えるとか養う、育てる、励ますという意味だ。その主語は何か。何よりも具体的な一人ひとりの活動だろう。略語だけが独り歩きして、お題目になってはならない。企業や国家の権益目標に走ってはならない。

桜の季節がたのしい

春風桜花。この二カ月、わたしたちは梅を愛で、桃を愉しみ、今桜を見る。遠目では区別がつかないこともある。いずれもバラ目バラ科。だがその中でも桜は花柄が長く、一つの節に複数の花がつく。満開の桜は心を上気させる。

その春四月。シイタケの菌打ちは桜の咲く頃までに！それを仲間や友人たちの力があってぎりぎりやり遂げた。畑の天地起こしも一区切りである。学校が始まる。公的事業は新しい年度を始める。プロ野球も始まる。コロナ第六波オミクロン株で全国を被ったまん延防止特別措置も三月二六日に解除された。新しい季節のはずみは始まっている。

春の喜びは、ユーラシア大陸の東端に縁飾りのようにつながる島々だけの内輪の喜びではないだろう。ヨーロッパを想おう。スイス・アルプスの氷河を削って南に走り、地中海に流れ込むローヌ川に沿って吹き下ろす北風ミストラルにかわって、春暖かな西風ゼフュロスが突然地中海に吹いてくる。地中海の春が始まる。イタリアルネサンス最高の華ボッティチェリの『ヴィーナスの誕生』の光景が現れる。画面左に飛ぶゼフュロスは小脇にニンフ・クロリスを抱えて、頬いっぱいの風を吹く。中央にホタテ貝に乗った裸身のヴィーナスが下腹部を金髪で隠して浜辺にたどり

つくところだ。季節と時間の女神ホーラはヴィーナスをガウンで覆おうとするが、そのガウンも既に春の草花で溢れている。

画面左方向から花びらが舞って、右端まで届く。アルバ・セミ・プレナ、オールド・ローズの後継種でメディチ家が愛した最高のバラ、八重の白バラだと言われる。レモンを思わせるさわやかな香りを放つと聞く。ヨーロッパでは花は視覚よりも嗅覚に訴える。香りが画面いっぱいに漂う趣向だったのだろう。対面に飾られる『プリマヴェーラ（春）』と呼応しながら、メディチ家の春を享受していたであろう。

わたしは長い間、花柄の長い花を桜花と思ってきた。だが白バラ。ヨーロッパでは、マリアの花園もあってバラだろう。それでもサクラも同じバラ科、ボッティチェリに、散り桜の日本的美意識を感じた。

この国には、桜の名所は多い。東京の千鳥ヶ淵公園とか吉野の千本桜とか、弘前城とか。尾道の千光寺公園も今年は庭園が改造されていいらしい。それほど知られているわけでないが、あちらこちらの川の堰堤にも桜並木がつづいている。皆さんもひとときコロナ・ウイルスから解放されて、桜を追いかけられたのではないだろうか。

わたしは十年ぶりに再会する友人たちと、野呂山にドライヴして、頂上から S 字カーブを一段いちだん下りながら、瀬戸内海バックの桜風景をたのし

む予定を立てている。

戸外に出て、五月の爽風に身を置こう

五月である。最近は「労働者」という語もあまり聞かれなくなったが、かつて一日は労働者の祭典「メーデー」を指していた。前月二九日を起点としたゴールデンウィークは盛り上がり、鯉のぼりの泳ぎ納めとなる五日「子どもの日」で締めくくった。間に挟まれる三日「憲法記念日」も、「二度と戦争をしない」という誓いの日であった。

あの頃に比べると、黄金週間はずいぶんイデオロギー色が薄れて様変わりした。戸外に出て、太陽と大気をいっぱい浴びようという自然志向が主流である。広島では三日から五日「フラワーフェスティバル」があり、趣向を凝らした行列が平和大通りいっぱいに広がる。郊外でもスケールの大きい花満開の農園があちこちで開放される。それぞれの家庭菜園も夏野菜の植え付けで一挙に賑やかになる。

農事暦とも言われる旧暦（太陰太陽暦）がむしろ相応しい。今年旧暦一月元旦は、新暦（西暦）の二月一日であった。五月一日は旧暦四月一日である。一カ月遅れの並走である。ということは、本来月の満ち欠けとは関係のない西暦（太陽暦）の月日が、朔望月の相（かたち）を共有することになる。一日は新月、三日は三日月、一五日は満月というふうに。これは十九年（メトン周期）

毎に巡り来る珍しい現象である。夜空を見上げて、月相の変化をたのしもう。

五月、旧暦では四月、「菜種梅雨」ともよばれる「穀雨」の季節が終わる。遅霜の心配がなくなる。夏の到来である。田も畑も急に忙しくなる。二日は「立春」から数えて「八十八夜」、一番茶の茶摘みがはじまる。五日（旧暦立夏五日）は「立夏」。蛙が鳴きはじめ、みみずが地表に這い出てくる。

岸田首相は一月四日、年頭の記者会見で「デジタル田園都市国家」を提唱した。過疎化して耕作放棄地の多い農村地域に活気を与えたいと思われたのであろう。今年度の予算にもその構想が組み込まれているという。だが抽象的な美辞麗句にとどまっている、働く人の汗が感じられない。

気になるのはデジタル化への過度の信頼である。つい最近まで、化石燃料（石炭、石油）に社会成長の切り札として全面的な信頼をよせてきた。今、地球温暖化の弊害要因として負の烙印を押されている。デジタル化もバベルの塔にならないとかぎらない。自然は、操作対象として処理しようとすれば、かならずしっぺ返しがくる。人類は長い歴史の中で、自然の恩恵を喜びとし、恐怖を敬虔と屈従で受け止めてきた。

五月だ。旧暦の四月。一カ月後の五月（さつき）梅雨の前に来る爽やかな初夏の季節、外に出て、次第に濃くなる緑陰を享受し、花に身を寄せようではないか。

6月

対馬、東アジアの文化交流の「へそ」に

四月二九日、一泊二日の旅程で勤務校東亜大学の櫛田宏冶学長と対馬を訪れた。

その日は海も空も大荒れ、海上交通は終日運休であった。知床半島での観光船の遭難事故の影響も重なったのかもしれない。空の便も朝から運休、ようやく予約が取れた福岡一五時五五分発の便は運転再開二本目であった。二年間のコロナ禍観光自粛の後の黄金週間で、どの便も予約満席だったが、出鼻をくじかれた。それでも対馬は活気を取り戻してゆくだろう。

わたしたちの目当ては、翌三〇日開館の対馬博物館を視察し、町田一仁館長に会うことだった。建物の外観もオシャレで、展示スペースはモダンであった。だが同館は収蔵品がすごい。室町時代から江戸時代末まで約五百年間の、特に「鎖国」と言われた江戸時代の、朝鮮国と日本の外交・通商・文化の仲立ちをした宗家の文庫資料約五万点が日記として収蔵されている。もちろん国の重要文化財である。今後数十年間かけて解読と保存整理が行われてゆくであろう。

それだけではない。二千五百万年前、日本は大陸と陸続きで、日本海は湖であった。千七百万年前、日本海が拡張を始め、対馬は今の姿をとりはじめる。大陸とつながる、あるいは大陸にはなく、日本とつながる植物や鳥やチョウや動物たちの化石や遺物が全島で発見されている。人の

住み始める七千三百年前の縄文時代の遺跡も発見された。南北八二キロメートル、東西一八キロメートルの、この細長い島はさながら全島博物館のようだ。対馬博物館はさらにその凝縮形である。

わたしたちの大学は、その名の示すとおり、東アジアの学術文化と教育の発展に寄与することを目指す。対馬博物館は東アジアの長く沈黙の海に沈んでいたモノやヒトの証言を聴き出してくれるかもしれない。わたしたちは決め打ちのような仕方で、対馬に乗り込んだ。

だがたんに昨日今日の思いつきではない。江戸時代、対馬藩が橋渡しするかたちで十二回にわたって行われた朝鮮通信使による文化交流の事績が二〇一七年世界遺産に記憶登録された。その実現を胸に、わたしたちの大学も二〇一二年東アジア文化研究所創設の際に全国規模の記念シンポジウムを開催して支援した。また近年は多くの東アジアの留学生が学部や大学院に入学してきて、学習・研究に励んでいる。

私事を加える。日韓美術作家たちによる交流展「対馬アートファンタジア」が二〇一一年以来毎年対馬で行われてきた。その図録等の冒頭に書いてきたわたしの講評、つまり各展の総和と余剰を合冊して、このほど『対馬アートファンタジア断想』という題で一冊にまとめた。その出来たばかりの冊子を、このたび館長や対馬在住の友人たちに手渡すことができて、嬉しかった。大学と美術館との連携事業もできないだろうか。

対馬が東アジア文化交流の「へそ」になれ。

梅雨が始まる、水雑感

六月一四日、中国地方も梅雨に入った。一一日が暦の上では入梅だから、ほぼ暦どおり。今年は五月までは、旧暦が一カ月ちがいのほぼ同じ日で並行し、わたしのようなバイカレンダー推進派には都合がよかった。入梅も旧暦では五月一三日、難しく言わなければ二日ぐらいの誤差はたいしたことはない。梅雨前に庭や畑の雑草をほぼ取っていたから、ホッとしている。タマネギなどの収穫もサツマイモの植え付けもしっかりできた。勤め人生活を終えて、農の生活にペースを合わせられる。日々、恙（つつが）ない。

一方今年も梅雨の初期は豪雨注意という。既にひと月早く沖縄本島では道路冠水、家屋浸水の被害が報じられた。中国地方より先に梅雨入りした関東地方でもゲリラ豪雨の襲来があった。中国地方でもこれまで江の川（島根県）や高梁川（岡山県）をはじめ大小さまざまな河川が決壊し、山の谷あいに土石流が走って民家を押し流してきた。崩落していた。いつ災害が起こるかしれない。

それでもこの暴れ豪雨の水はこの列島ではかけがえのない恵みの水だ。一時期よく見られた日本列島改造の風景、川を三面張りのU字溝のように整備して、雨水を海に流し去るのは勿体ない。

「マイナビ農業」の手引きで国土交通省編「日本の水資源」（平成三〇年版）を読んだ。日本が国別年間降水量で世界平均の一・六倍、「瑞穂（みずほ）」でいられるのは、夏の梅雨と秋の台風のおかげだ。その季節を除けば、この列島の降水量は平均以下である。この両時期の降水をどのように保存するか、この国の生存に関わってくる。

この時期、わたしの住む広島県央の賀茂台地は山の多い広島県での一番の穀倉地帯であり、一面に広がる田園風景は、まだ田に張られた水が若い稲に隠されず見えて空を映し、まるで湖の前に立つようだった。この数年、その田が住宅団地に変貌する。新聞報道によると、県内の大小建築会社がこの地に支店を作って、この宅地化競争で鎬（しのぎ）を削っている。

灌漑工事は昔の話だ。各地にあった溜池は、危険物に指定され、邪魔者扱いされている。河川は住宅地への氾濫防止を第一に改修整備されている。それは造成宅地に住むようになった新住民にとっては望まれる政策であろう。

だが四十年前、山林を崩して造り上げた大型住宅団地・ニュータウンは、今どうなっているか。空き家が目立ち、学校は廃校になっている、あるいはその寸前だ。新しい団地はそうなってほしくない。一度壊れた自然、水体系はもどらない。

季節を感じ、暦に合わせて生活する、そういう生活を残された老いの人生、送っていきたい。ＳＤＧｓに参加する気概をもって。

8月

パブリックカラーのこと

広島にはパブリックカラー研究会という種々の機器や商品、都市環境などの色彩使用に取組んでいるデザイナーや研究者たちの組織があり、このほど三十周年を祝う記念集会があった。小さな細工物にこだわる作家もいれば、市内を高架で走るアストラムラインの、ボディだけでなく軌道から駅舎まで、全体デザインを手がけたGKデザイン総研のスタッフもいる。

パブリックカラーとは「公共の色彩」のこと。今でこそ選挙時にシンボルカラーを愛用する候補者が増えたが、一九六七年の都知事選に立った美濃部亮吉氏が最初である。当時日本は公害に苦しんでいた。かれは灰色に汚れた東京を立て直すため、「東京に青い空を！」をキャッチフレーズに掲げて闘い、勝利した。都バスのボディはアイボリー色の地に青い帯で統一された。都政の変わらぬモットーは空の青で、都民は日々その思いを新たにして政策を立てた。

十二年後、保守系の鈴木都政に変わり、都バスのボディは黄地に赤帯へと変えられた。目立つだけで訴えるところがなく、醜悪だとの抗議が相次いだ。工芸意匠の第一人者小池岩太郎東京藝大名誉教授が「公共の色彩を考える会」を組織して、都庁に抗議した。都もその異議申し立てに耳を傾け、緑の帯に変更することで決着した。「公共の色彩」は当時の国際色彩学会のテーマ「環

境色彩」の先駆例として高く評価された。

それまで、色彩は個人の好みの問題で、他者に口を挿む余地はないとする考えが一般的であった。だが皆が納得し、いいな、しかもボンヤリといいなではなく、ハッキリいいな、という色があっていい。小池教授は色彩のマナーを語り、他を押し退けるものであってはならぬ、という。オレがオレがと先を競うと、騒音ならぬ「騒色」が起こる。「公共の色彩」は、他の色を引き立てることによって生きる色でありたい。

類似の語に「ローカル・カラー」がある。「固有色」とか「地方色」と訳される。その一例、わたしの住む広島・賀茂台地は長く「赤瓦の屋根に松林の緑がよく似合う」と言われた。夏は一面どこまでも水田が広がる。その地域に住んだ者は皆その色風景を懐かしむ。そこにパブリックカラーへの示唆がある。

近年その田園が消えて、学校や病院、役所や工場、住宅や商業施設などの建設が相次ぐ。屋根や壁には施主思い思いの色彩が配色される。そのお客様第一のサービス精神がどこにでもある没個性の一つの風景にしてしまう。

パブリックカラーは個人の欲望や意志からではなく、人間（ジンカン）つまり仲間との語らいを経た共通意志、そしてそれを支える環境から作られてゆく。色彩の倫理学が基層にあってほしい。小池教授の「色彩のマナー」と

通底している。

9月

「環境産業」を知って、環境を考える

お盆が明けて、秋野菜の植え付けの準備に入る時節というのに、テレビは猛暑日と豪雨のニュースでもちきりだ。コロナ第七波の影響もそこに輪をかける。梅雨は六月中に明けて、本格的な夏になったはず。政府も行動制限を出さなかったが、山車を引く豪壮な夏祭りや地域の盆踊りはどこかもう一つ盛り上がりが欠けていたようだ。

暦はもう役に立たない、とついこぼしたくなる。だが今経験している異常気象も、じつはわたしたちの脳や身体に暦が習慣になっているからこそ逆に実感されるのだ。暦は「循環する時間」である。暦は、経過する日時のたんなる記録などでなく、日々の生活のリズムそのものに思えてくる。そのリズムを取り戻したい。

本誌八月号の巻頭記事「シリーズ資源循環型社会をめざす」を読んだ。環境省がこの六月に公表した「環境産業」に関する二〇二〇年版報告の紹介記事である。日頃、わたしは環境を語ることも少なくないが、「環境産業」の急成長を学んだ。

同報告が何時から始まったのか、それほど昔ではないようだ。「環境産業」の分類は、OEC

Dが一九九九年に出した環境に関する提言が出発である。だから二〇〇〇年以後の新しい概念のようだ。「供給する製品、サービスが環境保護及び資産管理に、直接的又は間接的に寄与し、持続可能な社会の実現に貢献する産業」、それが当面の定義である。同報告の各種データは二〇二〇年の実績を二〇〇〇年のそれと比較している。

「環境産業」は他産業と分けにくい。たとえばハイブリッド車は工業製品として自動車産業に入るが、低燃費化に貢献し、環境産業でもある。両者に線はひきにくかろう。マンションや住宅の建設も、何十年か後には巨大な廃棄物になる。その廃棄やリサイクルは環境産業の問題となる。

逆に、再生エネルギーを生み出す太陽光パネルも風力発電機も、まずは工業生産である。その境界なき境界線を描きながら、環境産業の国内の市場規模推計は二〇二〇年で百四兆円、全産業の一〇・七パーセントを占めている。二〇〇〇年の市場規模の一・八倍に比較すると、すごい成長産業である。また特に二〇五〇年に向けて地球温暖化対策分野が大きな比重を占めてくるだろう。環境産業の将来もしっかり見てゆきたい。

ただわたしたちの「環境」は環境産業に任せてすむわけでない、とも思われる。産業は利潤を求める。だが環境は利潤で計れるものでない。教育、医療、福祉、本来は利潤追求でない分野が、次々と産業化して、それぞれさまざまな困難を引き起こしている。産業になるこちら側、あるいはあちら側の環境も、わたしたちはしっかり考えてゆきたい。

JRローカル線は生き続けてほしい

中国地方のJRローカル線の赤字路線の存続が深刻である。中国新聞九月一八日号はトップ記事で、「運行本数五区間で半減」の見出しをつけ、JR西日本が一九八七年の開業からコロナ禍で乗客が激減する二〇一九年までの三十二年間の運行本数削減状況を詳しく報じている。それによると、運行本数は十五区間で大きく削減しているという。無人駅は十九区間で九割近いという。それに多くの駅ではICカードがつかえず、デジタル化の恩恵から見放された。運転手だけのワンマン・カーも多い。同記事には報道されていないが、廃線になった区間も相当数あったはずである。

今、世の中で「失われた三十年」が言われる。国鉄の民営化とほぼ時を同じくしている。郵政民営化がつづき、この国では交通、通信は民営化された。これにつづいて医療、教育、福祉事業等が民営化された。環境も同様だ。

三十年間、この国は採算性重視の声が吹き荒れた。それぞれの分野で採算の取れない事業は切り捨てられた。そもそもこれらの分野は利潤の対象にならない業種が多い。それでも公共性の高い仕事は多い。それを守るには倫理意識が求められる。「社会的共通資本」（宇沢弘文）という考

えが提唱されているが、まだ国の政策に十分反映されていない。

民営化による合理化は、利潤を求める。赤字はゆるされない。単年度の経済的利益に走る。今、田野は荒れている。耕作放棄地は雑草の伸びるままに放置されている。中国地方はまだ気候温暖である。線路等の保守管理はそれほど厳しくない。それでもローカル線の運行環境の劣化が言われる。路線等の安全管理になかなか手がまわらないのだろう。

昔、秋になると三段峡を遊んだことを思い出している。その頃可部線は三段峡まで延びていた。燃えるような紅葉はまるで芸術品だった。中国山地は江戸時代までたたら製鉄の産地であり、燃料炭の補給地であった。計画的に伐採と植林が行われていた。紅葉する樹林は、樵夫たちの育てた賜物であった。だが明治以降の近代化のあおりを受けて、「過疎」という語がこの地方で生まれた。その過疎地を走るローカル線が利用客の減少で今、息の根を止められそうだ。

いっそのこと、これらローカル線は、国土交通省の手から切り離して、文科省文化庁に管轄を移し、「動く文化財」としての活用を考えてみてはどうだろうか。小中学生は、修学旅行等を企画し、農業や工作の体験学習を義務づける。アート・イン・レジデンスである。青年たちはこの地に移り住んで、農業や林業や酪農や物づくりなどで身を立てる。全員、公務員として生活を保障する。住民にはローカル線は無料、乗り放題だ。この地方が活気を取り戻せればいい。

旬をたのしみ、SDGsに貢献する

先日、地元黒瀬町で「地球環境とこよみ」の講演をした。聴き手は、広島一の穀倉地帯賀茂台地で長年水田耕作をされてきた方々であった。かれらは農業のプロ、旧暦の有効性をよく知っておられる。そのかれらにもSDGsは近年の大きな関心事である。「地球環境」の題はかれらの方から要望された。

地球温暖化は産業革命の負の遺産である。その時代より上昇を二・〇度、一・五度以下に抑えなければならない。だが産業革命期の一八〇〇年、世界の人口は推定十億人だった。今八十億人に迫ろうとしている。日本の人口も二千五百万人ぐらいだった。目標を計画通り達成するには大変な努力が必要だ。

その問題に「こよみ」で切り込むというのが講演のねらいであった。今、わたしたちはグレゴリオ暦（太陽暦）をつかう。暦は国家管理の時間制度。産業革命の世界制覇のため、西欧先進国はこのグレゴリオ暦にどれほど多くを負ってきたか。その限界が明らかになった今、産業革命以前世界ではむしろ一般的であった太陰太陽暦（月と太陽の暦）を復活させる秋ではないか。

月の暦、それはまず農林業暦、漁業暦、生活暦であり、地方暦であった。バイリンガル（母語

と外国語がつかえる）教育がよく言われる。それに因んで、「バイカレンダー」が言われていい。

韓国も中国もベトナムも、祝祭日には太陰太陽暦をつかっている。日本は明治六（一八七三）年、西洋近代天文学の最新の科学成果を取り入れた太陰太陽暦、天保暦（天保四（一八四二）年制定）を廃暦にして、グレゴリオ暦だけを公暦にした。その頑なな姿勢を改めるべきでないか。日本の暦と西欧の暦を見事に使い分けながら交易活動をした、一六世紀の南蛮貿易を思い起こしてはどうだろうか。

近年、月（太陰）のエネルギーが見直されている。月は水に影響する。地球表面の七割が水、成人男性の六割が水である。イギリスでは潮流発電、フランス、北欧では潮汐発電が実用化し、韓国では世界最大の潮汐発電が作動している。日本は四周海に囲まれ、山岳多く急峻な河川を無数にもちながら、月のエネルギーの実用化では後進国である。

わたしは美学の立場から太陰太陽暦（天保暦）の復暦を提案している。日本は、高緯度のヨーロッパ（緯度五〇度前後）に対して三五度前後の中緯度地帯にあり、春夏秋冬、三カ月ずつ際立った区切りをもつ。季節は動植物の生命リズムとよく照応している。日本では季節の推移と融和する哲学が育った。「旬（シュン）」という思想がある。季節の生命力を食して自然を享受することを、人々は喜びとした。そこに「旬」があった。四季折々に、小さなエネルギーで最上の美味をたのしむ。SDGsに貢献できる。「旬」を基準にする国づくりができないものだろうか。

12月

グレーゾーンはいのちの楽園

二〇二二年最後の号、一二月号になった。年末にかけて、今年の総括と展望がいろいろなテレビ画面や紙誌面を賑わすことだろう。

対立が煽られる年であった。ウクライナは二月に戦場となり、送り込まれる武器弾薬の数量は並大抵でないと伝えられる。その煽りがなければ頬ずりの挨拶を交わしていたはずの市民たちが敵味方に分かれて命を落としていった。ヨーロッパ一の穀倉地帯、小麦やヒマワリ等の農地はどうなっているだろう。何時踏みにじられるか分からない農地で、農民たちが普段どおり農耕に精を出すだろうか。荒れるにまかされているか。日露戦争の最中、対馬沖でバルティック艦隊が撃沈される最中、ペテルブルクの貴族たちは、コンサートや舞踏会をたのしんでいた。今のキーウにはその勝手は許されまいが。

先頃行われたアメリカの中間選挙も同様だ。ブルーだのレッドウェイヴだの、それぞれの陣営が党派カラーを一色に染めながら、罵りのことばを投げ合っていた。テレビの評者は「南北戦争」の再来とまで言っていた。結果は一勝一敗。対立はまだつづく。日本は新冷戦体制の最前線に立たされている。たった二十太平洋の西側、東アジアも同じだ。

年ほど前叫ばれていた、政治、経済、文化さまざまな面での東アジア連帯の掛け声はない。東ア

ジア特有の暦（月を大切にする暦、中国の「時憲暦」、日本の「天保暦（＝旧暦）」等）を祝祭日

だけでも共有しようという声が聞こえてこない。

最近、四十年近く前に書いた拙論「光の美学」を読み直した。総合や学際を標榜して創設され

た広島大学総合科学部に所属する英詩文学研究者が学部創設十周年を機に、全国の同学の研究者

にも参加を呼び掛け「イギリス詩」の総合研究を企画し、千頁に近い論文集『光のイメジャリー』

（上杉文世編著、桐原書店、一九八五年）を出版した。今読み直しても光があせていない。いま

だ少壮であったが、わたしも拙稿を目次の二番目に収載させてもらった。

詩人ウィリアム・ブレイクの一枚の銅版画「日々の祖先」が同総合研究への接点であったが、

西欧近代美術史における光の比較美学を論じた。その冒頭でパウル・クレーの描く「方形画」、「魔

法陣」とよばれる連作を取り上げた。かれは第一次世界大戦の戦中戦後を芸術の最前線で闘った。

白と黒の和解のない対立の間をこじあけ、グレーゾーンを思い切り拡大する。そこにモノクロの

灰色でなく、有彩色の方形がタテヨコに並び、暗部から色彩が前方に向かっ

て広がり、豊かでたのしい色彩の遊動する空間が浮かびあがってくる、拙稿

来たる年、わたしたちはその遊びの空間を取り戻し、いのちの楽園を賛歌

したい。

二〇二三（令和五）年

1月

恭賀新年、ほんとうの防衛力が求められている

昨年を表す漢字一字は「戦」であった。本コラム先月号（昨年一二月号）で、わたしは対立むき出しの施策はやめるべきだと書いた。そして「白と黒の和解のない対立」の間をこじ開けて、グレーゾーンをいっぱいに広げてそこを色彩いっぱいの楽園とせよ、とパウル・クレーの「方形画」をつかって説いてみた。本年は「和」の年でありますように。

だが、年の瀬の迫る中、岸田政権は国家安全保障戦略（NSS）の安保関連三文書を閣議決定し、敵基地攻撃能力保有を公然化した。戦略は既定のこととし、国民の関心をそれに要する四十三兆円の捻出先に向けた。防衛とは何かを問うことがなかった。マスメディアにも責任の一端はあろう。明けても暮れても今年一年間ウクライナの戦況を、微に入り細にわたって報道してきた。日本も何時そうなるかもしれない。ミサイルで死ぬか寒さで死ぬか、怯えながら命を賭して国土を守るというウクライナの民の意気には心打たれ、誰しもわが身につまされる。北朝鮮のミサイル実験はそれに輪をかけた。

かつて詩人寺山修司がうたった、「マッチ擦るつかの間の海に霧ふかし身捨つるほどの祖国はありや」。「祖国」を疑った。大きな共鳴があり、今も余韻がつづいている。一九五七年に出版さ

れた第一歌集『われに五月を』（作品社）中の「祖国喪失」の中の一首である。父をセレベス島の戦争で失い、青森で暮らす。戦争が終わって間のない五〇年代。朝鮮戦争で始まり、六〇年安保でくくられる。その間に日米安保条約、自衛隊の創設、内灘、砂川等の基地反対闘争、労働争議、造船汚職等があった。きな臭い十年であった。

二十一歳の寺山は波止場に立ってマッチの火で照らされる一瞬、濃霧で先が見えない海に視線を送りながら、「命を捧げて守るに値するほどの祖国はあるのか」と自問する。その後寺山は詩に歌に演劇に、また映画にテレビにと、戦後日本文化で活躍した。六〇年代は原点、自立が基調にあった。世界の潮流とも連帯しながら、思想、文化、芸術、経済等さまざまな面で新生面を拓く十年であった。

で、「環境」の自立とは何か。地球規模の気候変動が叫ばれる。自然的災害だけでない。戦争などの人為的災害も現に起こっている。食料の自給率をあげることを今年こそ実行に移すべきである。食料生産のための肥料も海外依存から脱却せよ。そのために耕作放棄地を失くそう。水利用の灌漑設備を再整備せよ。なによりも農耕に従事する人口を優遇し、増加させよ。

防衛力の強化は重要である。だが防衛力＝軍事力でない。食料の外国依存率を減らし、自給率をあげることを、防衛力増強の第一歩とすべし。それから教育力も優先するべき防衛力である。新しい一年を期待する。

2月

賀春、旧暦で再度おめでとう

一月二二日（日）が旧暦正月元旦。大寒（一八日）に入って間がない。去年は二月一日、立春に近くて喜んだのに。しばらく寒さは我慢しよう。でも本誌が皆さんに届く頃、二月四日（立春）が来る。

あらためて明けましておめでとう　賀春癸卯元旦。ただこれ以上間隔が開かないよう、旧暦では閏二月が挿入される。今年は十三カ月ある一年である。

新暦では元旦は冬至（昨年は一二月二二日）に近い。その後に小寒（一月五日）、大寒（一八日）がやって来る。年初がそこから始まってもおかしくはないが、「新春」という呼び名は紛らわしい。春を賀するのは季節に春の兆しが感じられる日にしたい。

『最新歴史年表』（平田俊春著、朋友出版、一九七六年）には、五五四年暦博士が五経、易、医の博士とともに百済から来朝したとある。文献に登場する「暦」の最初である。だが民衆の暦はずっと以前からあったはずだ。狩猟採集の縄文時代にも、稲作が本格化する弥生時代にも人びとは一年を生きる暦をもっていたはずだ。縄文人は何時食用の植物が芽を出し、何時ごろ鳥や獣が繁殖するか知っていたはずである。栗の木を栽培し、その果実を主食とし、役目を終えた大木で

住宅を建てた。数十年のスパーンの暦をもっていたはずだ。

六世紀に大陸から招来されたのは統治のための国家暦であった。食料の生産、保管だけでない。

雨季や乾季に応じての河川沼の灌漑干拓、田畑の栽培収穫、食料の増産事業、国家経営の労働力

確保等、暦は人民を含めた国土の時間の国家支配であった。

令和の時代を迎えた数年前、万葉集がよく読まれた。「令和」という元号が万葉集を典拠とし

たからである。書店では関係書が並び、市民講座等が開催された。その万葉集の編纂事業を最初

にリードしたのは持統天皇である。彼女は唐の都城制にならってまず夫天武天皇と一緒に飛鳥浄

見原京を、次に独りで藤原京を建設指揮したが、暦法の導入にも熱心であった。

万葉集は暦歌のオンパレードである。巻一の一番歌は雄略天皇の歌。新春、美しい籠をかかえ

て野に出て、美しい筺で新芽を掘る若い娘に声をかける求婚歌である。雄略天皇の求婚から子孫

繁栄に向かう、一種の国づくりの神話であったろう。情景が新春の野なのがいい。

その万葉集全二十巻を締めるのは、最終編纂者大伴家持の次の歌である。「新しき年の始の初

春の今日降る雪のいや重（し）け吉事（よごと）」（四五一六首）。七五九年（集

中に出る最後の日付）、前年因幡守（現鳥取県東部）に任ぜられた家持が正

月国庁で郡司たちを前にして詠んだ。この年は立春（太陽暦）と正月一日（太

陰暦）が重なった。そこに雪が降る。三重にめでたい新年であった。

3月

花の季節へ　新コラム「カンキョウ」十年をふりかえって

梅花の宴は、咲き始めの旧暦正月あたりがいいらしい。元号「令和」の典拠ともなった「梅花歌三十二首并序」（万葉集巻五）も、太宰府の大伴旅人邸で催された「初春令月」の歌会のものである。雪の舞うのを梅の花散る景色に見立てる、春待つ人の心を映す。それからほぼひとつきが経った。花見の客たちは梅花の満開を措いて早咲きの桜花を追いかける。やがて多くの花たち、百花繚乱の季節が来る。もうすぐだ。わたしたちの今にもどろう。三年に及ぶコロナ禍もようやく下火、野山に出て思い切り春の活気を愉しもう。

本誌「新コラム「カンキョウ」を毎月寄稿するようになって、今号で丸十年（百二十回）になる。第一回は二〇一三（平成二五）年四月号であった。その頃を思い出す。

前々年の二〇一一年三月一一日に東日本大震災があり、三陸沖の大津波は根こそぎ陸をさらっていった。その凄さや福島原発の崩壊ぶりをテレビで見て、釘づけになった。被災した人びとよ、一刻も早く立ち直ってほしい。その思いをこめて、日本学術会議登録の藝術学関連学会連合（十七学会）は翌年六月、場所を仙台市博物館に選んで公開シンポジウムを開いた。

わたし（広島芸術学会）は構想段階から企画・実施を任され、当日のシンポジウム基調報告、総合司会も担当した。テーマの「地・人・芸術──〈芸術と地域〉を問う」は、岩手県花巻の人宮澤賢治の講義「地人藝術概論」からとった。芸術は大地の力を得て開花する、大地を糧におこる、と説いていた。わたしは一発の原子爆弾によって都市を廃墟とし、市民十数万の命を犠牲にした広島の記憶を重ね合わせながら、東北の大地の再生を願った。

その「地・人・芸術」の記憶がまだ生々しい時期に、コラム連載の誘いを受けた。前任の畏友前重通雅氏（元広島県立農業技術センター所長）の推薦であった。氏は本誌創刊の一九九九年以来十四年間百六十五回「コラム『カンキョウ』」を書きつづけてこられた。「環境」は二一世紀の美学のテーマ、氏のコラム名を継ぎたいと思った。

「環境」は二〇世紀に始まる。動物生理学者ユクスキュールが「環世界 Umwelt」の重要性に気づき（一九〇九年）、文明批評家オルテガ・イ・ガセットがそれを受けて「わたしは私と私の環境である」と定言した（一九一四年）。哲学者ハイデガーの人間規定、「世界内存在」に発展した（一九二八年）。

最初は肩に力が入った、「環境美学」を大学での講義口調で始めた。だがすぐに修正した。日々世界や日本で起こっている出来事、自分の仕事部屋でぶつかる問題に立ち止まって、そこから「環境」を問うことが大切、と思った。

花の祝典はもうすぐ。四月からも頑張ります。

あとがき

今世紀の移る前から大学と地域との距離はずっと小さくなってきたように思える。両者の交流がぐっと濃密になった。一九七〇年頃まだあちこちで言われていた「象牙の塔」はいまではすっかり死語になっている。そのおかげで環境を研究することと環境を生きることとは垣根を払って語り合えるようになった。

地域の人と作家や研究者が共同で一つのプログラムを実現してゆく。わたしはそれを広島市立大学芸術学部彫刻科の教員学生が二〇〇六年に取り組んだ「出雲玉造温泉アート・フェスティバル」に参加して学んだ。斜陽化を打開したい温泉地をアートを媒介にどう活性化するか、いろいろな創意工夫があった。もっと大掛かりな実験である二〇一〇年代長崎県対馬市で開かれた日韓交流美術展「対馬アート・ファンタジア」にも参加した。そうした活動のバックアップをされたのが泉美術館理事長山西道子さんだった。

市民講座のスタイルも変わってきた。かつては大学や行政の社会教育課の事業であり、受講者のほうは受け身であった。だが受講者は変化した。学生時代に演習を経験し、読書したり、テレビ等の美術番組を視聴したり、海外旅行にも出かけ、関心のある美術展には遠方でも出かけるよ

うになった。市民講座はそうした彼ら彼女らが主体的に参加する学習の場になった。講座が面白いと、仲間を誘い合わせてやってきた。受講者が少ないと思えば、友人や知人を誘って、数を増やしてくれた。講義でも積極的に質問したり、ときには受講生同士で討議したりするようになった。かつて大学闘争時に学生側で盛んだった自主ゼミを彷彿させた。

本書の表紙図と挿画を描いてくださった工業デザイナーのひろしま美術研究所長大橋啓一さんは広島芸術学会をともに起こした仲間であるが、大学教員、院生、学芸員、作家、ギャラリスト、詩人らの集まる大学院ゼミのような講座「美学の将来」を美術研究所内に開設し、わたしをよんでくださった。泉美術館の山西さんもこの講座の創設期からのメンバーである。彼女はバブル崩壊後メセナ事業の維持が困難な時期に、多方面にネットを張りながら、細やかで大胆な芸術支援を惜しまれなかった。本書刊行にも物心両面から全面的支援をしてくださった。お二人にここであらためて感謝の意をささげたい。本書で特に名前をつかわせていただいた方々にも感謝している。

同時に各種プロジェクトや市民講座に参加してこられた多くの方々にも感謝したい。特に市民講座等では、本書のもとになった「環境ジャーナル」コラム記事がたびたびテキストになり、読み合わせもした。市民講座の受講者の共同討論が本書の随所に出ているはずである。かれらにも感謝したい。それからわたしの活動に学的養分を補給しつづけてくれた学界や大学の同僚たち、学生たちにもこの場を借りて感謝したい。

溪水社社長木村逸司氏に感謝している。氏は長年広島にあって学術図書の出版に尽力され、広島の学術文化の向上のために貢献してこられたが、ときに朱線をいれながら、「ジャーナル」誌コラム記事を読まれ、本書出版を快く引き受けてくださった。皆と交わし合ったことが、本書の中には広がっているはずである。それを拾い上げていただければ幸いである。その意味で、本書収録の短文は「わたしの」というよりも「わたしたちの」意見表明でもあると思っている。

二〇二三年七月一日　西条寓居にて

　　　　　　　　　　金　田　晉

著 者

金田　晉（かなた・すすむ）

　博士（文学、東京大学）、美学、比較美学を主たる研究舞台とする。

　1938 年、大阪府生まれ。東京大学文学部美学美術史学科卒。同大学院美学専攻博士課程単位取得退学。

　1969 年、広島大学講師（芸術学）、同大総合科学部講師、助教授、教授。東大、東北大、阪大、東京藝大等多数の大学で講師。国立大学法人広島大学監事も務める。現在広大名誉教授。

　2000 年、東亜大学総合人間・文化学部を創設。同学部教授、初代学部長。現在東亜大学学園理事、同大学芸術学部特任教授、同大学大学院総合学術研究科研究科長。他に中国・山東大学客員教授。

　美学会委員、日本現象学会代表委員、広島芸術学会会長、広島県美術館・博物館協議会会長、蘭島閣美術館名誉館長等歴任。現在ひろしま美術館理事。

　ひろしま文化・芸術懇話会座長代理として「ひろしま文化・芸術振興ビジョン－＜ 21 世紀のひろしま文化＞を発信するために」（広島県、2003 年）を執筆。

　第 61 回中国文化賞（2004 年）、広島県教育賞（2008 年）受賞。地域文化功労者（文部科学大臣表彰、2010 年）

著 書

「絵画美の構造」（勁草書房、1974 年）、「芸術作品の現象学」（世界書院、1990 年）、「芸術学の 100 年」（編著、勁草書房、2000 年）他多数。

カバーデザイン・本文挿絵

大橋　啓一（おおはし・けいいち）

　1946 年、広島県生まれ。1970 年、東京藝術大学美術学部工芸科（I・D）専攻卒業。1973 年より、ひろしま美術研究所校長。

　所属団体として、日本インダストリアルデザイン協会永年会員。臨床美術学会顧問他多数。

環境を美学する

2024 年 1 月 10 日　発行

著 者　金田　晉

発行所　株式会社　溪水社
　　　　広島市中区小町 1-4（〒730-0041）
　　　　電話 082-246-7909 ／ FAX 082-246-7876
　　　　e-mail:contact@keisui.co.jp
　　　　URL:http://www.keisui.co.jp

ISBN978-4-86327-638-3　C1070